云南高校合唱民族文化之旅

陈劲松　编著

内 容 简 介

本书共三篇。第一篇主要讲述了云南天籁合唱团在合唱教学与训练、舞台实践方面的云南民族文化传播实践；第二篇主要解读了云南著名作曲家陈勇、刘晓耕、万里的民族风格合唱作品；第三篇主要是对云南少数民族原生态民族音乐的哲学思考。

本书理论思考与教学、传播实践相结合，不仅有民族风格合唱作品深入文化层面的解读，而且有合唱作品的排练提要，这对高校合唱教学与实践具有重要的参考价值。

本书既适合高等院校声乐专业"合唱与指挥"等课程的教学使用，也适合广大热爱合唱事业的音乐爱好者使用。

图书在版编目 (CIP) 数据

云南高校合唱民族文化之旅 / 陈劲松编著. —北京：北京大学出版社，2019.1
ISBN 978-7-301-29897-8

Ⅰ. ①云… Ⅱ. ①陈… Ⅲ. ①民歌—合唱—云南—高等学校—教材 Ⅳ. ①J616.2

中国版本图书馆 CIP 数据核字 (2018) 第 212126 号

书　　　名	云南高校合唱民族文化之旅
	YUNNAN GAOXIAO HECHANG MINZU WENHUA ZHI LÜ
著作责任者	陈劲松　编著
策划编辑	刘国明
责任编辑	李瑞芳
标准书号	ISBN 978-7-301-29897-8
出版发行	北京大学出版社
地　　　址	北京市海淀区成府路 205 号　100871
网　　　址	http://www.pup.cn　　新浪微博：@北京大学出版社
电子信箱	pup_6@163.com
电　　　话	邮购部 010-62752015　发行部 010-62750672　编辑部 010-62750667
印　刷　者	河北滦县鑫华书刊印刷厂
经　销　者	新华书店
	787 毫米 ×1092 毫米　16 开本　13 印张　300 千字
	2019 年 1 月第 1 版　2019 年 1 月第 1 次印刷
定　　　价	32.00 元

未经许可，不得以任何方式复制或抄袭本书之部分或全部内容。
版权所有，侵权必究
举报电话: 010-62752024　电子信箱: fd@pup.pku.edu.cn
图书如有印装质量问题，请与出版部联系，电话: 010-62756370

前 言

2011年，由李心草先生执棒，云南艺术学院文华学院天籁合唱团在北京音乐厅和上海音乐厅成功举办了"人民音乐家——纪念聂耳诞辰100周年"专场合唱音乐会，好评如潮。2014年，天籁合唱团演唱了14首极具云南民族特色、区域特色的原创合唱作品，获得了云南省第十二届新剧目展演特别奖、指挥奖、创作奖等多个奖项，后被获批为首届全国艺术基金项目。

客观地讲，上述成绩的取得离不开云南这块多情的红土地，千百年来，她不仅滋养着26个少数民族繁衍生息，也孕育了取之不尽的民族文化，为大量经典艺术作品的诞生提供了源源不断的素材，成为陈勇、刘晓耕、万里等一批本土优秀作曲家创作的源泉。他们走村串寨、深入民间，汲取了大量创作养分，为作品注入了灵魂和生命。

早在 2006 年，由我担任主创和指挥的云南少数民族原生态歌舞集《云岭天籁》在北京和上海演出获得巨大成功，激发了我想要创作一部关于云南民族文化与本土音乐关系的理论著作，其间笔耕不辍，取得了一些成果。如今，经过再实践和再思考终成此书，希望能为合唱艺术的发展尽一份绵薄之力，为演唱者和指挥者提供一些参考和借鉴，也希望广大读者能提出宝贵意见，赋予著作更好的诠释。

<div style="text-align:right">

编 者

2018 年 1 月

</div>

目 录

第一篇　云南天籁合唱团民族文化的传播实践　001

 第 1 章　合唱作品赏析　003
 1.1　经典作品　003
 1.2　原创作品　030

 第 2 章　教学与训练　047
 2.1　合唱教学　048
 2.2　合唱排练　052
 2.3　合唱团管理　054

第 3 章　舞台实践　055
3.1　音乐会　055
3.2　文艺汇演　059
3.3　合唱比赛　060
3.4　歌剧表演　061

第二篇　云南民族合唱音乐的解读　063

第 4 章　合唱艺术之思　065
4.1　中国合唱艺术发展回顾　067
4.2　国内合唱艺术发展不容乐观　069
4.3　业余繁荣，专业萎缩　072

第 5 章　云南民族风格合唱作品解读　077
5.1　陈勇合唱作品　077
5.2　刘晓耕合唱作品　083
5.3　万里合唱作品　139
5.4　原生态音乐集《云岭天籁》　143

第三篇　云南少数民族原生态音乐的哲学思考　161

第 6 章　云南少数民族原生态艺术中的文化创意产业　163
6.1　《云南映象》的舞台影像　166
6.2　《云南表情》的创新、创意　170
6.3　《让历史告诉未来》的艺术品位　173

第 7 章　云南少数民族原生态音乐的哲学思考　　184
　　7.1　内容与形式　　185
　　7.2　纯粹性与变异性　　186
　　7.3　民族的与世界的　　188
　　7.4　异国主义、民族主义及文化中心论　　189
　　7.5　改造与继承　　190

参考文献　　192

后记　　194

第一篇

云南天籁合唱团民族文化的传播实践

第 1 章　合唱作品赏析

1.1 经典作品

1.1.1 《黄河大合唱》

20世纪30年代，日本发动了侵华战争，中国大部分国土沦陷，中华大地满目疮痍，战火连绵，民不聊生。在面临民族存亡的关键时刻，中国共产党作为抗击侵略者的中坚队伍，鼓舞劳苦大众奋起反抗，大批的文人学士加入了反抗侵略者的队伍当中。著名诗人光未然（原名张光年）在中国共产党的领导下，带领抗敌演剧队第三队从陕西宜川县的壶口附近东渡黄河，转入吕梁

山抗日根据地。途中看到黄河船夫们与惊涛骇浪搏斗的场景，那高亢、悠扬的船工号子深深地刻在光未然先生的心里，于是他在抵达革命根据地延安时写下了《黄河吟》，并在1939年的元旦晚会上激情朗诵了这首诗。光未然的好友——著名作曲家冼星海在听了朗诵以后灵感突现，并在抱病的情况下用了短短六天的时间为其谱曲，完成了气势磅礴、振奋人心的《黄河大合唱》。这首作品成为家喻户晓的抗日交响乐，也成为中国音乐史上的一个传奇。这首作品展现了披沙淘金、百炼成钢的漫长过程，是黄河两岸人民情感的折射，突显了爱国精神主题和强烈的艺术感染力，展示了中华儿女奋起保卫黄河、保卫家乡、保卫祖国的英雄形象，热情颂扬了敢于牺牲、团结统一、不屈不挠、自强不息、英勇斗争的民族精神。

《黄河大合唱》自创作以来，几经修改完善，至今有多个版本，包括延安版本、莫斯科版本、中央乐团版本、钢琴伴奏版本等。笔者将对1975年由著名指挥家严良堃先生等人在冼星海的"延安版本"初稿的基础上重新修改配器后的版本（1978年再版）进行分析。

《黄河大合唱》全曲由序曲及八个乐章组成，以朗诵及乐队为背景加以贯穿。《序曲》（管弦乐），《黄河船夫曲》（混声合唱），《黄河颂》（男中音独唱），《黄河之水天上来》（配乐诗朗诵、三弦伴奏），《黄水谣》（女声二部合唱），《河边对口曲》（男声对唱），《黄河怨》（女高音独唱），《保卫黄河》（齐唱、轮唱），《怒吼吧，黄河》（混声合唱）。

1.《黄河船夫曲》（混声合唱）

《黄河船夫曲》采用了北方民歌黄河船工号子的音调素材，在朗诵完最后一句"那么，你听吧"、合唱团发出第一声"嘿哟"时，浊流滚滚、惊涛拍岸，几十个船夫划着船与巨浪搏斗的"一领众和"的惊险场景，表现了中华民族在艰苦环境下不屈不挠、团结一致和势必战胜困难的坚定信念。

全曲分为三部分，第一部分由1~63小节构成，生动地描绘了船夫们与巨浪搏斗的场景；第二部分为64~71小节，描绘了船夫们靠岸时的场景，表达了船夫

们战胜困难艰险后的喜悦心情；第三部分为72~91小节，再现了开始时的主题，象征了中华民族不屈不挠、宁死不屈的精神，表达了民众誓与侵略者做斗争的决心。87~91小节的减弱为第二首以颂歌形式出现的作品《黄河颂》做了铺垫。

第一部分在排练时应注意画面感，男低声部1、2小节出现"划哟"时需慢速练习，加以训练拍子强弱规律对合唱团快速演唱"划哟"有极大的帮助，在保证音准、节奏的基础上，加入少许生活中的"呼吼声"来烘托紧张而强有力的气氛；14~37小节领唱与合唱部分应做到"一领众和"的效果并注意时值长短；38~45小节要注意旋律交替衔接紧凑，排练者在这一段要注意14小节之前是没有出现换气、休止记号的，所以在排练1~13小节时还需多加练习循环呼吸，做到小节与小节没有间歇，一气呵成。

随着63小节船夫们靠岸以后喜悦笑声的出现，全曲进入了第二部分。排练时应注意声部之间的音量平衡，这一部分男高Ⅰ声部容易突出，这样的情况下女高音旋律声部就会被掩盖，故男高声部应使用"半假声"演唱让出旋律声部，也达到了内声部的色彩要求。最后要注意70、71小节切分音的中音位置及圆滑线使用的效果，加上衬词"哪"使这两小节的叙事性和画面感更强。

第三部分在排练时应注意力度上面的变化。78小节变音需重点练习，升高和弦三音，使其成为明亮宽广的大三和弦，最后从87小节开始减弱，要注意四个层次的变化和收拍。

2.《黄水谣》(女声二部合唱)

《黄水谣》描述了黄河儿女经过艰苦奋斗有了自己的家园和美好的生活，但是却遭受了日本侵略者的奸淫烧杀，最后家园被毁、妻离子散，表达了人们对家乡的热爱和对以往安宁幸福生活的怀念，以及对日本侵略者的悲愤和控诉，还有失去家园和亲人的无限痛苦。

1~40小节为全曲第一部分，描写了奔流不息的黄河形象，展现了黄河两岸民众在肥沃美丽的土地上安宁生活、辛勤耕耘的画面。在排练这一部分时，

需要注意力度 mf—f—mf 及渐强记号的把握，合唱团在起声时的力度、速度，还需注意手势的高度，避免出现"快打慢进""慢打快进"的问题。4、9 小节"方"字和"急"字后半拍会出现"吃音"的问题，尤其在这个地方同字多音是不允许换气的，为了把"奔腾叫啸"演唱得更加形象，我们可以在每个字上做保持音的处理。"开"字和"筑"字为动词，又在小附点中担任重音位置，所以在演唱时需要对这两个字做强调处理。18 小节的音区女高音不好把握，因此就需要女中音来填补这一部分的力度。29、30 小节女高声部需要多加练习高音弱唱，注意声音位置的统一，女低声部注意变化音，保证大三和弦的宽度和明亮度。为了突出喜悦的效果，对 33 小节的"喜"字两个音要做半保持音处理。

第二部分为 41~51 小节，在排练时除了要注意前面所提及的速度、力度、变化音、音程和弦的宽度及明亮度以外，更需要注意合唱团情绪的转换。46、49 小节女中声部要注意补充其他三声部在保持长音时色彩的淡薄，也对前面的情绪加以强调。

第三部分由 52~77 小节（尾奏）构成，72 小节到结束没有人声，但音乐在延伸，所以这也是第三段的构成部分。这一段是第一主题的再现，改变了节奏型和情绪，呈现了黄河依旧奔流不息而中国人民的美好生活不再的凄惨景象。

3.《河边对口曲》（男声对唱）

《河边对口曲》加入了中国的说唱音乐及山西和陕北的民间音调，两位男领唱以"一问一答"的形式来相互倾诉，叙述了千千万万流浪民众的悲惨遭遇。最后在黄河边下定决心一起投身抗战，表现了千万民众绝处逢生、结伴同行，拿起武器与侵略者决战到底的情景。

男声对唱部分在排练时要注意十六分音符的颗粒性，标点符号也是这部分的重点，问号、感叹号、句号的语气要把握清楚。

第一部分为对唱形式，故此处不进行介绍。

第二部分从男声齐唱到合唱团加入以后的层次要区分开，描述了从两人到

千千万万流浪民众决心抗战的情景；29~36小节拉宽节奏以后使情绪更为高涨，应做循环呼吸的处理，强收结束全曲。

4.《保卫黄河》（齐唱、轮唱）

《保卫黄河》是中华民族奋起反抗的主题歌，生动地刻画了游击健儿端起土枪洋枪、挥动大刀长矛，在青纱帐里、在万山丛中，为保卫家乡、保卫黄河、保卫华北、保卫全中国努力奋斗的壮丽场景。

整首歌曲分为三大部分：第一部分为开头齐唱部分，第二部分为轮唱部分，第三部分为全曲转为降E调时的轮唱。

第一部分要注意力度的变化，1~8小节的力度是f，而这8小节要分为4个层次，第二遍"黄河在咆哮"为力度最强的一个小节，而9~12小节要做弱处理，排练者在排练时就要注意多加训练ff—pp，做到"强而不硬，弱而不虚"。13小节恢复到本曲开始时的力度f，这一段的"洋枪""长矛""家乡""黄河""华北""全中国"都需要做重音处理，女声部在这里还要提前做好轮唱的准备。

第二部分轮唱在排练时要注意声部叠加的厚度，各声部在起声时要注意音头和轮唱时声部之间旋律主次交替时力度的变化。另外，小附点、切分音也是一个难点，要在音乐快速进行时做到节奏型的时值和重音准确、咬字清晰，就必须减速并多加练习。轮唱中出现了衬词"龙格龙格龙格龙"，这是冼星海先生加入的广东舞狮的音乐元素，使整个音乐显得富有变化，情绪更为高涨。

第三部分轮唱后伴奏转到了下属F调上，并由伴奏独奏完成一遍主题，再一次描写游击健儿英勇奋战的情景，然后由F调转到降E调上由合唱团演唱，最后一遍合唱团的演唱可参考第一部分的处理。

5.《怒吼吧，黄河》（混声合唱）

《怒吼吧，黄河》是整部作品的最后一首，是这部作品的曲终，也是整个大合唱的高潮部分，主调与复调并用，节奏型多变，运用这些手法生动地描绘

了黄河怒吼的形象，将情绪提到最高点，展现了中华民族誓死保卫全中国的决心和信念。

1~7小节在排练的时候要注意重音位置，如"怒吼吧，黄河"重音应该是在"吼"字上，并且要把这一部分分为三部分层层叠加。4小节休止符的地方要有气口，5小节需要单独多加练习，原来的小三和弦升高了三音变成了大三和弦，同音保持时要注意音高位置，并在间奏进入后再收拍。

8~40小节开始离调（G调），在这一部分，排练者要注意当声部进入时，手势要清晰，合唱团音头要准确，声部之间音量要平衡。17~24小节要求合唱团使用"奥"的口形去演唱"啊"，使合唱团的声音尽可能地统一，还需要注意的是声部叠加进来的厚度及音乐线条的延伸。

25~40小节注意力度mf—f的变化、声部叠加的厚度、节拍强弱规律及渐强渐弱的处理。

45小节转换情绪，在音乐急速进行时排练者要注意避免咬字不清晰和"吃音"问题的出现；51小节男声部在第一拍的后半拍换气再次起声，"团结起来誓死同把国土保"再次强调；55小节从起拍开始声部由最弱做情绪叠加，在58~62小节做到不换气，渐强推到"松花江在呼号"一气呵成；62~74小节"松花江在呼号""黑龙江在呼号""珠江发出了英勇的叫啸""扬子江上燃遍了抗日的烽火"，这一整段乐句运用了排比句进行了强调，把情绪推到了另一个高点。

随着间奏转回降B调后，80、81小节再现了《黄河颂》中颂歌的音色，紧接着以切分音为主要节奏型再一次展现了黄河惊涛骇浪的壮观场景，而这怒吼就是要向全中国发出战斗的警号。为了表达形势的危急，作曲家在93~111小节运用了同音反复，并加上特殊节奏型三连音，95小节开始渐快使整个音乐更加急促。排练者在93~106小节的排练当中要注意纵向和声的音响色彩的变换，针对这一部分多做升降半音和还原音级的练习。

107、108小节要注意词语之间不换气，做循环换气，保证情绪音量在最高点结束。

1.1.2 《长征组歌》

长征对于我们并不陌生，它不仅仅是两万五千里的路程、两年的长途跋涉，更是一群革命战士在国之将亡的艰险时刻承担起的救国救民的历史重任。80多年前的长征震惊了全世界，漫漫长路，无论是四川省西部大渡河上的泸定桥，还是在凛冽寒风中巍然屹立的雪山，都深深铭刻着那段前所未有的历史。那些被荒烟蔓草掩盖的岁月，那些永远留在长征路上的勇士英魂，在中国的历史上留下了最具有革命意义的一笔。

1934年10月，中央红军主力红一方面军离开中央革命根据地开始长征，1936年10月红军三大主力胜利会师。中国工农红军从江西到陕北，途经福建、广东、广西、湖南、贵州、四川、云南、西藏、甘肃等14个省（区），历时两年整，行程两万五千里。

大型合唱套曲《长征组歌》由肖华作词，晨耕、生茂、唐诃、遇秋作曲。整个组歌共分为《告别》《突破封锁线》《遵义会议放光辉》《四渡赤水出奇兵》《飞越大渡河》《过雪山草地》《到吴起镇》《祝捷》《报喜》《大会师》10个部分，以深刻凝练的语言、高亢激昂的曲调、浓郁的民族曲风和独具民族区域特色的艺术表演形式，讴歌了中国工农红军在党中央的正确领导下，不屈不挠、无私无畏的革命精神，歌颂了在长征途中红军艰苦卓绝、英勇奋战的英雄气概，赞颂了中国革命史上具有传奇色彩的两万五千里长征。

为了庆祝中国共产党成立95周年、长征胜利80周年，云南艺术学院文华学院举办了合唱专场音乐会，老师和学生们在排练和演出中深有感触，收获颇多（图1-1、图1-2）。

指挥首先应在排练前了解作者的生平、思想感情、政治态度、生活经历、艺术风格等，这对把握歌曲作品演唱的感情处理、塑造歌曲的音乐形象非常重要。《红军不怕远征难·长征组歌》的词作者是肖

图 1-1 《长征组歌》排练现场

图 1-2 《长征组歌》演出现场

华——中国人民解放军高级将领；他曾参加过土地革命战争、长征、抗日战争和解放战争；中华人民共和国成立后，历任空军政委、总政治部副主任等职。曲作者是北京军区政治部战友文工团的 4 位著名作曲家——晨耕、生茂、唐诃、遇秋，他们从青少年起就参加革命，既有战争年代的切身体验，又有丰富的作曲经验和深厚的专业功底，而且在长期的合作中，形成了取长补短的创作氛围。

整个套曲一共有 10 首作品，根据作品的时代背景及情绪分为百姓与红军依依不舍的送别场景、红军在长征过程中最为艰难的场景、大战告捷和红军三大主力军会师这 4 个部分。

对于作品演唱时的感情处理及歌曲音乐形象的塑造，存在许多误区，如"求大"和"求响"。合唱要求气息的统一、发声的统一、音色的统一，要求合唱团的所有团员在演唱时注意力集中，也就是在排练当中常提及的看指挥、看手势。在类似《长征组歌》的革命歌曲中，应强调作品结构的完整、基础工作（合唱分声部练习）的扎实，只要在和声准确的情况下，自然会达到声音洪亮、宽广的音响效果。"强而不硬、弱而不虚"是排练《长征组歌》的一个重要的概念，音准方面在正确呼吸及各腔体打开的前提下，要注意上行音阶不提、下行音阶不垮，最后做到以情代声、以声音为媒介，以一个叙事者的角度把红军长征告别、奋战、告捷、会师的场景呈现给听众。

1.《告别》（混声合唱）

在排练《告别》的时候，应注意以下几方面。

合唱当中的起声至关重要，在整个作品中，前奏不仅是作品的一部分，还是渲染作品情绪的一个起点，是整个作品的关键之处。合唱团队员的情绪应该随着前奏起声进入合唱部分；指挥应注意手势的强弱及幅度的变化，在没有速度变化的情况下严格按照匀速挥拍，尤其是前奏的最后一小节，避免"慢打快进"和"快打慢进"的情况出现。

合唱部分的 1~7 小节为整首作品的第一主题，也是红军告别的第一个场

面,红军整装待发、百姓依依不舍的送别场景深情而不缠绵,悲痛而不哀伤。注意 1、2 小节的 T3-D3-T3 的连接,确保宽广、明亮的音响色彩。建议多练习 3 小节及 6 小节的二级和弦升高三音,注意速度的统一,力度从一开始的 fore 到 cresc、decresc 的强弱变化,做到"强而不硬""弱而不虚"。另外,时值要做到在拖满的情况下音准不能下滑。8~15 小节说明红军被迫战略转移,因"左"倾教条主义的危害,导致第五次反"围剿"作战失败,必须撤离苏区。注意 8 小节三、四拍,休止符的时值长短要控制好,做到声断气不断,9 小节一、二拍的重音不宜过度用力,避免嘶喊的声音出现,因为"王明路线"为错误指挥,故不能用颂扬的语气去演唱,而应以重复乐句的形式强调敌军猖狂、军情危急。

16~25 小节为主题的第二次出现,突慢后由慢渐快地行进。第二个画面,红军在号角中由缓缓前行到阔步前进,描写了红军长征的迫切心情,展示了革命军队奋勇向前的光辉形象。

随着 25 小节 decresc 的出现,由二胡、琵琶为主要线条的间奏进入,应注意 25 小节人声与间奏的连接。30~51 小节为女声二部合唱,应注意力度及速度的变化,整段表达了送行的百姓对将要远征的红军亲人的依依不舍之情,更表达了对自己的子女、丈夫的忧心忡忡。44 小节开始运用了轮唱的形式,加强了百姓与红军亲人的难舍之情。在排练轮唱时,需特别注意声部进出的声部平衡,49 小节自由休止处建议多练习,对于"亲人何时返故乡"的问句要把握到位。

52~62 结束段中"红日"与"乌云"形成了强烈的对比,"红日永远放光芒"表达了长征胜利的必然结果,表现了人民对于"革命一定要胜利"的坚定信心。注意前面所提及的腔体打开,做到"腔体开""时值满""声音实""情绪到位"。

2.《突破封锁线》(二部合唱与轮唱)

《突破封锁线》反复二段体结构的进行曲风格作品,描绘了在长征途中红

军战士奋勇杀敌、不怕流血、疾速进击的形象。

整首作品主旋律线条出现了三次，第一次出现在 1~18 小节；第二次加入了轮唱，出现在 19~58 小节；第三次主旋律出现在 59~97 小节，全曲结束。在情绪及力的处理上，按照旋律出现的次数分为三个层次。

在排练过程中需要注意：作品在快速进行中合唱团队员不易把握作品本身要求的力度（mezzo piano），弱唱在声乐演唱当中本身就是一个难点，需要在气息的持续、均匀两个方面多用功，力求"弱而不虚"。另外，这首作品比较常见的问题是在 9~15 小节出现"吃音"的情况，降下速度以慢练为主再逐渐加速，反复多练可以达到作品所要求的效果。以 17、18 小节为例，长音持续会出现音高下滑的情况，后面的排练提示中提及的次数会更频繁，排练者需重视音高下滑的情况。

在主旋律出现的第一部分当中，排练者需先确定这首作品所要求的音量及速度，切勿整曲通拉，否则不仅达不到排练要求，还会损害合唱团队员的嗓子，在速度及力度达到要求的前提下，要注意加强颗粒性、弹跳性。

第二部分的处理可参考第一部分的处理来排练，因为加入了轮唱，排练者需要注意以下几点：一是二声部的音量，切勿喧宾夺主，另外前面提及的"吃音"、颗粒性、弹跳性这一部分同样需要强调；二是两个声部的互相呼应；三是做到干净利落，不拖拍；四是在轮唱过程中运用音量叠加（"路迢迢，秋风凉。敌重重，军情忙"），在这个基础上做渐强处理让画面感更强，合唱团队员也更易接受；五是排练者需要注意（以 42、44 和 46 小节为例）同音反复也会出现音高偏低的情况，类似情况建议提出来单独练习。

前面提到了整首作品分为三个层次，从情绪和力度上来说，第三部分应该是情绪最激动、力度最强的一段，但切忌只追求音量而忽略了声音质量。

最后需要注意的是 93 小节的大三度音程，大三度属于色彩较为明亮、宽广的音程，而且高音声部的音就是这一首作品的导音，导音到主音的导向性很强，所以排练者在这里需要特别注意这一个音程的宽度及明亮度。

3.《遵义会议放光辉》（女声二重唱、女声伴唱与混声合唱）

遵义会议是 1935 年 1 月 15—17 日中共中央政治局在贵州遵义因红军第五次反"围剿"失败和长征初期严重受挫的情况下，为了纠正王明"左"倾领导在军事指挥上的错误而召开的。这次会议开始确立以毛泽东为代表的马克思主义的正确路线在中共中央的领导地位，是中国共产党历史上一个生死攸关的转折点，标志着中国共产党从幼稚走向成熟。

该曲为二部曲式，借用了苗族、侗族民歌的素材，加入了女声二重唱、女声伴唱和混声合唱的演唱形式。正值新春将至，"报新春""旭日升、百鸟啼"描绘了新春图景，"英明领袖来掌舵，革命磅礴向前进"说明了遵义会议毛主席确定领导地位与之前的"左"倾错误路线的明显对比，是政治上的"迎新春"，纵情欢呼遵义会议的伟大胜利。

开头至 27 小节女声二重唱、女声伴唱部分，"喜鹊报春"是描绘这一部分音响效果的贴切说法；"轻""脆""实"是演唱的要求，既要做到"强而不硬"又要做到"弱而不虚"，更要以"脆"来表现喜鹊的叫声；女声伴唱部分是领唱的"回声"，不能喧宾夺主。

28~75 小节快板部分，伴奏注意速度上的控制，上板的同时切忌越奏越快，人声进入时伴奏要"让路"。合唱团在演唱这一部分时，需要注意以下几点：一是做到干净利落，不能拖泥带水，保证进行曲的曲式风格；二是男、女声主线条交替时的连贯性；三是 32~75 小节分为两个层次来演唱，32~47 小节作为第一层次，48~75 小节为第二层次，合唱团在演唱第二层次时要做到情绪高涨；四是 76~88 小节要注意领唱与合唱的连接及主次关系，并保证长音的音准、宽度及时值。

89~120 小节主线条再次出现的时候，排练者可参考前面的处理。另外，排练的时候合唱团演唱到这一部分气息上浮是很常见的一种现象，排练者要在这部分给合唱团多加训练气息下沉的状态，并在演唱的时候做好提示，合唱团应学会在前奏、间奏或不需要演唱的时候在音乐中调整呼吸。

121~129小节为全曲的结束段，混合拍子，排练者应注意点与线的连贯性，做到干净利落、简洁大方并注意速度上"稍快""渐慢"的控制。作为全曲情绪最为高涨的一段，宽广、雄伟是这一段的要求，要做到高亢有力，颂扬红军奋勇向前的英雄气概。

4.《四渡赤水出奇兵》(领唱与合唱)

四渡赤水是毛泽东、蒋介石在军事指挥上的一次直接较量。红军在湘江战役后兵力锐减，从8.6万人锐减到3万余人，元气大伤。此时的红军伤员满营、弹药短缺、补给困难，情况如此之艰难，但在毛主席的正确领导下，巧渡金沙江，打了最为辉煌的一场胜仗，成为长征中最具有传奇色彩的篇章。

这首作品加入了花灯曲调，应分为三个部分来分别进行练习。1~20小节为第一部分——领唱与合唱，这一部分表述的是红军在湘江战役过后转战贵州等地的时候所遇到的严酷场景，建议选择女中音来担任领唱，如没有女中音，则戏剧女高音也可用于领唱。这一段首先既要坚定地唱出红军不畏艰难、不屈不挠的精神，又要控制好力度，尤其是合唱与领唱的主次关系；其次注意圆滑线在使用的时候会出现音准偏低、"吃音"的问题（有的排练者为排除这样的问题会在每个音上面加入顿音，反而使合唱团的声音僵硬），应做到在有棱角的情况下保证合唱团声音的圆润度；最后比较容易出现的错误是装饰音，建议慢速练习，排练者要注意手势的准确度。

21~67小节为第二部分，这一部分是百姓为红军送水的场景，表达了长征沿途百姓对红军的爱戴和支持。排练者需要注意掌握速度，伴奏在间奏进来的时候由慢渐快，在22小节的最后一拍固定速度后上板。这一部分有女声、男声、混声三个层次，排练者要在力度、厚度及情绪上，对三个层次做出明显的对比。以33小节为例，三个层次当中这一小节都会出现"抢拍"的现象，合唱团在演唱时要注意保持音量。51~58小节要注意主线条和伴唱的关系，尤其是在男高声部音域较低、女高声部音域较高的情况下。最后第二部分

要注意前面提到的音准偏低、"吃音"、圆滑线、装饰音等问题，63 小节渐慢以后要把接下来 68 小节所要求的力度提前做好准备，保证情绪及音乐线条得到延伸。

第三部分是 68~144 小节，全曲结束，这一部分描写了红军在数十万国民党军队的围、追、堵、截下所面临的艰难处境，在这样的处境下，红军不畏艰险顺利渡过乌江，最后调虎离山，向敌人防守最薄弱的金沙江进攻，打得敌人措手不及，体现了"毛主席用兵真如神"的卓越军事才能。在演唱这一部分时应做到干净利落，如 111 小节第一拍的节奏型需多加练习，避免"吃音"及音值长短偏差的问题出现，并在遇到带有"嘿"字的部分合唱团会出现嘶喊的声音，应带上状态，多使用头腔共鸣。这是长征史上最具传奇色彩的一次战役，对于后面是充满希望的，所以合唱团的声音要做到铿锵有力、激情澎湃。

5.《飞越大渡河》（混声四部合唱）

《长征组歌》的 10 首作品分别描写的是红军在长征途中的 10 个战斗的场景，第五首《飞越大渡河》描写的是红军在自然环境极其恶劣的情况下，敌军在河对面层层设防，而红军只有在安顺场夺取的一艘小船，形势非常严峻；红军不畏艰难，巧用渡船两次将少数突击士兵送到对岸，终于在敌军当中找到突破口，胜利渡过了大渡河，沿北岸朝泸定城继续前进；另一边，红四团第二连连长廖大珠和精挑细选的 21 名勇士在沿着被拆掉木板仅有铁索的桥面上缓缓前进，在敌人的枪林弹雨下夺取桥头，与北岸的部队会合，最后胜利占领了泸定城，粉碎了蒋介石要歼灭大渡河以南红军的企图。

对于 2/4 拍我们都比较熟悉，尤其在进行曲风格、节奏感较强或比较欢快的作品当中，2/4 拍较多。例如，《长征组歌》当中第二首和第五首所用的都是 2/4 拍的单拍子。

排练者在给伴奏预备拍时，需注意 1 小节与 2 小节速度的统一，合唱团在前奏进来时应及时反映整个作品的速度、力度（强弱规律）、情绪；合唱在

34 小节（合唱 1 小节）时要注意"3""6""7"三个比较容易偏低的音，这一小节建议排练者多进行降调练习。

34~58 小节所要描写的是红军战士在强渡大渡河的时候与大自然恶劣环境做斗争的场景，2/4 拍的强弱规律更是特地为这一场景所设计的。在注意强弱规律的同时，排练者需要对女中声部进行着重练习，"6""7"两个音为大二度音程，大二度音程在协和度划分上是不协和音程，这一音响效果更能突出当时的紧张气氛。

50~53 小节演唱时要注意长跳音的时值为原有时值的一半，并且避免出现喊叫的声音，做到"强而不硬"。最后要注意的是在 58 小节自由休止，这是前一段的结束，也是后一段的开始，排练者应与伴奏的气口统一、情绪转换统一，这需在排练当中多加磨合。

73~152 小节主线条连续出现了三次，需要注意切分音的重音、圆滑线的使用及小附点的音乐快速进行中容易出现"吃音"的问题。第一层次为 73~91 小节；第二层次（旋律线条第二次出现）由男声负责主线条，在女声的伴唱中增强了战斗时的紧张气氛；在 104~111 小节当中女声要注意头腔位置的保持，但要注意男、女声部的主次及音量平衡；112 小节与 113 小节女声要做好连接，以保证音乐的连续性；主线条在 129~152 小节出现，使整个作品的情绪再上一个层次，加入了男高音的高音线条，就如船工号子，激励战士们奋勇向前。最后由小调主题的音响转到具有明亮宽广色彩 C 大调的主题上，以颂歌的形式出现，歌颂了红军战士不怕牺牲、奋勇杀敌的英雄气概。

6.《过雪山草地》（男高音领唱与合唱）

"行走在雪地里，扎营在冰水中"是红军在长征途中遇到的最为艰苦的自然环境。红军翻越了位于川西的大雪山、通过了到处是死水潭的草地，绵延数百公里，不少红军战士因陷入死水潭而牺牲，也有人因为粮食不足只得食用野菜充饥，后续部队更是连野菜也找不到，只能啃树皮，甚至因为饥饿把牛皮带、牛皮鞋用水煮着吃，在吃不饱穿不暖的情况下还时常受到敌人的围追堵

截。最后"官兵一致同甘苦",表现了红军为了革命理想勇往直前、以苦为荣,顺利翻过了雪山、走过了草地,到达吴起镇。

为了描述自然环境的恶劣、敌人围追堵截的险要场景,以及红军在险恶环境中不懈前进、前赴后继、团结一致的革命英雄主义气概,这部作品用了近4分钟的前奏去诠释。我们不仅在前奏中听到了描写"雪皑皑,野茫茫,高原寒,炊断粮"的悲壮舒缓的乐句,也听到了铿锵有力、紧张急促的乐句,最后在竹笛清远悠扬、连绵不断的音乐中完成前奏。

合唱部分由女声担任主题线条,男声哼鸣伴唱,表现了在荒无人烟的雪山、草地上艰难行进的情景;这里排练者需要注意男、女声部的主次关系和音量比例。另外,伴唱声部会因需要控制音量而出现"吃音"和音质"弱而不实"的问题,排练者需多给合唱团找到气息下沉的感觉,在长音练习时让合唱团去适应这一段所需要的音量,并注意在使用圆滑线的地方保证声音的圆润度。

5小节出现了分声部,和声准确为前提在合唱团整体音量不变化的情况下保证这一小节的厚度;9~20小节突出了红军战士坚强勇敢、不畏艰难的抗争精神,更是用了"雪山低头迎远客"的拟人手法来表现中国工农红军豪迈乐观的英雄气概和征服雪山的愉快喜悦之情,完成了主题线条的第一部分。值得一提的是14小节中的小细节,16分音符会出现发声不统一的现象,导致整个乐句很杂乱,排练者在此处应准确给出合唱团预备拍及后半拍的手势,做到起声、发声的统一;"草毯泥毡扎营盘"更是表达了红军在恶劣的环境下不怕苦、不怕难的革命乐观主义精神。

1~20小节完成主题线条的第一部分,草地露营的情景中男高音领唱完全部主题线条后,引起了战士们的共鸣;第二部分通过男、女声部的主旋律交替、反复,使整个作品更加丰满、更加具有生命力;最后在铿锵有力、满怀激情的混声合唱中结束全曲。

最后一段的排练应注意72~91小节的时值、装饰音、力度、速度和声部平衡的把握,尤其是声部与声部之间、声部与领唱之间的"推""让""补"。

该作品的高音部分基本保持在男高音、女高音的换声区,排练者应降调练

习，避免过度损伤合唱团队员的嗓子，在完成作品各个方面的处理后再逐步进行升调练习。

7.《到吴起镇》（齐唱与二部合唱）

《到吴起镇》采用陕北民歌音调、锣鼓节奏和快板书形式表现了人民欢庆红军到达陕北的热烈欢腾气氛。

"锣鼓响来秧歌起，黄河唱来长城喜"这一句歌词重复了四次，形成了本曲的第一部分，更是在每一句中加入了衬词"呀""哎""嗨"，让"死词活用"得到了充分发挥，使整段音乐更具有生命力。这一段在排练的时候一要注意男高声部领唱进来时的音高、色彩、领唱声部及伴唱声部的音量平衡。切分音的重音位置、小附点、十六分音符在这里也是一个难点，排练者切勿在排练初使用原速排练，否则会引起"吃音""错音"等问题。另外，领唱的音区正好是在男高声部的换声区上，建议使用老办法降调慢练。二要注意后半拍休止的节奏型，每一个节奏型时值的长短标准是排练每一部作品时都需要注意的，在这里特别提出是因为领唱在后半拍休止的时候伴唱声部需要补充进来，如果拖泥带水就会导致作品的音色杂乱。最后渐慢的地方排练者与合唱团需要做到"交代清楚"，在间奏进来的同时做好收拍，让音乐可以持续下去，间奏进来以后要做到上板，最后一小节不能出现渐慢处理。

第二部分我们要注意以下几点：一是加入了快板书，快板书讲究的是"四字诀"：平、爆、脆、美。前面提到了间奏上板，排练者、伴奏与合唱团三者要做到排练者手势准确、伴奏速度与前面保持统一、合唱团起声统一。二是女声二部合唱声音色彩的区分，男声在加入合唱时要注意厚度。三是第二部分当中的6小节开始出现变音，依靠长期练习或印象去唱准这个变音并不是最佳的方法，而这里的调性由D商转为了D羽，也就是说前2=后6，而转调意识要提前，排练者需要在第二部分的4小节（当云梯）开始练习转调，在男声加入合唱的最后一小节提前转回D商调，再进行重复段。

最后一段的重复，排练者可以参考第一段的处理。

8.《祝捷》(领唱与合唱)

《祝捷》采用的是戏曲的题材，运用了湖南花鼓戏。活泼灵巧、流畅优美是花鼓戏的特点，描绘了红军到达陕北以后在直罗镇战役中取得胜利的欢庆场面。整首作品分为三大部分，并在其中加入了"呀""哪""嘿""哈"等衬词，增强作品的画面感。1~13小节为第一部分，14~31小节为第二部分，32小节至全曲结束为第三部分。

在第一部分开始高声部与低声部形成了相对应的两条线，构成了对话式音乐。这一部分调侃了敌军在进攻时打了败仗并被红军缴获武器的生动画面，排练者在这一部分应注意以下几点：一是合唱团在完成衬词时的声音位置；二是在变化音上的装饰音的处理及切分音和小附点练习；三是圆滑线中做休止的地方，要做到"声断气不断"的处理；四是区分突慢和渐慢的速度变化。

长征当中有许多湖南籍的红军战士，而毛主席就是湖南湘潭人，这也是采用湖南花鼓戏的主要原因。词曲作家在这一部分所设计的就是一名红军老战士给大家讲述长征途中所遇到的艰难险阻及红军英勇机智化险为夷的种种经历。在排练的时候首先应注意调式调性的变化，全曲的调式调性转换为A羽–D商–G徵–A羽；其次要注意领唱与合唱的主次关系，21小节合唱进来之前排练者预备拍应给清楚，做到节奏速度统一、起声发声统一；最后要注意的是22小节复拍子的指挥手势及强弱分配，应分为4/4拍和2/4拍分别挥拍，这一小节的前半部分4/4拍需突出合唱团哼鸣，来填补领唱的长音部分，而后半部分需突出领唱主旋律部分。

第三部分间奏进来时的最后一小节注意上板。"胜利完成奠基礼"指的是直罗镇战役的重大胜利，"军民凯歌高入云"重现了在四渡赤水时"军民鱼水一家亲"的欢快场景，更是通过这一次战役看到了长征胜利的曙光。

结束句领唱需注意长音保持时音准的控制，合唱部分注意力度的变化，以模仿领唱回声的音响效果去演唱最后一段的前半部分，最后长音在做力度变化时注意气息的把握。

9.《报喜》(领唱与合唱)

"手足情,同志心,飞捷报,传佳音",说明在红军胜利到达陕北后,捷报连连。《报喜》主要描述红二、红四方面军在途经多省历尽艰辛后终于胜利会师边区甘孜城。这首作品加入了藏族音乐的曲调,一方面表达了第一方面军的战士和陕北民众对红二、红四方面军战士的殷切怀念;另一方面痛斥了张国焘在红二、红四方面军会师时妄想夺取中央的领导权另立中央。在人民群众的欢呼声中继续北上与第一方面军会合,预示着红军即将完成长征,朝着胜利的方向前进。

第一部分由女高音领唱与女声二部合唱完成主题部分的呈现。排练时应注意领唱与女声二声部合唱音量上的主次及平衡,以及声部之间的"推""让""补"和同音保持的位置和音高;另外需要注意的是"声断气不断"(11小节),13小节的速度和收拍点需要做到上板快、收拍准。

第二部分开始第二主题,由女高音领唱并在合唱声部加入了卡农,在这里要注意音乐快速进行中会出现"吃音""错音"和气息上浮的问题,合唱团在演唱这部分时需要注意在控制力度的基础上加强声音的颗粒性和弹跳性,排练者在排练过程中还需要注意起声和发声的整齐度,包括弱拍上的休止符号。

从38小节节奏开始第二主题的重复,在速度、节奏型、声部分配上做了大变动,使整个主题焕然一新,更加活跃、更加喜庆。40~55小节为女高音领唱,需要注意的是领唱长音时伴奏的补充;56~63小节由男、女声分别承担两个不同的乐句,排练者要注意两个乐句之间情绪及气息的连接;64~110小节可参考以上乐段做相同的处理;另外很容易被忽略的是110小节的收拍,指挥的手势、伴奏、合唱团需做到干净利落;最后一点要注意115小节合唱团的速度和111小节领唱速度的统一,回原速后做到同音反复的音高不能下滑,而伴奏需加强力度把喜庆氛围推到最高点。

10.《大会师》（混声合唱）

《大会师》作为组歌的主题与第一首作品《告别》相呼应，并改变了节拍、节奏、速度，以颂歌的形式出现，宣告长征的结束，完成了伟大的战略转移。

在排练引子部分的时候，需要注意对纵向和弦加以练习，半音阶可分内、外声部交替合成，保证大三和弦明亮宽广的色彩。5~8小节在排练之前需多加练习半音阶，再使用内外声部交叉合成的方法来完成引子部分的第二个和弦。排练者要注意6小节第一拍的后半拍不能做突弱处理，而要让整个力度延伸，将整个作品的情绪推到最高点。7小节的最后一拍在弱拍上也是经过音，但是因为升fa的出现给听众带来了渐三和弦不协和的紧张色彩，应让这个变化音更加突出，使整个音乐更加紧张急促。

第二部分9~35小节要注意上板，3/4拍同音反复时合唱团要多加练习循环呼吸并保证和弦的宽度和明亮度；在16、17小节的排练当中，排练者要注意时值的长短、速度的变化及指挥手势的变化；从18小节开始，排练者要注意手势变为两拍为基础单位，也就是指挥在这一段手势应该挥2/2拍；26~35小节要注意男声加入合唱后整个作品的厚度叠加。

第三部分36~50小节所对应的是第一首作品《告别》30~51小节人民给红军送行一段，改变了速度和情绪，以欢快鼓舞的音乐情绪代替离别时悲哀伤痛的情绪。

最后一段热情奔放、磅礴大气的音乐情绪歌颂了领袖毛主席和伟大的中国共产党。在排练时要注意经过音和变化音，这一段的音域非常宽，而且高音声部的音非常高，还是需要在分排和起初合排时降调练习。

1.1.3 聂耳合唱曲十四首

1.《开路先锋》

《开路先锋》是1934年聂耳为影片《大路》谱写的序歌，与片中主题歌

图1-3 纪念聂耳诞辰100周年音乐会

《大路歌》密切关联。大气磅礴、乐观自信是这首歌的基调。这首作品宜用比较稳健的中度速度演唱,显得从容坚定,比较符合筑路工人的形象(图1-3)。只是当进行到末尾"轰轰轰,看岭塌山崩……"一节时,可以给出比较快的速度,使那段复调唱得如翻江倒海般激动人心,直至结束句加以拉宽,使全曲结束在高昂的主和弦上。

2.《码头工人歌》

1934年,为了创作舞台剧《扬子江暴风雨》,聂耳多次到黄浦江边的码头去体验生活,学习工人们扛包走板时呼喊的"号子",这种学习体验使年轻的聂耳深受感染。这些感性认识都被他融进了一曲感人至深的《码头工人歌》中。这首蕴含着无穷的内在力量、深沉稳健的歌曲,

毫无遮掩地把工人阶级要求社会公平、挣脱剥削压迫的枷锁、走上解放道路的诉求，首次以音乐艺术的形式表达出来，对中国现代音乐的影响意义重大而深远。改编曲从整体布局到技术手段的运用，都是按无伴奏合唱的要求进行的。于是才有了那个扩大了的、由各种"号子"组合而成的"前奏"；才有了如此精细的分部、丰富的和声与复杂的复调；才有了按情绪发展的脉络、精心安排的力度和速度的变化；才有了那个经过一系列酝酿后突然出现在下属调上的强烈结尾。无伴奏合唱既是最古老、最常见，也是最难掌握的音乐艺术品种。声音、节奏、感情、力度、吐词乃至呼吸的统一一致，是唱好无伴奏合唱的必备条件。《码头工人歌》无疑是聂耳歌曲创作的精品之一。虽然时隔久远，但那强大的艺术感染力却不会随时光的流逝而消失。

3.《打长江》

《打长江》创作于1935年，同样以农村生活为题材，但与《塞外村女》不同的是，这首歌表现的是农民们在与旱魔的斗争中不屈不挠、坚韧达观的精神境界。整首歌从头至尾均以对答式的分部合唱为主，意在营造一种你一言我一语的热烈而欢快的气氛。在乐句间隙处嵌入的短小"号子"音型，又给这种气氛增添了几分活力。"天快要晚了……"由二拍子转为四拍子，力度和速度均应作相应的调整，宜轻抒慢唱。这样，当结束部分以突强突快的冲击力闯入时，农民们那种乐观的群体形象便会随着一声声"吃晚饭啦，吃晚饭啦！"的欢呼跃然而出。

4.《飞花歌》

《飞花歌》是聂耳于1934年为电影《飞花村》谱写的主题歌。虽然影片讲的故事与花农并无关联，但歌中"种花人"却正是生活在社会最底层的花农的真实写照。"啊，飞花，飞花！"一段旋律优美、洋溢着欣喜之情的前奏，把人们引到一片美丽无比的花海之中。这种欣喜几乎是所有人看到漫天飞花时都会

萌发的情绪，但是由于所处的社会地位不同，这种因美而生的情绪也会大不相同。赏花人只是单纯地欣赏；而种花人却在欣喜之余不免产生许多担忧，毕竟花儿只是他们赖以谋生的一种产品，他们为此付出的辛劳、受过的煎熬、寄托的企望，除了他们自己无人知晓，更别奢望会得到旁人的同情。这首歌在节奏的运用上有其独到之处——连续的切分产生的跳跃感，使旋律变得活泼灵动。这首作品应该尽量唱得轻灵些，而中段由男声部领唱的变奏部分是一个刻意安排的对比段，可以唱得热烈奔放些。接下来的两个离调短句是为末段做铺垫的，要特别注意音准。末段采用复调音乐特有的功能，由女声部、男声部各唱一段歌词。演唱时要充分发挥各声部音色的特点，使两段歌词皆清晰可闻。

5.《告别南洋》

在话剧《回春之曲》中，华侨青年教师高维汉在奔赴祖国抗日前线时，依依不舍地唱出了这首充满惜别之情的歌曲——《告别南洋》。舒缓的三拍子节奏、回旋变奏曲似的结构、起伏跌宕的情感表达，使合唱艺术功能有了较大的发挥空间。由一系列分解和弦构成的前奏，似椰风轻拂、海浪微漾，仿佛把人带到了与祖国隔海相望的南洋。合唱的前半部分着重于表达惜别之情，以温婉为宜。"再会吧，南洋"这个乐句是贯穿全曲的核心，反复出现达十余次之多（复调的运用是主要因素），但每次出现都有其新的含义。当然，处理也应有别。转调前那一次，不仅是新调出现前的铺垫，而且是把歌曲推向高潮的关键。因此，应减弱力度，减缓速度，这样，当"你不见……"一句以山呼海啸般的激情唱出时，方能收到振聋发聩的效果。

6.《毕业歌》

1934 年，影片《桃李劫》上映，片中的主题歌《毕业歌》不胫而走，在短时间内传遍大江南北、长城内外。虽然冠以"毕业"二字，但歌曲中表达的那种面对日寇侵略者同仇敌忾的民族气节和视死如归的英雄气概，代表了包

括学生在内的全体中国人民抗战到底的坚定决心。因此，歌曲才具有如此巨大的艺术感召力。这是一首充满年轻人的激情和朝气的进行曲，演唱时要毫无保留地把爱国热情释放出来，但这并不意味着要始终保持很紧张的力度。中段从"听吧！"一句开始，到接下来的几句对答式的分部，可以用一些力度对比，层层加码，逐渐把歌曲推向高潮。通过移调和转调及一个更加富有激情的结尾，合唱的第二个部分已经不再是前段的简单重复。特别是中间衔接部，以多重复调形式引入的《义勇军进行曲》中"起来，起来，起来！"的主要动机，不仅丰富了合唱的表现手段，而且反映出同样出自聂耳之手的两首名曲内在的联系。

7.《新的女性》

1934年年底，聂耳为影片《新女性》创作了由6首歌曲组成的组歌。《新的女性》为其终曲。这首节奏鲜明、铿锵有力的进行曲，以完全崭新的音乐语言唱出了备受压迫的中国妇女力求冲破黑暗旧社会的牢笼、寻求解放的强烈愿望，具有划时代的意义。这首作品尽量保持原曲激昂向上、一气呵成的艺术特色，使耳熟能详的旋律始终占据全曲的主导。第二节中，下声部较多地运用了自由复调和切分节奏，营造出更为活跃的气氛。演唱时应充分把握这些细微的变化，避免单调的重复。

8.《塞外村女》

《塞外村女》是聂耳于1935年为影片《逃亡》谱写的一首女声独唱歌曲。尽管描绘的是塞外农村的生活场景，但仔细聆听，不难发现曲调中浓郁的云南民歌风。改编曲一开始便给出了一个相对完整且云南民歌风较浓的"序歌"。一是形象地描绘出一幅清新的农村图画，为领唱的进入做好铺垫；二是着意于拉伸结构，使原本较为短小的独唱曲扩展为能容纳多声部的合唱。为了更好地发挥合唱的功能，改编曲舍弃了每个乐句后原有的间奏，将其改为与领唱对接

的合唱，并在结束句后紧接一个切分上行的呼应句，把村女那一腔对剥削者的愤慨之情尽情地抒发出来。第三段改为以合唱为主，以领唱为辅，不是简单的声部对调，而是为即将到来的高潮做准备。演唱时要特别注意把握好歌曲发展的脉络，不能把内涵丰富的一曲合唱演绎成一般的民歌小唱。

9.《铁蹄下的歌女》

1935年，聂耳为电影《风云儿女》写下了这首著名的女声独唱歌曲——《铁蹄下的歌女》。尽管规模不大，但由于其内涵深刻、旋律动听，问世后即广为传唱，历久不衰。将节奏自由、结构随旋律起伏而时松时紧的独唱改编为合唱，难度是很大的。与《塞外村女》不同的是，《铁蹄下的歌女》中合唱大部分情况下处于从属的位置——或是以和声烘托独唱，或是独唱应答，或是回声式的呼应。演唱时在速度和力度的控制及情绪的起伏上，均应与独唱保持和谐一致。

10.《大路歌》

1935年，聂耳应邀为电影《大路》创作主题歌，为此聂耳多次到正在修筑运送抗战物资的公路施工现场体验生活、收集素材。之后，一曲节奏从容稳健、曲调雄浑有力的歌曲，以巨大的艺术冲击力荡涤了当时靡靡之音泛滥的上海滩。这首歌与同为影片序歌的《开路先锋》及《码头工人歌》等，用新鲜而准确的音乐艺术语言，塑造了中国工人的群体形象，让他们堂堂正正地登上了音乐艺术的殿堂，其意义非同凡响。最能体现中国工人音乐艺术形象的，当然是他们在从事集体劳作时高唱的各种"号子"。这种流传于中国特定地域、极具号召力而又风格独特的呐喊与呼号，有时竟能令聆听者感动得泪湿衣襟。聂耳显然意识到了这一点，于是在他的多首歌曲中，"号子"往往被用到最显著的位置，起到了引领全曲的作用。在合唱《大路歌》及《码头工人歌》中，新引进的一连串"号子"音型，无论在增强合唱的功能还是烘托全曲的气氛上，

都起到至关重要的作用。此外，在演唱《大路歌》时，还要注意把握好由远及近而后又由近及远的重要环节，控制好力度，千万不能仓促，否则会使步履坚实、从容镇定的音乐艺术形象受到损害。

11.《梅娘曲》

1935年，田汉的三幕话剧《回春之曲》正式公演。聂耳分别为剧中的男、女主人公谱写的歌曲《告别南洋》和《梅娘曲》，以其撼动人心的艺术魅力赢得广泛赞誉。梅娘是一位华侨富商的女儿，在得知自己心爱的恋人在由南洋奔赴祖国参加抗战时不幸负伤昏迷后，便毅然弃家回国。她不仅寸步不离地精心护理爱人，而且不断用充满情爱的歌声在爱人耳畔呼唤，直至把爱人从死亡线上拉回来。

爱情战胜死神，这是一个古老而经典的主题。这个故事感人至深之处在于其依托于全民抗战这个深刻的社会背景；在于其是用心灵的歌声唤醒爱人这一既特别又浪漫的方式。为了能更好地显示梅娘那急切焦虑的心情，在第一个著名的乐句"哥哥，你别忘了我呀"后，又跟进了一个新创的更激昂的乐句，将姑娘那种撕心裂肺的呼唤再推进一步。

准确地把握情感的分寸，是唱好这首歌的关键。这种委婉细腻的内心独白似的歌曲，只有把整个心灵投入进去，才能把作者的意图表达出来，才能既感动自己又打动听众。之所以选择男声伴唱，不仅仅是为了形成音色的对比，更重要的是只有用粗犷浑厚的男声——战士的声音，才能更确切地表达出梅娘当时那种极其特殊的处境。伴唱部分一是要在力度上尽可能地与独唱保持一致，二是要把那种带有些许东南亚民歌风的节奏音型表现出来。这些音型既有风格化的因素，又有模仿海浪起伏、衬托梅娘心境的含义。

12.《卖报歌》

1933年，一个叫作"小毛头"（原名杨壁君）的女报童的命运引起聂耳

的极大同情，牵动着他那颗纯洁善良的心。为此，他提笔创作了《卖报歌》。后来，不仅这首传唱一时的歌曲被纳入他创作的舞台剧《扬子江暴风雨》中，而且杨璧君在剧中饰演了小报童一角。为了保持原歌曲中小报童只身街头叫卖的形象，改编曲采用了以领唱为主、合唱为辅的手段，和声则力求简洁明朗。为了避免多次重复造成的单调感，第三段改为以合唱为主，并在领唱进入时，做了短暂的离调处理，以期结束在较高昂的音调上给人以希望。

13.《小野猫》

《小野猫》创作于1934年。这首更像是幼儿歌曲的作品，从侧面反映出聂耳那始终不泯的童心和热爱生活的积极态度。原曲为四段。改编时省为两段，并结束在明亮的高音区。为了较好地展示幼儿天真的情趣，该曲一方面插入了一些短小的间奏或应答句，代替原来模仿猫和鼠的音声，增加其音乐性；另一方面，用较简易的短小乐句形成复调，打破单调的格局，使歌曲变得生动起来，像是一群娃娃在"叽叽喳喳"地争着讲他们的故事。

14.《雪花飞》

《雪花飞》创作于1934年。把深厚的同情广施于生活在社会底层的儿童，是聂耳终其一生始终不忘的事情。下雪对于南方的孩子来说，本是罕见而令人欣喜的事，可是，穷人家的娃娃在雪花纷飞的时候想到的却是爷和娘的安危。在这首短小的歌曲里，聂耳用简练而又饱含同情的音乐语言，给我们展示了这样一种催人泪下的情景。为了描绘雪花纷飞的景色和孩子乍见飞雪时兴奋的心情，改编曲着意加上一个较长的前奏，并反复吟唱"下雪了，下雪了"表现出孩子那种既喜还忧的复杂心情，为正歌的出现做了充分的铺垫。由于音域较窄（九度），正歌部分多采用填充和声与复调并用的手法，使声部的功能尽可能地得到发挥。结束句则采取声部逐一退出，最后仅童声低音声部Ⅱ停留在主音上，显得十分孤单，以此与前奏相呼应。

1.2 原创作品

2015年，云艺文华学院合唱专场音乐会"放飞梦想"荣获首届国家艺术基金立项（图1-4）。音乐会由14首原创合唱作品构成，其曲目分别是《我们这一代》《收藏美丽 满掌阳光》《爱情密码》《窗前那只小鸟》《倒影世界》《许愿池的早安》《宁静的泸沽湖》《普者黑恋歌》《相敬一家亲》《边疆儿女谱新篇》《乐于奉献在校园》《忠诚》《我的中国梦》《人生舞台》。

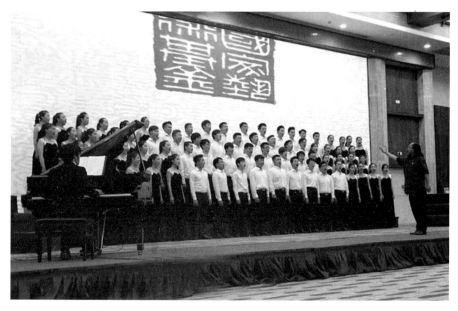

图1-4　院长陈劲松在指挥合唱

1.2.1 《我们这一代》

《我们这一代》是一首激情洋溢的混声合唱作品。歌曲生动地描写了新一代共青团员热爱祖国、勤奋学习，为建设富强中国努力奋斗的故事，歌曲气势恢宏、富有朝气，演唱时应情绪饱满，充满自信和自豪感。

第一句"光荣啊中国共青团"高声部要带着状态和气势发声，低声部运用好胸腔的发音，保持住长音的音准，在"啊"处渐强处理，最后强收。

引子结束后紧接着是轻巧富有节奏感的前奏，主歌部分大量运用了小附点的节奏型，演唱时要注意看指挥手势，把稳节奏，做到不抢不慢，尤其是歌词多的主旋律声部，同时色彩声部在旋律声部演唱长音或空拍的时候要注意填补。例如，在 36 小节的"啊"处，旋律声部应采取高位置的唱法，做到声音轻巧不刺耳，色彩声部突出"爱祖国勤学习，朝着灿烂阳光前行"。

从"高唱着高唱着"处情绪逐渐激动，此时女高音声部分为女高Ⅰ声部和女高Ⅱ声部，歌唱时应注意两个声部旋律的差异性。"光荣吧我们这一代"是歌曲主题，高音声部演唱时要充满自豪，打开口腔，保持微笑，声音强而不炸，低声部的"蹦"要运用好小腹的力量，结实而富有弹跳性。"肩负中华民族的复兴"相比前半句稍弱。另外，男高音的"啊 光荣 啊 我们这一代"的"啊"字要接好女高音声部的"肩负中华民族的复兴"，看好指挥，做出空拍，同时注意音准。结束句"创造人类的和平"应收尾干净。

第二段男高音歌唱主旋律，要与第一段女高音演唱主旋律时的音色有所区别，相较女高音的演唱应更加成熟，"党的事业"的"业"字和"这个年轻的群体"的"体"字要拖满时值，女中音演唱"嗯"时注意色彩平衡和声音的线条。除此之外，演唱女高音的"啦"时应保持积极的状态，把稳音准，跳音短促灵巧。接着男高音声部唱到"洒满大地"要突出。高潮的附点节奏也要再次注意。

第三段开始情绪更加饱满，女高音和男高音一起演唱的主旋律色彩更加突出，两个"光荣啊我们这一代"将歌曲推向高潮，结束句三个"创造世界人类的和平"要营造一种递进的情绪，一次比一次更加高昂，最后一句的"和平"应做到长音不掉音准，以饱满的姿态收尾。

1.2.2 《收藏美丽 满掌阳光》

《收藏美丽 满掌阳光》是一首专业性极强的、专门为专业合唱比赛量身定

做的混声合唱作品，深情赞颂了母亲哺育孩子的艰辛及生活的不易，词曲婉转深情，感人至深。

引子部分的"啊"需弱进，后渐强，在强弱对比明显的前提下，要保留旋律的线条性。

第一次女高音进主歌部分要轻声弱进，似呢喃、低语，声音弱而不虚，吐字清晰，要有音头，注意"第一次啼哭"的"第一次"的节奏是后十六，歌唱要有连贯性，句与句之间采用循环呼吸的方法。"我把生日的歌唱给父母"的"母"字在拖满时值、保持音准的同时要将情绪推给"蹒跚学步，依偎无数"。

第二次进主歌部分是女高音与女中音一起，女中音低沉结实的声音色彩要与女高音明亮的声音色彩区别开来，注意两个声部之间的声音平衡。

从"生命也需要经营，生存另有智慧"开始是所有声部的歌唱，与歌曲一开始的似呢喃、低语不同，这一句让人有豁然开朗的感觉。其后"生活她重在解读"的"读"字做渐强处理，将情绪起一个小高潮。

高潮开始男声做主旋律，"生存的意义，默读人生的哲理"相比"生命的旅行，似母亲的哺育"较弱，做到有感情地歌唱，女声部的"啊"保持高位置和旋律的线条，轻声萦绕着男声部。直至"人生驿站精彩永不断"的"断"字渐强，强收后伴奏进来立刻从深情转换成一种轻快明亮的情绪，歌曲进入快板段。

快板段一开始是男声部节奏新颖、充满俏皮意味的弱进旋律，歌唱前可进行适当节奏训练和歌词念白训练，歌唱时声音要短促结实，弱而不虚，充分运用好小腹的力量。知道句子的重音在哪儿，如"哆嗒啦"的重音是"嗒啦"而不是"哆"。同时注意指挥手势，把握好空拍，把稳节奏。

女声部的"茶盐酱醋快乐烧出生活的歌谣"一进来，男声的"哆嗒啦"要马上弱下去，女声演唱本段时要注意每一句的最后一个字是否唱满时值，要保证本段的欢快和连贯，在"快"字和"彩"字上可做适当突出。本段各个声部之间因节奏、旋律完全不同，演唱时要注意精神高度集中，看好指挥的手势，切忌自己唱自己的。

"哆滴嗒"后突弱,"滴滴滴滴 滴滴嗒滴 哆哆哆哆 哆哆滴哆 哒哒滴滴 嗒嗒嗒嗒 哆"做三个层次的渐强,其后女高音声部的"哆嗒滴哆"的"哆"要弱下来让给低音声部的"收藏美丽 满掌阳光",此后同是,高声部和低声部之间做好"让"和"补"。四个声部的"幸福在身旁"强收。

结尾段是再现段,情绪是满怀感恩和感慨的,要与之前有所对比,"我把生日的歌唱给父母"的"母"字依然起推动作用,"我展开笑颜表达着幸福"做渐慢处理,最后的"幸福"弱收,保持音准。

1.2.3 《爱情密码》

《爱情密码》是一首浪漫的、动人的混声合唱作品,这首作品非常适合用通俗唱法演唱,歌曲具有强烈的倾诉性、引人向往歌中世界。

歌曲一开始是男声领唱"是谁隐藏着爱情密码,千古之谜",给听众提出了问题,而后女声领唱重复歌词,深化主题,引领听众。随着领唱声音的淡去,四个声部一起歌唱"多少人为寻找它",此处应注意,主旋律声部的"为寻找它"的"它"要让给旋律声部的"为寻找它"。同理,旋律声部"悲欢离合奔走天涯"的"涯"要让给色彩声部的"啊 天涯",做好声部与声部之间的"让"和"补"。

在接下来的旋律中,注意"生死别离留存佳话"的"留存"的节奏,唱出小附点的感觉。在处理类似"无论文豪无论名家"的最后一个字有四拍时值的句子时,要在拖满时值的基础上保持音准。

随着歌曲的展开,旋律做上行进行,此时遇到高音切忌运用美声或民族的演唱方法,可以用气声、假声带高音,如"难寻真谛,难求回答"的"求"字。

音乐渐缓,人声变弱,女声领唱开始回答关于爱情密码的问题,她们说:"其实我知道,它就深藏在每个人的心匣。"演唱此处要有所感慨,接着男声领唱补充道:"其实我知道,只有来世的人能读懂它。"

这时歌曲进行到了情绪非常饱满和倾诉性的高潮段落，从 F 调转到了降 A 调，调性的色彩发生了极大的变化，演唱时要与之前的段落区别开。"是谁开启它，是谁享有它"带着强烈疑问的语气发出，此后色彩声部做重复，在"冥冥之中"处将情绪推向高潮，"梦幻之暇"又比前一句稍弱，紧接着"或在意念的一刹那"一句的"意念的"和"一刹那"之间做"声断气不断"处理，本句的"那"字做突弱后渐强的处理，让听众充分地感受到歌曲的情绪转变。

在"或在意念的一刹那"推强后迎来歌曲的第二个小高潮，"人在彷徨，心在挣扎"演唱时要连贯，应有浓重的歌唱语气，"无须表白，无须献媚"则点明了纯爱的主题，表达出作者心中爱情应有的干净和美好，认为爱情的密码就是"顺其自然，真情无价"。此时注意"无价"的"价"字音准不能偏低。

结尾段歌曲转回 F 调，情绪不再激动，却仍深沉饱满，结束句"其实我知道，只有会爱的人才享有它"更是《爱情密码》的升华，在结束时要做到似有还无、引人深思。

1.2.4 《窗边那只小鸟》

记得那年，词作者随着国家领导人出访缅甸，进了房间，看到窗边有一株小草迎风摆动，好奇心驱使他走近观看，原来，是一只小鸟在衔草筑巢。看到这只小鸟，词作者想起了他自身的经历；在出访缅甸前，他曾在国内遇到一个人，这个人曾经在云南做过知青，在遭遇"文化大革命"后他去了缅甸，当过缅军，现在则是一位非常优秀的企业家。他曾跟词作者说："在祖国贫穷的时候我离开了祖国，现在祖国富强了我想回去，我想落叶归根，祖国还会需要我吗？"企业家的话深深地触动了词作者的心，他想起了那只小鸟，他说："你放心吧，我们祖国心中有你，你是祖国的孩子，祖国永远敞开怀抱等你回去，落叶归根，衔草筑巢。"

这便是《窗边那只小鸟》的由来。在歌曲的创作中，作者大胆采用各种轻

快的节奏变化，因此，要想唱好这首作品，就先要掌握好这首作品的律动和节奏。

歌曲开始明快活泼，像小鸟般自由。"轻轻地轻轻地"一句的第二个"轻"字要适当突出，第二句"轻轻地轻轻地"的最后两个字"轻地"则要注意它小附点的节奏。在接下来的旋律中，"窗外那只衔草四处"是短促的、具有跳跃性的，后半句"张望的小鸟"则要做拉伸处理，连贯起来。接下来的"正把能够挡风避雨的地方寻找"的"够"字则要注意歌唱状态，做到高音不炸。

歌曲进行到第二段最后一句时发生了变化，"带回心爱的那份骄傲"是饱满高昂的，其中"傲"字应先找对歌唱状态再发声，随后做渐强处理，四拍时值要唱满。

这时歌曲进行到了一个轻松俏皮的环节，女高音声部在演唱"哆哆哆滴哆滴滴哆"时要用高位置的歌唱方法，表现好旋律的跳音，女中音声部则要有弹跳性，不能因音区是自己舒服的部分就随意做连贯。"哆哆哆滴哆滴滴哆"是具有跳跃性的，后一句"嗒嗒哆嗒滴"则是具有很强伸展性和连贯性的，这要与前半句分别开。

在歌曲的102小节处要注意表情记号为"渐渐转为抒情"并伴随着"rit"。两个"嗒嗒"要表现出不同的层次。这时歌曲进入深情的慢板，谨记不能因为速度的减缓就丢失了音乐的流行感及旋律的线条感。本段宜采用循环呼吸来表现歌曲，令人有伸展的感觉。

慢板结束后，歌曲进行了主旋律再现，表情记号变成了"青春洋溢的"，画面里仿佛一下子又看到了那只衔草筑巢的小鸟自由地歌唱着，不同的是，现在小鸟知道了它的故乡欢迎它，它的同胞都在为它祈祷，祈祷它快些回到故乡的怀抱。

1.2.5 《倒影世界》

透过宁静、清澈的湖面，你会看到什么？一千个人就有一千个哈姆雷特，

我们眼中既定的世界也有不一样的解读，同样的晨曦和柳叶真的一样吗？就让《倒影世界》来告诉我们答案。《倒影世界》是一首感情细腻的混声合唱作品，演唱时要做出强弱变化的对比，同时对演唱气息的运用要求也比较高。

歌曲一开始男声弱进"透过宁静、清澈的湖面"，弱而不虚，情绪干净，"我看到另一个世界"的"界"字先弱后强再弱，将尾部让给男低声部。"同样的晨曦 同样的柳叶"注意两个"同样的"的节奏，同时两句之间不换气，紧接着"折射出大自然生机盎然的画面"一句，男低音声部要注意升 sol 的变化音音准。

音乐进行到四个声部同时进行，"听不到"的"听"字在歌唱时要真的像歌唱者在听一样，似耳语，又好像声音很遥远；"到"字渐强，将情绪推给"书声琅琅"，到"却能把"时情绪回潮，声音又弱下来；"大地复苏 映入眼帘"再次将情绪推起来，"充满希望 激情无限"的"限"字则渐弱。在歌唱这几句时要注意强弱对比。

然后，女声部演唱主旋律，到"映照着 朵朵白云"时，"映"字与第一个"朵"字都做突弱后渐强处理，"飘舞"的"飘"字如是。"飞到天边"做强，第二个"天边"则要像回音，轻盈地、有萦绕感地歌唱。接下来四个声部的"啊"以一种强度从头唱到尾，不同的"啊"仍要具有不同的情绪，做到强弱明显、收放有度。

这时，歌曲进行到领唱部分，调性也从 G 调变成了 E 调，要注意调性变化时色彩也跟着变化。四个声部全部进行旋律哼鸣，本段应采用循环式呼吸，运用腰腹力量控制好声音，不要让自己的声音冒出来。谨记不演唱歌词，并不代表就不用投入情感，哼鸣一样要有情感。

领唱完毕后"透过宁静 清澈的湖面"的主旋律再现，此时是男、女声部一起歌唱，声部色彩要饱满和谐，注意"透过宁静"的"宁"字和"清澈的湖面"的"湖"字的推动，"那里没有鲜花 那里没有人间 那里只有深似海的情缘"一句男声部先演唱，女声部再重复，要注意声音的差别。

结束句"我爱倒影世界 因为它给人们 更多更多的思念"重复两遍，第一

遍是深情的、引人深思的，第二遍比第一遍更强并且从"更多更多"处渐慢，弱收，注意最后一个字的音准。

1.2.6 《许愿池的早安》

《许愿池的早安》是一首女声同声合唱作品，歌曲为三拍子，富有流动性与节奏感，像踩在街道上的一双跳弗拉门哥舞的红色舞鞋，演唱时要特别注意旋律的线条感和连续的附点的演唱。

歌曲从"嘟嗒滴嘟"弱进，句尾的"嘟"字收束轻巧而短促，第二句"嘟嗒滴滴"如是，"嘟嗒滴嗒"做小渐强后收束，此时的二、三声部要突出自己声部的旋律，与一声部的音色有所区别。"秋天的风"的"风"字做小渐强处理，"冬日的梦"相对较弱，其后"默默地哭泣"的"哭泣"要短促。女一声部演唱"飘荡在回忆之中"的"中"字时应把空间留给二、三声部补进来的"飘荡在回忆之中"，同时二、三声部尤其要注意"飘荡在回忆之中"的五个变化音的音准和连续的附点的演唱。三声部"啦"的填充色彩需控制好音量，声音短促而结实。

接下来"黑色石阶里"一段，各个声部要做好声部之间的"让"与"补"。例如，一声部演唱完"黑色石阶里"应把空间留给二声部的"哆嗒滴嗒滴哆嗒"，"特莱维喷泉"演唱完毕后要将空间留给"滴嗒滴哆唧滴哆"。在处理"走在每一个街口"的"走在"的大跳时，要突出"在"字，"街口"二字演唱时应短促。"想遇见那个英雄"的"想遇见"是弱声，"雄"字做渐强处理。

高潮部分的"我就站在"节奏型短促密集，演唱者要在把稳节奏的情况下保持吐字清晰，注意其后的"布拉格""宁静的""许愿池"的小附点节奏。之后的"不远地方 你的泪光"要做连贯伸展，"就随风旅行悲伤"的"伤"字渐强。

歌曲第一段结尾时Ⅰ声部要尤其注意变化音与节奏，建议训练时放慢节奏

训练，切忌因连续的小附点而逐渐加快节奏。同时，注意Ⅰ声部与Ⅱ声部的互补。第二段结尾时Ⅰ、Ⅱ声部要把空间留给Ⅲ声部，Ⅲ声部表现时声音应低沉似大提琴。

进入结束段时要注意歌曲的表情记号为"极慢的"，此时尤其注意观看指挥手势给出的速度，在"布拉格宁静的广场"处恢复原速且表情记号为"美好的"。

第二次重复"我就站在布拉格宁静的广场"时速度较之前稍快，重音要明显，到"不远地方"处节奏放缓、音量渐弱；接着"消失在水中央"的"消"字做强处理，"中"字自由延长，"央"字做渐弱处理；四个"啊"字的表现，第一个唱满时值，后三个做短促的顿音并收束全曲。

1.2.7 《宁静的泸沽湖》

《宁静的泸沽湖》是一首专门为男低音声部谱写的，具有"叹气的、轻轻的"表情记号的男声同声合唱曲目，描写了泸沽湖的美好风光及多情神秘的摩梭族。

这首作品的难度非常大，排练时一定要苦练各声部的音准和相互之间的配合，可以大胆采用无伴奏的形式。

歌曲一开始是Ⅲ声部的演唱，"轻轻地轻轻地"显得缓慢而低沉，要注意"走到你身旁"的"旁"字要打开腔体，气息下沉，使用胸腔发声。"你是那样的宁静"的"静"字和"那样的安详"的"详"字要拖满时值。当男低音声部演唱"微风是你"部分时，Ⅰ、Ⅱ声部的"呜"一定要轻，好像来自很远地方的声音一般，较高的音也不能随意变强。

接着歌曲变成Ⅰ声部演唱主旋律，和第一段一样声音清远，宜使用混声或假声。Ⅱ、Ⅲ声部则做色彩填充。"摩梭是您哎"的"哎"字做渐强后渐弱处理，将空间留给Ⅰ声部的"哎"字，后一句"是您的儿女"的句尾一样将空间留给一声部的"咋咋"。"木屋是您哎"的"哎"字做渐强后渐弱处理。然后

歌曲进行到各个声部的"啊呜"段落，要注意声部之间的"让"和"补"，每一句的句尾都做渐强后渐弱处理。

进入快板段后表情记号变为"跳跃的、有力量的"，此时应注意声音的弹跳性，各个声部的"啊啧"要结实、有力量，要在一样的歌词中表现不一样的强弱及情绪。Ⅲ声部的"默默地默默地"进来后，其他声部的"啊啧"要变弱，"承载着追逐幸福的向往"的句尾做小渐强处理。歌曲换成Ⅰ声部的"默默地默默地"进来后，声音有所伸展，要与Ⅲ声部的"默默地默默地"的音色区别开。最后一句"追逐幸福的向往"的"向往"第一次演唱时做渐强处理，重复时做渐慢处理。

歌曲进入结束段，表情记号变为"希望的"，声音表现与歌曲一开始的段落相似，注意每一句的最后一个字都要拖满四拍时值。结束句"格母女神默默地将您守望"一句第一次先做渐强后渐弱处理，重复时在"将您"处渐慢，在"守望"处渐弱直至声音消失，全曲结束。

1.2.8 《普者黑恋歌》

《普者黑恋歌》是一首混声合唱作品，描写了高原水乡的秀美风光和热情质朴的边陲风情，令人神往。

歌曲需大段落地运用节奏明显的、连贯的方法，同时要注意歌曲浓重的民族风味。从"清澈的湖水碧波荡漾"就要让听众有荡秋千的感觉，体现三拍子的节奏型。"碧波荡漾"的"漾"字要拖满时值，"水鸟把小船儿引向远方"的"方"字也要拖满时值。

第二段女中音与女高音一起歌唱主旋律的时候要区别出声部色彩，展现女中音声部低沉的音色，男声部的哼鸣要轻且空灵，有包围着女声部的感觉，宜使用循环呼吸。

接下来女高音声部的"噻啰哩噻啰哩噻"一句，要做顿音处理，最后一个"噻"字做突弱后渐强处理，同时要把字尾留给男声部的"噻"字，在接下来

的"噻啰哩噻啰哩噻啰噻"中，则要注意第三个"噻"字变化音的推动作用。

歌曲进行到男声部做主旋律的段落，男声同样要注意节拍的流动性，女声的"呜"音要轻盈，女中音声部的"噻 噻啰哩噻啰噻"要适时填补进来，各个声部之间形成立体和声。最后一句"噻啰啰噻啰啰噻啰噻"将歌曲推向小高潮。

"几十里水路又弯又长"一段要注意声部的"让"和"补"，同时男、女声部做轮唱。各个声部的"噻啰"要注意音头，像回音似的重复，最后一个"噻啰"做渐弱后迎来高潮。

歌曲高潮处转调成为 G 调，变得明亮动人，要注意画面感的把控，字尾也要拖满时值，演唱时应情绪饱满激动，打开口腔，身体伸展地歌唱。"柳叶儿串起了梦的翅膀，木叶声轻柔地随风荡漾"相比之前较弱，歌曲从"若是说钟情我别再徘徊"处渐弱，不渐慢，从"我的情"处渐慢，"情"字自由延长，"郎"字慢慢渐弱，注意不要突然收束完毕，要让听众有回味的空间。

1.2.9 《相敬一家亲》

《相敬一家亲》是一首很有民族风味的混声合唱作品。歌曲描写了生长在红土地下的高原儿女们辛勤劳动、共同谱写美好生活的故事。

演唱时要注意第一段的"千百年来梦一回"的"千百"和"各族儿女心连心"的"各族"的小附点节奏，需吐字清晰。接着换男声部演唱主旋律，女声部演唱"啊"时，一定要轻盈。在结束句"相敬一家亲"的"亲"字上做渐慢处理。

然后是女高音声部的"噻啰"，两个音都是变化音，训练时宜多练习前后句的连接，防止唱完前句找不到后句的情况，同时宜采用循环呼吸，营造大连线的感觉。男高音声部、男中音声部与女高音声部、女中音声部的轮唱要有交互突出，做好色彩填充。"脚板山踏平"一句要注意"平"字的音准，从"母亲湖 女儿情"处做渐弱处理。

"千百年来梦一回"做突强处理，画面豁然开朗，"山河岁岁新"相比前一句较弱，"各族儿女心连心"又做渐强处理，注意段末第二个"相敬一家亲"的"亲"字的音准，同时在"亲"字上做渐强处理。

歌曲进入快板段，男低音声部的"噻 啰噻啰噻"沉稳有力，此时应注意句子的重音不在第一个字上，而是在有连线的第三个音上。主旋律进来后男声部的"噻啰噻"要弱下去，整体速度比前段快，达到了114的速度，演唱时更要注意吐字清晰、音头饱满。快板段段末的三句"相敬一家亲"一句比一句慢，直至达到52的速度。

"情不断 心相依 生死不分离"是情绪高昂激动的，乐句之间连贯不断，"各族儿女心连心 相敬一家亲"深情热切，重复本句时一次比一次热烈高亢，直至结束句"各族儿女心连心"的"心"字做渐强后强收，"相敬一家亲"才恢复原速并收束全曲。

1.2.10 《边疆儿女谱新篇》

《边疆儿女谱新篇》是一首节奏鲜明的、进行曲风格的混声合唱作品。歌曲描写了边疆儿女凝心聚力见证国家发展的美好祝愿。

歌曲一开始是四个声部强有力的旋律线条交替，演唱时应保持腔体通畅，注意声部之间的"让"和"补"及层次感。

"冬雷阵阵迎春来"要注意"迎"字的小附点节奏，同理还有"寒意凛凛暖花开"的"花"字和"边疆儿女勤劳作"的"劳"字等。在女中音声部和男声部演唱主旋律时，女高音声部的"啊"一定要有跳跃性，运用小腹收缩的力量发声，保持高位置的演唱技巧，同时在"跟党走"后突出本声部的"啊"，在"团结一心谋发展"后突出本声部的"谋发展"。在接下来"同心聚力显才干"的轮唱处要注意音头饱满，不要"吃音"。女高音声部在"国富民强万事兴"后要突出自己声部推动情绪的三个"啊"。

然后，在女高音声部和男高音声部连贯地演唱"见证日新月异"时，女

低音声部和男低音声部"见证见证"的填补要短促有力,其后填补的"日新月异"要吐字清晰、节奏明确。"谱写时代新诗篇"后女中音推动情绪的四个"啊"音也要着重突出,直至本段重复至结尾,强收。

第二段男声部做主旋律,"春风阵阵百花开 满园春色竞风采"要唱出重音,女声部的"啊"比主旋律弱,"讲学习 重团结"尾音要收束干净,"育人才"同理。之后的"啊"也要同第一段一样富有跳跃性。男、女声部"凝心聚力谋发展"轮唱时注意音头和句末的淡出,直至结束段三句"谱写时代新诗篇"做渐慢后恢复原速强收并结束全曲。

1.2.11 《乐于奉献在校园》

《乐于奉献在校园》是一首大气的混声合唱作品。歌词和歌曲反映的正是创作者真实的生活写照。歌曲通过讲述文华人历尽艰辛几度搬迁也要坚定不移地教书育人、将奉献作为人生信条的故事,赞颂了文华人能吃苦、有担当,包容、厚德、尚美、创新的优秀面貌。

"头顶高原 高原一片天"声断气不断,夸张地表现出小附点的节奏型,演唱时应注意"高"字变化音的音准,同时加重"高原"的语气感。"历尽艰辛几度搬迁"要突出"几度搬迁"充满感慨的语气。随后"风雨挡不住 前进的脚步"要把握好"脚"字的节奏,女高音在此处的"啊"要充满线条感地弱唱,注意把握变化音的音准。

高潮段落"校徽在阳光下闪耀"要放开声音,伸展连贯地歌唱,"歌声唱响育人新乐章"相较前一句较弱。"坚定的我们"声音应扎实短促,表达出演唱者坚定的语气,男声部填充的"坚定的我们"同理。"啊 光荣开创"需要歌唱者充满自豪地演唱,展现歌曲的旋律线条,"和谐的新气象"则稍弱,"乐于奉献在校园"中间不换气。

歌曲进入快板段,表情记号为"庄严的、气势磅礴的"。男声部的"光荣开创和谐新气象"要短促干净、沉稳且富有弹跳性,本句带有连续的小附点

节奏，在演唱时要格外注意。除此之外，女高音声部的"啊"要做好色彩的填充。"光荣开创和谐新气象 神圣职责乐于奉献"一样是连续的小附点节奏，要注意吐字清晰，把稳节奏。"百家争鸣 百花齐放"的"放"字做渐强处理，将情绪推给"光荣"，此处高音声部切忌撕扯喉咙，一定要打开腔体，带有状态地歌唱。同时男高音声部"一腔热血献青春"做好填补。

接下来歌曲从 F 调进入 E 调，速度变慢，"校徽在阳光下闪耀"要连贯地伸展，唱出赞颂的语气，"歌声唱响育人新乐章"比前一句稍弱，"神圣的职责铸就了 乐于奉献在校园"要将情绪推起来，带给重复的"祖国的利益"一段，且重复段速度比前一段速度快，又要不缺失线条感。最后需注意结束句"乐于奉献在校园"四个声部之间色彩的平衡，要让最后一句仍然保持立体和声的感觉。

1.2.12 《忠诚》

《忠诚》是一首铿锵有力的混声合唱作品，进行曲速度。要想演唱好这首歌，就要调动每一位合唱队员的激情。

一开始的男声要迅速打开腔体，找到歌唱状态，将气息向下沉，把声音放在胸腔里，营造一种苍凉感，随后女声叠进来的"啊"一样要注意保持状态，与男声形成和声上的厚度。要注意除 5 小节做渐强处理外，前四个小节都需控制音量。直到"这就是忠诚"做强出强收处理，在"诚"字上将情绪推满，放声歌唱。本句女中音声部需注意自己声部变化音的音准。

引子结束后歌曲速度变为 110，此时歌唱者切忌心急，看好指挥，把稳小附点的节奏，将重音唱出来，如"曾经梦想的激情"的"想"字和"开放在青春岁月里"的"在"字。其后女声演唱的"曾经在无私的信念 燃烧在生命征途里"音色要与男声演唱的"曾经梦想的激情"一句区别开。

"就让坚卓的意志"开始为四个声部一起歌唱，要注意声部之间声音的平衡，"执意追寻你的背影"则要注意连续的小附点节奏。接下来女高Ⅰ声部在

演唱"无怨于你的光明"的"你"字时，要保持高位置歌唱，做到强而不炸。之后四个声部的"啊"要着重训练，建议先慢练，将三连音的三个音唱够，不要"吃音"、含混地歌唱。女声的"青春花瓣飘落大地"宜弱声，声音要流畅、连贯，"洗练忠诚的热血 永远涌动在心里"恢复铿锵有力的状态，后边的"啊"字三连音与前边的三连音一样需要放慢训练，切忌"吃音"。到了本段结束句"汇入爱的无垠"时，谨记气势强收，且要收束干净，不拖泥带水。

男声部演唱主旋律"曾经梦想的激情"时，女声部的"啊"一定要轻，有萦绕着男声的感觉，宜循环呼吸。女声部演唱主旋律，男声部"啊"时同理，但弱而不虚，一样是在胸腔里发出声音。

尾声部分"这就是忠诚的我们"依然要注意把握好节奏和速度，忌快忌抢拍，注意第一个"这就是忠诚的我们"是弱的，到了第二个"这就是忠诚的我们"将声音放开，最后一个"这就是忠诚的我们"将声音完全放开，并做渐慢处理，"们"字后的空拍一定要空干净，接着在"爱"字上做最强且自由延长处理，高音注意强而不炸，"温暖我和你"恢复原速，此处需注意小附点节奏，拖满时值后强收，要收束干净。

1.2.13 《我的中国梦》

《我的中国梦》是一首具有正能量的混声合唱作品。歌曲抒情大气，通过描写人们不同的中国梦，引发听众对于梦想和生活的强烈思考。

"你有一个梦 我有一个梦"女声开始，营造一种美好的、充满希冀的氛围，要注意"同在一片蓝天下"小附点节奏与二八节奏的区分，"大家都有一个梦"的"梦"字情绪上不断，到男声进来后再轻轻收掉。男声的"你有一个梦 我有一个梦"要跟女声音色区别开。第三次男、女声部一起演唱本段时，色彩更加饱满厚实，充满连贯的大连线。

歌曲进入下一段，从 F 调转到降 A 调，此时情绪应更加激动，充满感慨意味。男女声部轮唱的"国家强"要注意音头的重音，吐字清晰，女声的"人

民富"应留给男声展现"国家强","民族要振兴"同理,各个声部之间做好"让"和"补",激动的情绪连绵不断。"快乐又健康"的"康"字要打开腔体,做到声音不炸。"这是我们共同的梦"弱收。

男声部演唱"你有一个梦 我有一个梦"时要注意本句与第一段的"你有一个梦 我有一个梦"旋律并不相同,训练时要做好区分。同时女声的"啊"要轻盈,注意18小节"啊"的四十六节奏,演唱时要将四个音都唱出来,切忌"吃音",并且女高音声部要在合理范围内将空间留给女中音声部,不要将女中音声部的填充色彩盖住。

四个声部一起演唱"你有一个梦 我有一个梦"时要注意第二个"梦"字的音准,两遍"我们都有一个家 大家都有一个梦"的演唱,第二遍感情比第一遍更加热切、更加充满希冀,结尾句"我们的中国梦"渐慢渐弱,要做到声音似有还无,给听众留下回味的余地。

演唱本曲时注意将感情贯穿始终,切忌干唱歌词。

1.2.14 《人生舞台》

《人生舞台》是一首感情真挚的混声合唱作品。歌曲献给每一位艺术工作者、为舞台默默奉献和耕耘的人,充满感慨意味。因为爱与我们同在,我们无怨无悔。

男声一进来的"生命献给 献给舞台"要充满感情,低声部的"呜"要打开腔体做色彩填充,"几多艰辛 几多感慨"似叹气般唱出感慨的意味,此时男低音声部的"啊"要连贯并且将情绪推起来,"守护精神家园 无怨无悔 爱与艺术同在"的线条感要唱得很明显,"在"字拖满时值,在女声的"青春献给"进来后收掉。

轮唱"青春献给"时,高声部的"给"字应留给低声部的"青春",注意句头的重音,做好声部之间的"让"和"补"。紧接着"踏遍村寨"的"寨"字要注意咬字,高音强而不炸,"真情"推动歌曲进行,宜采用大连线的唱法。

间奏后演唱者的情绪应更加饱满激昂,"靓丽献给舞台"的"台"字在高音上保持四拍时值较难,训练时可作为重点。"中华文化多精彩 爱与世界同在"要连贯,注意拿捏句子的语气,重复段达到全曲的最高潮,"舞台给予了我们生命 艺术创造人类的爱"在"的"字上做自由延长,而后强收全曲。

第 2 章 教学与训练

　　大学生合唱团的建设必须有完善的合唱训练教学体系作支撑，并将其规范化、制度化、系统化。在科学系统的合唱训练教学体系框架中，才能使大学生合唱团在理论的支撑下运作得得心应手，得到长效发展，而多门课程联合式的教学模式是文华学院天籁合唱团多年来践行的一种有效的教学模式。

2.1 合唱教学

2.1.1 合唱与视唱练耳教学

"视唱练耳"课程是高校音乐学、音乐表演本科专业的必修课程,是以培养和提高学生的音乐素质与能力的音乐基础课,具有基础理论和基本技能相结合的学科特点。该课程的主要教学目的是通过单音、和声音程、和弦、节奏与旋律等内容的听写、听辨分析和单声部、二声部及多声部的视唱曲练习,使学生具备感知、理解、记忆和处理各种音乐符号及信息的能力。培养学生的音乐感知力、音乐表现力、音乐审美力、音乐创造力,为进一步深入学习其他音乐知识技能奠定坚实的基础。"合唱"是高校音乐学、音乐表演本科专业的必修课程,融理论知识与实践于一体,重点培养学生多声部听觉能力、演唱能力,多声部鉴赏力和理解力。因此,该课程要求学生具有一定的音乐基础理论、视唱练耳、歌唱发声技巧等基础知识。视唱练耳与合唱教学是相辅相成和相互影响的,视唱练耳与合唱教学能做到学科融合与渗透。

文华学院将天籁合唱团的学生单独分班、单独进行视唱练耳的教学,且视唱练耳与合唱训练联合教学,力图为两门学科建立一种互利合作的关系和桥梁,促进合唱团的声音训练。因此,我们通过视唱练耳教学中的准确性来保证合唱的专业性,也通过合唱教学的实践提升视唱练耳教学的趣味性。

在文华学院常规的视唱练耳教学中,大量地引入艺术含量较高的合唱作品,一方面可以解决合唱训练上的识谱问题;另一方面可以提高学生的音乐审美能力及表现力,对学生的学习兴趣及积极性的提高有很大的帮助。因为,合唱作品与视唱练习曲不同,由于加上了歌词,音乐形象更加具体,音乐内涵更加丰富,从歌词入手理解作品,进而达到理解音乐的目的,非常有利于学生掌握乐曲的全局风貌、音乐特征。同时,让学生倾听作为合唱作品整体不可缺少的伴奏织体、和声等,有助于学生通过实际合唱作品感受和声的色彩变化,以及不同伴奏织体在音乐内容表达上的作用,更锻炼了学生与其他声部的合作。

因此，视唱练耳与合唱的联合式教学对于两门课程而言，是相辅相成、行之有效的教学模式。

2.1.2 合唱与和声教学

"和声学"是继"音乐理论基础"课程之后又一门重要的技术理论课程，属于作曲技术理论范畴的学科，是学习多声部音乐中的和弦结构方式、声部进行规律、和声序进规律及四声部合唱织体写作技术与应用的一门专业基础理论课程，它连接着"钢琴即兴伴奏""曲式与作品分析""合唱"等音乐相关技术理论课程。"和声学"主要用"纵向"结合所形成色彩的不同来揭示音乐作品和声语言的风格特点，通过对这门专业基础理论课程的学习，学生能够系统地理解和掌握和声学的基础理论知识与和声写作技能，并能够准确地解释中、外音乐作品中常见的和声现象，即对某一段音乐的和声现象能够理解、概括（如功能之间的相互关系、调式调性之间的逻辑关系等）；同时能够联系音乐的特征、曲式的发展，以及某一个作品、某一个作曲家或某个流派所特有的和声语言的个性特点，最终达到理解和声结构上所有的重要特征。"合唱"是一门综合性很强的专业课程，集知识技能与实践为一体。除培养学生掌握一些基础知识、基本技能以外，还培养学生的团队意识、合作意识，以及掌握合唱训练的一般规律和基本方法。

在和声教学中，四部和声写作本身就是四声部合唱织体的和声写作，因此，在文华学院的四部和声写作课堂上，有对学生完成的四部和声写作习题进行四部合唱的视唱练习，这样既从实际的音响效果检验其写作实效，又促进了合唱的训练。在和声分析教学中，文华学院和声教学植入了四部合唱作品或合唱作品片段的和声分析与演唱，这样既让学生直观地感受到四部合唱作品，又能理解写作与合唱作品实际运用之间的联系与区别，同时，更能促进学生对合唱的深入理解。

2.1.3 合唱与声乐教学

文华学院的声乐教学除了专业小课外，还有小组集体课的课堂教学形式，并在小组集体声乐课中融入了男声、女声、混声小合唱形式的教学，以提高合唱团学生的演唱能力及驾驭各类合唱作品的能力。

小组集体课以理论与作品练习相结合为教学原则，在教学安排上，理论与技能结合，把合唱的基本知识、训练方法基础知识和基本演唱技能结合。如果只是一味地采用排练合唱曲目的教学方式，就会造成学生只知其然，不知其所以然，不知道究竟什么是合唱，为什么这样唱，学生只是被动地唱，课后不会主动练习，毕业后只会唱几首合唱作品。小组集体课教学除了集中讲授合唱的相关知识外，重点以练习合唱作品为主。例如，小组集体课教学中组成男声合唱小组，进行同声男声小合唱曲目的排练，如经典合唱曲《啊，朋友再见》《喀秋莎》《游击队之歌》等。女声合唱小组，进行同声女声小合唱曲目的排练，如经典合唱曲《铃兰》《山楂树》《纺织姑娘》等。混声合唱小组练习混声合唱曲目，每个小组都有专项的训练。通过这些不同的合唱作品拓宽曲目演唱范围，渗透合唱的气息训练、起音训练与共鸣训练，以提高合唱团队员的歌唱技能。

合唱追求的是共性的音响概念，因此，合唱的呼吸训练除了需要好的气息控制技术，还需要合唱队员有统一的呼吸节奏和呼吸方法。而要想获得和谐统一的听觉效果，集体的吸气与呼气的协调统一是非常重要的。在作品的开头，合唱队员如果要整齐地唱出第一个音、第一个乐句，就需要合唱队员在相同的瞬间集体吸气，这要求每个队员必须仔细看好指挥的手势，并仔细聆听音乐的前奏，在恰当的位置深吸一口气，完成整体吸气。只有第一个乐句完美地演唱，后续的乐句演唱才能顺利进行，整个合唱作品才能得到最佳的演绎。合唱队员的换气有集体换气、先后换气。一般合唱队员的集体换气是一口气息支持一个乐句，一个乐句换一口气。同时，合唱团队员要控制换气的力度，尽量做到听不见换气气口的声音。

在声乐教学中，无论是独唱还是合唱，良好的起音都是很关键的。合唱团是否能够做到整齐划一、准确到位的起音，是一个合唱团整体素质的最基本体现。因此，合唱起音的训练是合唱声乐教学的重点内容。合唱起音分为"软起"和"硬起"。在合唱中采用硬起音，能够较好地达到这个目的，同时，对于声部之间声音的支撑也会产生更好的效果。

合唱中的共鸣腔体运用与独唱中的共鸣腔体运用稍有不同，合唱是以全部合唱队员的声音为一个完整的单位，因此，要努力追求相同的、和谐统一的声音效果。这在合唱团队员的选拔时就注意到了，队员们的声音条件和技术水平基本持平。平时的声音训练，多用"弱声唱法"做基础训练。要求每名合唱队员在练习时能够听到自己和其他队员的声音为基准，并及时向统一和谐、相融相生的集体共鸣靠拢，就会呈现出圆润饱满、优美动听的声音效果。

2.1.4 合唱与形体训练

云南艺术学院文华学院开设形体训练课程，旨在通过本课程，训练学生肢体语言的表达，培养学生运用歌舞专业技能进行舞台表演、具备创新意识和一定的歌舞作品创编能力。该课程充分发挥了其在声乐、合唱、舞台表演实训环节中的重要作用，让学生在具备演唱、舞蹈专业技能的同时具备创新意识，有运用专业技能进行舞台表演的能力和歌舞作品创编能力。

文华学院一直将形体训练与合唱表演进行联合式教学，锐意创新，将舞蹈与合唱巧妙地结合。天籁合唱团的演出实践就是云南艺术学院文华学院将形体训练教学与合唱教学联合教学的最佳典范。

2014年下半年，天籁合唱团备战云南省第十二届新剧目展演，排练由文华学院自主编创、导演和设计的合唱专场音乐会"人生舞台·青春梦想——献给我们这一代"。在这台剧目中，演出形式多样，唱法多样，舞蹈与表演穿插于合唱演唱中，突破了传统合唱演出的形式，富于创新性，最终荣获优秀表演奖。2015年，合唱专场音乐会——"放飞梦想"荣获国家艺术基金立项，同

样将舞蹈与表演穿插于合唱演唱中，于3—5月，分别到云南经济管理学院、云南工商学院、玉溪师范学院、红河学院、保山学院、云南艺术学院等各个高校进行巡回演出，获得了广泛好评。

2.2 合唱排练

合唱排练是合唱团在台下进行练习的过程，也是把作曲家在合唱作品中所表现的内容和注入的情感通过指挥和合唱队员的排练最终变成合唱音响展示给听众的过程。在这一过程中，指挥是组织者与领导者，涉及工作方法、合唱意识的培养，以及心理和教育等诸多领域的内容，是一项极其复杂、严谨又具体细致的工作。合唱排练最主要的工作有以下几个方面。

2.2.1 案头工作

合唱案头工作是合唱指挥排练前的准备工作，包括作品的选择、对作品的熟悉和分析研究、指挥动作的设计及排练计划的制订等。

文华学院的艺术总监和指挥，决定天籁合唱团的风格、定位和艺术水准。合唱团在排练作品的选择上、作品风格的把握上和作品的艺术处理上都按照艺术总监的要求来做，这样最大限度地保障了合唱团的专业水准。确定好作品后，指挥就对作品进行熟悉、分析、研究，阅读总谱，从宏观上对作品的歌词、主题、风格、曲式、高潮等方面有大致的了解，做到心中"有谱"；然后对作品进一步深入地分析、研究，这是案头工作的重中之重，是后期合唱排练工作进行的依据和根本。当指挥对作品进行了深入的分析研究并产生具体的艺术处理方案后，有必要对指挥的手法及动作做一个预先的构想与设计，以期在排练或演出时能更清晰、准确地把握作品表现的要求。对作品进行深入分析和研究后，指挥依据合唱队员的实际演唱水平和作品的难易程

度，对合唱排练制订出合理的计划，明确每次排练的时间、内容、目的和任务等。

2.2.2 发声练习

在合唱发声练习之前，天籁合唱团的训练一般有几分钟的热身运动。热身运动没有固定的模式，或是全身的运动，或是身体某部位的练习运动，或是喊口令的体操式运动，或是乐器伴奏下的运动，或是结合练声曲的运动。队形或站成排，或围成圈等，形式不固定。经过合唱热身运动后，进入 10~20 分钟的发声练习。练声曲除了常用的母音练习以外，一般根据合唱作品来设计练声曲，要么摘取即将排练作品的难点片段作为练声曲，不唱歌词，完全用母音练声；要么根据作品要求设计练声曲。练声曲除单旋律外，还有多声部的、全方位的设计发声练习。

2.2.3 作品排练

合唱作品排练步骤一般分为以下四个阶段。

（1）合唱作品的熟悉，即初步视唱合唱作品的过程：介绍作品、粗排作品和作品合排。

（2）合唱作品的艺术加工，即深入了解的过程，充分运用各种音乐手段来赋予合唱作品生命力，方法是逐段、联段相结合，抓住重点与难点。

（3）合唱作品的艺术表现，即排练的提升过程，重点是对作品进行情感方面的处理，更深入地理解作品内涵，即对作品的润色与修饰、与钢琴或乐队伴奏及表演动作的设计等；最后是排练后的经验总结或反思。因为计划终究是计划，实际排练和演唱有很多意想不到的地方。因此，总结或反思是很有必要的。通过总结排练中的缺失找出解决的办法，并对原计划进行修改和调整，以确定之后的排练内容和步骤。

2.3 合唱团管理

合唱团是一个集体，有许多学生和老师参与其中，因此合唱团必须制定相应的管理条例、科学的排练时间、排练内容和排练计划。为此，天籁合唱团制定了《云南艺术学院文华学院天籁合唱团管理规定》，凡是合唱团队员都必须严格执行管理规定中的要求，如病、事假的管理，退团申请与手续等。在排练时间上，通常为每周两次，一般为周三下午 4~6 点和周日下午 1~6 点。其中，周日下午的排练时间较长，包括分声部排练和整体排练两个部分。如果有演出的任务，则临时进行加排，原则是尽量在课余时间进行排练，不耽误学生的课程，要处理好排练与教学的关系，如果排练或演出必须占用教学时间，则由团长提前向教务处报备，并及时安排好后面的补课或补考工作。天籁合唱团还设有声部长，由执排教师确定声部长人选。声部长必须由音乐综合素质较好，能够热心帮助、辅导本声部同学唱好旋律，有能力组织本声部进行分声部练习的学生担当，他应具备辨别本声部的哪些同学在音准、节奏、声音等方面存在问题，课后及时帮助其纠正的能力。实际上，声部长是执排教师的得力助手。

第 3 章 舞台实践

3.1 音乐会

2012年2月，由著名指挥家李心草执棒云南艺术学院文华学院天籁合唱团与昆明聂耳交响乐团合作出演了"纪念聂耳诞辰100周年音乐会"，分别在北京音乐厅（图3-1）、上海音乐厅（图3-2）、玉溪聂耳大剧院（图3-3）演出。

2014年1月，天籁合唱团参加了云南省第十二届新剧目展演，出演了"人生舞台·青春梦想——献给我们这一代"合唱专场音乐会，荣获优秀表演奖。

2015年，合唱专场音乐会——"放飞梦想"荣获国家艺术基金立项，并于3—5月份，分别到玉溪师范学院（图3-4）、红河学院（图3-5）、保山学院（图3-6）等高校进行巡回演出。

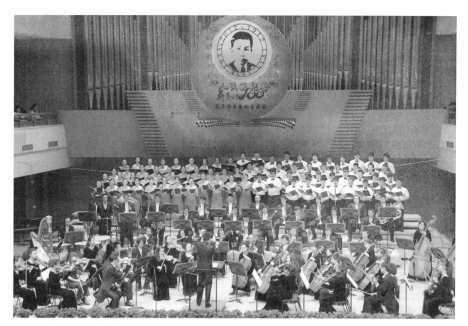

图 3-1　北京音乐厅"纪念聂耳诞辰 100 周年音乐会"演出

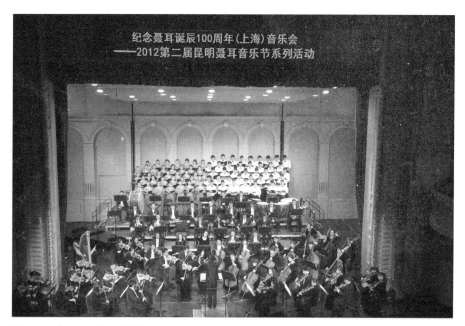

图 3-2　上海音乐厅"纪念聂耳诞辰 100 周年音乐会"演出

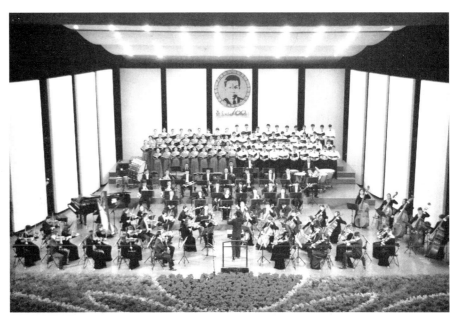

图 3-3 玉溪聂耳大剧院"纪念聂耳诞辰 100 周年音乐会"演出

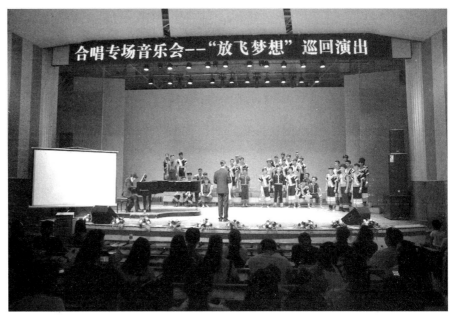

图 3-4 玉溪师范学院演出

图 3-5　红河学院演出

图 3-6　保山学院演出

058　云南高校合唱民族文化之旅

3.2 文艺汇演

2011年6月,天籁合唱团参加了云南省文化厅庆祝建党90周年演出,参加了中央电视台建党90周年《永恒的歌》MTV录制;参加了"旗帜颂"——云南省庆祝中国共产党成立90周年文艺汇演。2012年5月,原创剧目《云岭天籁》在全国第四届少数民族文艺汇演(图3-7)中获得表演金奖。2012年12月,参加了昆明市政府主办的"春城欢歌献给党"大型文艺演出。2013年11月,在第十三届亚洲艺术节开幕式上出演了无伴奏合唱《月夜》。

图3-7 原创剧目《云岭天籁》演出

3.3 合唱比赛

2011年,天籁合唱团在云南省教育厅主办的大学生合唱比赛、云南省总工会合唱比赛中荣获一等奖;同年参加云南省教育厅体卫艺处主办的"党在我心中"——云南省高校师生歌咏活动合唱比赛(图3-8)荣获银奖;2012年9月,在"爱我昆明、美在春城"主题实践活动暨第二届聂耳音乐节合唱比赛中荣获一等奖。

2016年6月,天籁合唱团在云南省教育厅组织的云南省高校纪念中国共产党成立95周年歌咏比赛(图3-9)中荣获一等奖,并代表省教育厅参加了云南省纪念建党95周年合唱比赛,荣获一等奖;在海埂会堂演出的云南省庆祝建党95周年大型文艺演出中演唱《怒吼吧,黄河》。

图3-8 "党在我心中"——云南省高校师生歌咏活动现场展演

图 3-9 云南省高校纪念中国共产党成立 95 周年歌咏比赛展演

3.4 歌剧表演

2012 年 6 月,天籁合唱团在云南艺术学院实验剧场演出了威尔第整幕歌剧《茶花女》(图 3-10),是迄今为止全国唯一一台由独立学院自主打造完整演出的歌剧。

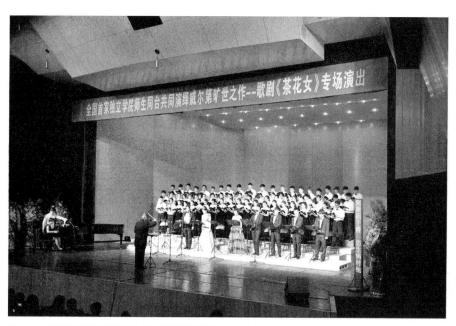

图 3-10 云南艺术学院实验剧场威尔第整幕歌剧《茶花女》专场演出

第二篇

云南民族合唱音乐的解读

第 4 章　合唱艺术之思

我国古代有"丝不如竹，竹不如肉"的说法，它出自明末清初戏剧与小说家李渔笔下，是古人欣赏音乐的心得。意思是说用丝弦弹拨的曲子不如用竹木吹出的曲子动听，而用竹木吹出的曲子又比不上人的喉咙唱出的歌曲动人。这是一句评论声乐的妙语，它盛赞了声乐的艺术魅力，认为人声是最能将人的情感酣畅淋漓地表达出来的一种世界上最美妙的声音。的确，世界上最美丽的音乐就是人声，任何一种乐器都不能与之媲美。而在声乐艺术中，合唱艺术又被认为是声乐艺术表现的最高形式。合唱包括和声的功能、复调、转调等多种旋律织体的表现形式。它音域十分宽广，音色非常丰富，由于合唱的人数多，在表达音乐所传递的感情时更加畅快淋漓，富有超强的声音表现力。无论是复杂

多变的、细腻婉约的、高亢嘹亮的还是柔和抒情的情感，都能够用合唱这种表现形式体现得淋漓尽致。因此，合唱对于表达人类各种思想与情感，是一种较为丰富的艺术表现形式。同时，合唱艺术代表着一个国家和民族的艺术文化素质水平，体现着时代的精神面貌。合唱本身就具有强大的凝聚力，对培养人们的集体主义荣誉感和团结精神，具有不可忽视的积极作用和影响。合唱艺术最能够体现人民群体的思想感情，同时也最能提高人们对音乐的理解，培养人的综合素质。

合唱在中国有着深厚的群众基础，虽然合唱进入中国不过百余年的时间，但是在庆祝节日和举办各种文艺晚会时，合唱是经常见到的艺术形式之一。不管是几人的小合唱还是数百人的大合唱，无论是温婉细腻的合唱还是激情豪放的合唱，它们都能够充分地展现人们所要表达的内心情感，这也是这种艺术形式深受广大人民群众喜爱的原因。

一般来说，能够在发挥合唱艺术水平的前提下，相对稳定且容易出成绩的合唱队人数是 40~80 人。在云南民盟庆祝改革开放 30 周年的晚会上，参与此次晚会的合唱队员达到了 300 人以上。对于合唱而言，40 个人有 40 个声音，80 个人有 80 个声音，同理 300 多个人就有 300 多个不同的声音，每个人的文化背景和感受能力不一样，生活经历也不尽相同，如果要把这么多不同的声音同时糅在一个作品里面，同时强弱，同时呼吸，同时表达一种情感，排练的难度可想而知。在这次晚会中，来自云南艺术学院的 300 多位合唱队员，演唱了两首人们耳熟能详的曲目：《春天的故事》和《走进新时代》，分别排在此次晚会的开篇处和结尾处。虽然合唱只有两首曲目，总共不到 10 分钟的时间，但它却是晚会中阵容最大、人数最多的一组节目。这是一个很大的挑战。但是，云南艺术学院的学生们为了这次晚会，顶住了无数困难和层层压力。每一位合唱团队员都非常投入、非常用心地用自己的方式，为改革开放 30 周年献上了自己的一份心意。

云南艺术学院的天籁合唱团建成已经数十年，现在很多云南省的歌唱家及云南艺术学院的在职教授、副教授，曾经都是合唱团的成员。而且他们的合唱

也获过很多大奖，包括作品奖、演唱奖等。例如，2005年在厦门举行的"纪念中国人民抗日战争暨世界反法西斯战争胜利60周年全国合唱展演"中，云南艺术学院的天籁合唱团一举夺得金奖。其中，由云南艺术学院音乐学院院长刘晓耕创作的《回家》获得了评委和观众的一致好评。云南省的许多合唱团也有着非常好的成绩。例如，2008年7月9—19日，主题为"共同歌唱，民族团结"的第五届世界合唱比赛（原国际合唱奥林匹克）在奥地利第二大城市格拉茨举行，来自全世界93个国家和地区的约450个合唱团体共计2万人参加了28个级别的角逐，云南省音乐家协会、合唱学会选派的"云南乐声合唱团"在强手如林的第27组（民谣组）和第28组（有表演的民谣组）的比赛中，在团长兼指挥王兰萍女士的带领下，以其优美动听的旋律和高超的合唱水平，让评委和观众耳目一新，双双夺得金奖。值得一提的是，在参赛的7首合唱作品中，有5首是云南省词曲作家创作的原创作品。本次比赛取得这样好的成绩，是"云南乐声合唱团"全体成员辛勤劳动的成果，也是多年来云南省群众性合唱活动蓬勃发展的结晶。而我是2000年回到云南艺术学院工作、为云南艺术学院的合唱团弹伴奏的，当时的指挥是叶明菊副院长，同时也是笔者的老师。叶副院长在音乐学院的合唱工作当中做出了很大的贡献。接着因为《云岭天籁》的演出活动，叶副院长、刘院长把这个机会给了笔者。接手合唱团的工作，带给我个人方面的提升是非常大的，尤其是"改革开放30周年"活动，无论是对合唱团队员还是我自己，都是一个不小的挑战。但是正所谓有压力才有动力，通过大家的不懈努力，终于取得了令人满意的成绩。

4.1　中国合唱艺术发展回顾

说到合唱艺术，它是欧洲人积累的艺术智慧所创造的第一个群体歌唱的艺术形式，在欧洲已经有六七百年的历史。合唱是在20世纪初的清朝末期

传到中国的。当时的政治改革家们主张废除科举等旧教育制度，效法欧美，于是一批新型的学校逐渐建立起来。当时把这类学校叫作"学堂"，把学校开设的音乐课叫作"乐歌"科。所以"学堂乐歌"一般是指出现在清朝末年、民国初年的学校歌曲，类似当今的校园歌曲。学堂乐歌中所唱的都是外国歌曲，包括日本、美国、德国、英国、法国等国家的作品，用其曲调并重新填词。学堂乐歌在我国近代音乐史上占有很重要的地位。当时约有百余首歌曲在学堂中传唱，它使"集体歌唱"这一歌唱形式深入人心，由此，开始了中国的歌咏活动，为后来的群众歌咏运动打下了基础。1905 年，由沈心工作曲、杨度作词，创作出了中国第一首齐唱创作作品《黄河》，这是最早期的由中国人自己谱曲的学堂乐歌。这首质朴、雄浑、富有民族性格作品的完成，开启了中国合唱的历史。在当时传唱的百余首歌曲中，流传最广、最久，至今还在一直为人传唱的当属李叔同填词的美国歌曲《送别》，堪称百年不衰。

与欧洲源远流长的合唱历史相比，中国的合唱只有近百年的时间。黄自在 1933 年创作的《长恨歌》，是中国最早的大型合唱作品之一，其艺术性和审美价值至今仍领先于其他合唱作品。但是，在这之后，战争频繁，在十几年的战争岁月里，由于战争的需要，合唱大多成为发扬民族精神、鼓舞士气和斗志的表现，其风格大多粗犷豪放、气势磅礴，十分缺乏内在的温婉细腻，长期的战争使其无法注重合唱中艺术性的表现，"艺术性"已经被完全忽略。这种合唱的表现方式一直到中华人民共和国成立之后，还仍然在延续着，甚至到今天，我们有时还能看到它的影子。20 世纪 50 年代，我国曾出现了一批专业合唱团，由于战争造成的影响，我国的音乐基础知识相对薄弱，加上对合唱基本功的漠视，最终还是难成气候。但是，在这期间，出现了一系列到今天人们仍然耳熟能详的合唱曲目，如战争时期的《大刀向鬼子们的头上砍去》《游击队之歌》《黄河大合唱》《在太行山上》，以及国歌《义勇军进行曲》，都是在那个时期创作的合唱曲目。中华人民共和国成立之后，战争歌曲依然是人们歌唱的主题，当时创作出了一大批歌颂和弘扬战争精神的经典曲目，如《东

方红》《祖国颂》等。由于中华人民共和国的成立，一些少数民族歌曲也逐步进入人们的视野，由少数民族取材的曲调被改编成合唱歌曲，由于它鲜明的民族风格，深得人们喜欢，如《阿拉木汗》《远方的客人请你留下来》等，为中国的合唱艺术吹来了一股民族的清新之风。改革开放之后，经济迅速发展，百业兴盛，中国的合唱事业也随着改革开放的步伐不断取得新的进步与成绩，成千上万的合唱团开始出现，各种合唱活动不断开展。在合唱作品的创作方面，也出现了一系列具有时代意义的新作品，如《在希望的田野上》《大漠之夜》《雨后彩虹》等。中国的合唱事业被注入了新的活力，得到了蓬勃发展。

4.2　国内合唱艺术发展不容乐观

如今，虽然人们已经迈入 21 世纪，但是合唱事业却没有继续随着经济的发展蒸蒸日上，而是逐渐走向了下坡路。中国合唱协会理事长田玉斌曾经忧心地说："目前中国很多专业合唱团不是解散就是名存实亡，即使'活着'的，现状也不是很乐观。"中央乐团合唱团在 2004 年也差点解散，经过多方奔走，才保留了 60 人。专业合唱团面临窘境，已经成为不争的事实。

来自英国曼彻斯特的指挥家尼古拉斯·史密斯（Nicholas Smith），他在 1991 年时作为志愿者来到了中国，一待就是 12 年，曾经指挥过北京新空气、北京巴罗克室内合唱团等多个合唱团，在中国合唱百年专场音乐会上，成为第一个整场指挥中国曲目的外国指挥家。他来自英国曼彻斯特西南的一个小城，从 14 岁起就担任合唱团指挥和管风琴师。16 岁时组建室内合唱团；读中学时获全英国作曲大赛第一名；在他就读于剑桥大学期间，曾担任过剑桥大学圣约翰学院音乐协会主席，发起并创办了"剑桥新音乐协会"。他很喜欢中国音乐，他说它们的旋律很美，他认为中国人很有音乐才能，创作了一系列非常好的合唱曲目，如《黄河大合唱》《南泥湾》《梁祝》等。但是，他曾经对中国的

合唱做出过这样的评价:"坦率地说,中国的合唱还很稚嫩,在中国,专业合唱团大约要 1 个月才能排好一部像巴赫的《b 小调弥撒曲》这样的大作品,而英国的职业合唱团只需排练 1 个星期左右就可以进棚录音了。许多人会觉得难以置信,在英国及很多欧洲国家,职业教会合唱团每天演出 30 分钟的音乐只花一个半小时排练,每周 6 天,每年 40 周。通常每次演出两部作品,这样算下来,一年就积累了 480 首不同的曲目。大多数合唱团 2~3 年后才开始重复自己的曲目,同时也在不断补充新作品,并且大部分作品都是用原文演唱的,从拉丁语、法语、德语、英语到俄语,合唱队员可以不会外语,但依然唱得字正腔圆。也许很多人会提出,中国不像欧洲那样有着延续了几百年的合唱传统,不错,可中国同样没有欧洲国家的交响乐传统,然而,至少很多中国大城市的交响乐团目前已经具备了基本的艺术水准,但为什么合唱水平却落得那么远?我觉得更重要的原因恐怕是外语。排外国曲目就免不了要应付几门外语,而交响乐作品就不存在这个问题。合唱团长年来重复着少得可怜的曲目,听众自然心生厌倦,懒得去听。中国并不缺乏技术到位、能演奏或唱好每一个音符的音乐家,但实际的演出效果往往不理想,声音单薄发干,没有弹性和张力,音乐仿佛没有'气'。一个好的合唱团不是按小节线,而是按歌词来演唱的——我的意思是,应该由语言自然的抑扬顿挫来决定乐句的节奏、强弱、音质。同理,器乐也应该'讲话',现在之所以许多音乐听上去干巴巴的,就是因为演奏者对不同音乐的节奏、声音没有感觉。而无论唱合唱还是听合唱,使人在相互协作中都能领悟到语言的神奇,培养对节奏和声音的敏感。"

在这里,尼克阐释了合唱艺术对音乐文化发展的重要性,也指出了中国合唱存在的问题,他认为,中国合唱和交响乐同样没有欧洲悠久的历史,但是,中国交响乐却能够达到世界水平,而合唱却很稚嫩,其中很重要的一个原因是因为排练外国合唱作品难免要用外文演唱,但交响作品就不存在这个问题。长此以往,难免阻碍了合唱的发展。

除了尼克所指出的中国合唱事业停滞不前的原因之外,还有一些原因也是

我们不容忽视的。就目前我们的演奏技术和演唱技术来讲，无论在声音上还是在技巧的运用上，都已经取得了非常大的进步，但是，我们的经典合唱作品数量太少，在合唱作品的创作上缺乏创新。现在活跃在合唱舞台上的曲目，大多还是20世纪五六十年代创作的歌曲，能够跟得上现代国际音乐潮流的新作品却寥寥无几，以至于听众听来听去都是在重复听着他们早已熟悉的歌曲，虽然堪称经典，但是不断重复，久而久之缺乏新意，留不住听众也就在常理之中了。我们的合唱创作形式仍然采用的是单一的模式。中国人喜欢合唱艺术，爱唱合唱，但是，就合唱的作品而言，合唱的质量与数量的比例仍然处于失调的状态，十分缺乏表现形式丰富、艺术表现多样、风格和题材多元化的现代经典作品。以至于在众多国内合唱比赛中常常出现撞车的现象，许多参赛队的演唱曲目都会重叠，这也从一个方面说明了我们合唱创作力量的不足。合唱的创作是合唱发展的主要力量和主力军。所以，在注重演唱技术提高的同时，在创作上，也需要我们不断地推陈出新，紧跟时代潮流和步伐，不断创作出优秀的现代经典作品，以适应合唱发展的需要。

著名作曲家、指挥家、中国合唱协会常务顾问肖白一直致力于中国的合唱事业，他曾经说："国内的合唱队伍都喜欢唱国内民歌，美其名曰发展民族艺术，其实这里面有很大的问题。合唱艺术本来就是从外国来的，不走进外国文化，怎么能建设艺术队伍？现在国内合唱艺术作品不超过60首，但是世界各国的合唱艺术作品6万首都不止。我们改革开放了，在合唱艺术上也要更加开放！"

肖白先生在此指出了中国合唱队伍对于合唱意识的艺术取向的问题。对于合唱而言，其发源地是在欧洲，但是，纵观中国的百年合唱史，大多我们耳熟能详的合唱曲目，几乎都是中国人自己创作的歌曲，国外的合唱曲目非常少。当然，这一方面说明了我们在合唱创作发展过程中涌现出了一批经典作品，并且经久不衰；但是，在另一方面，也能看出在中国合唱事业的发展过程中，我们的合唱意识还不够强。我们总是在唱着我们自己创作的几十首歌曲，对外国的经典曲目却了解甚少。肖白先生的话并不意味着唯欧洲经验是瞻，但是，如

果不去深入了解并学习欧洲的先进合唱经验，就会在一定程度上给合唱艺术造成局限。国外的合唱事业已经发展了数百年，无论在合唱曲目还是在演唱技巧和方法上，都有其先进之处，有其值得我们学习和借鉴的地方。演唱国外经典曲目，研究国外先进的演唱方法，不仅可以拓宽我们的合唱视野，还能在其中汲取更多的养分，得到更多的灵感和思路，运用到我们中国的合唱艺术中，从而更好地促进我国合唱事业的发展。

当然，分析国外作品、演唱国外曲目还是有一定难度的。就像尼克所说，语言就是一个很大的障碍。但是，如果我们的合唱艺术仅仅局限于中国传统作品的创作和演唱，仅仅在这个小圈子里面打转，跟尼克所说的同样来自欧洲的但是已经在国际上有自己一席之地的中国交响乐相比，中国合唱艺术似乎就没有能赶上甚至超越的可能了。

4.3　业余繁荣，专业萎缩

始终关注我国合唱艺术的著名乐评人傅显舟曾经说："现在我国的合唱事业是业余繁荣、专业衰落！"

自改革开放以来，特别是进入21世纪后，相比较中国的专业合唱团而言，业余合唱团的发展势头有增无减，一场空前的普及合唱艺术的活动正在中国大地上悄然兴起。论其规模、范围、参加人数等，都已经达到了相当的水平。一支又一支合唱团队如雨后春笋般建立起来。北京、上海、广州等大城市，少说也有近百支合唱团队。特别是珠江三角洲一带，已经成为我国合唱艺术最为活跃的地区之一。在那里，业余合唱团，长年歌声不断的，大约有500个，季节性开展活动的，超过一万个！工厂、企业、政府、学校等单位，几乎都有属于自己的合唱团，都在以合唱团来突显自己的形象，增强凝聚力，甚至有的企业还凭借自己合唱团的名气提升了自己企业的知名度，得到了更好的发展效益。目前的业余合唱团，早已经摆脱了情绪激昂、整齐划一的合唱艺术衡量

标准，正逐渐趋向于专业水平，并且，许多全国知名的合唱指挥家如曹丁、陈光辉、肖白等，都在业余合唱团工作，为我国的业余合唱团服务。合唱团所演唱的曲目也早已不是简单齐唱或二声部，而是趋向于多声部立体声的纵向声线，专业性不断增强。这个过程是一个自然的过渡过程，是一种自然的渐变结果。这些进步在众多的业余合唱团中体现得十分明显，正是越来越多的合唱团的兴起，越来越多的合唱活动和比赛的举办，让热爱合唱艺术的人们不断被合唱艺术的魅力所征服，不断要求自己向更专业的合唱艺术水平发起进攻，不断克服障碍，寻求突破，以达到合唱艺术的专业性和完美性。从这一方面来看，业余合唱团的佼佼者能够在国际上频频获奖，也就不足为奇了。

相较于业余合唱团，中国的专业合唱团却是举步维艰，困难重重。1997年，有着近五十年团龄，并在海内外颇具影响的上海乐团正式解体，宣布合并至上海歌剧院。随之而来的，即广州乐团合唱团、北京广播合唱团以及一批原隶属于歌舞剧院或歌舞团的省级合唱队也被相继解散。在群众性业余合唱活动蓬勃开展的同时，专业合唱队伍的明显萎缩已经成为一个不争的事实。现今，偌大的一个中国，除了几个属于歌剧院，并主要为歌剧演出使用的合唱团和部队系统的个别军旅合唱团外，只剩下了唯一的一个相对独立的职业合唱团，即中国国家交响乐团合唱团了。面对如今业余合唱团逐渐取代专业合唱团的现状，笔者不禁想问，业余合唱团真的能取代专业合唱团吗？

其实，相对于专业合唱团来说，业余合唱团还是有其发展障碍的。首先是专业音乐素质的缺乏。许多业余合唱团的队员只是音乐爱好者，音乐素质参差不齐，即使是最好的，也很难达到专业合唱团音乐素质的程度和需求。这就在对音乐作品的理解与作品的演唱技巧上造成了一些困难，很难完成高水平、高难度的大型作品的演唱。在识谱方面，许多业余合唱团队员只能看简谱，如果碰到一些较为复杂、变化音或带有转调的现代作品时，就只有靠一句一句地教唱了。这些问题的出现会导致合唱排练周期较长，一套演出曲目至少需要几个

月的时间才能排出来。其次，业余合唱团的流动性较大，许多合唱团队员由于种种原因离队，由此必须招纳新队员补上，重新训练、磨合。这就会使合唱团的稳定性受到很大影响，造成了合唱团的水平忽高忽低。

对于现今专业合唱的发展，很多专家学者提出了自己的建议，主要集中在两点。第一点是合唱的创作枯竭，新的表现现代生活的作品、多元化的经典作品太少，无法跟上时代的潮流，合唱曲目总是在重复着旧日经典。合唱作品创作应该尽快迈上新的台阶，才能跟得上合唱艺术的现代需求。第二点是指挥的重要性。指挥是合唱团的灵魂人物，带领着全团进行合唱的二度创作，引领着合唱团的艺术道路发展方向。确实，这两点对于合唱艺术的发展尤为重要。创作是合唱艺术事业发展的基础保障，如果没有创作的与时俱进，合唱事业发展的难度可想而知。指挥的重要作用也是不容小觑的，他对于一个合唱团的发展起着决定性的作用。一个优秀的指挥，可以把一个有一定条件的能保证排练时间的业余合唱团在某些曲目上演绎得非常到位，甚至能够与专业的合唱团相媲美。

但是，除了这两方面之外，还有不容忽视的一点，那就是专业合唱团的建立。因为，专业合唱团在功能和作用上的地位是业余合唱团所不可取代的。我国国家一级作曲、中国音乐家协会副主席、上海音乐家协会主席陆在易曾经说："近些年来，很多人都在抱怨合唱新作太少，原因究竟在哪里？除了在市场经济条件下，合理的创作机制尚未建立或理顺外，专业（职业）合唱队伍的萎缩是不可否认的一个重要原因。一个泱泱大国，从严格意义说，竟然只有一个职业合唱团，岂非咄咄怪事！何况就这一个职业合唱团，还困难重重。写到这儿，也许有人要说了，国外不是也没有职业合唱团，全部是业余性质的合唱团吗？我不得不指出这是一种不负责任的说法，许多国家，包括美国、英国、法国、德国、奥地利、日本、俄罗斯、匈牙利等，都有自己的职业合唱团，只不过表现形式不同而已。我就曾经亲耳听到过一些国外职业合唱团的演唱和不少国外录制的由职业合唱团演唱的近现代合唱作品的唱片（如已故俄罗斯作曲家施尼特凯的无伴奏合唱作品），演唱水准之高，实令人为之称

奇、惊叹。听了这些专业（职业）合唱团的演唱及作品，我深深地感到，且不说在创作观念（包括现代思维、民族思维、人文思维、立体思维、合唱本体思维等）上的差别，单就演唱能力和演唱水准而言，我们与他们之间的差距竟有如此之大！从20世纪50年代过来的人们，总念念不忘苏联'苏军红旗歌舞团'合唱团的精彩演出，却不知道他们（俄罗斯）还有'国家合唱团'以及随后的近50年间在专业合唱领域中所取得的崭新的发展。以上是必须澄清的事实，则是各有各的国情。如在欧洲，合唱的发展历史已经有近六百年，他们用在宗教仪式上的几乎每一个'唱诗班'即是一个很好的合唱团，更何况他们的国民音乐基础教育更是我国长期相对落后的国民音乐基础教育无法比拟的。综上所述，我认为，尽快改变专业（职业）合唱团的萎缩状况，增加并建设好数个职业合唱团，已经成为新时期发展我国合唱艺术的关键和燃眉之急。"由此可见，发展专业合唱团对于我国专业合唱艺术事业的重要性。

专业合唱团体的水平是衡量国家专业合唱音乐水准的一条重要标准，对合唱艺术的发展起到了非常好的促进作用，在我国业余合唱艺术繁荣的同时，更需要一些有较高水准的专业团体去引导，专业合唱团体与专业合唱表演的示范作用是不可取代的。面对如今业余繁荣、专业萎缩的合唱艺术，着力发展专业合唱艺术团体，提高专业合唱艺术的水平，担当引领合唱艺术的旗帜，已经是迫在眉睫的工作。这其中，职业的合唱团体的建立和发展起着不可替代的重要作用。专业的合唱团体，有实力排练并演唱难度较大的大型国外经典作品，排练周期相对较短，流动性较小，对于原创的新的合唱作品有较强的整体把控能力。纵观国内合唱历史上较为经典的流传较广的合唱作品，都是专业合唱团首唱的，由此可以看出，专业合唱团对于合唱的创作及对业余合唱团的引领作用是何等重要。因此，尽快改变这种专业合唱队伍萎缩的现状，增加建立多个职业合唱团，是我国发展合唱艺术的关键之关键。

了解合唱的历史后，再回到现实中，不难看出合唱的魅力、合唱的精彩。

中国的合唱已经走过了百年的路程，经历了世事沧桑以后，进入了新世纪。如今，当我们陶醉于网络世界里时，不要忘记有一门艺术曾经陪伴中国走过了风风雨雨。同时，合唱艺术本身也要在技术与艺术上打破传统的规律，力求创新，让曾经辉煌的合唱艺术重新发出它耀眼的光芒。

第 5 章　云南民族风格合唱作品解读

5.1　陈勇合唱作品

下面对陈勇老师的合唱作品《火把节的火把》进行解读。

5.1.1　歌曲创作背景

由卢云生作词、陈勇作曲的《火把节的火把》，是继《月光恋》之后创作的又一首具有彝族风格的声乐佳作。歌曲创作于 1999 年，并于同年荣获全国

第七届精神文明建设"五个一工程奖",实现了云南音乐在此项评奖中的"零的突破",受到中共中央宣传部、云南省委宣传部的表彰和嘉奖。这首歌也是全国"五个一工程奖"获奖作品中演唱频率最高的作品之一,著名女高音歌唱家雷佳曾因演唱这首歌获得过多项国家级大奖。

5.1.2 歌词内容解析

火把节是所有彝族地区的传统节日,包括云南、贵州、四川等彝族聚居地。而白族、拉祜族等少数民族,也有过火把节的风俗。火把节多在农历六月二十四或二十五日举行,节期三天。每逢火把节前夕,各家都要准备食品;在节日里纵情欢聚,放歌畅饮。在火把节这一天,各村寨以干松木和松明子扎成大火把竖立寨中,各家门前竖起小火把,天黑时便点燃火把,此时村寨一片通明,人们成群结队地手持点燃的火把行走在田野乡间,远远望去,如同一条长长的火龙,与天空的星星交相辉映,蜿蜒起伏,十分壮观。而后,青年男女便会围聚在一起,把各自手中的火把堆成火塔,火光熊熊,人们载歌载舞,一片欢腾,彻夜不息。

彝族人民对于火的热爱源自古老的火崇拜。火,不仅对当地人们的生活非常重要,还是彝族追求光明的象征。在彝族地区,对火的崇拜和祭祀非常普遍,云南泸西县彝族在正月初一和六月二十四,由家庭主妇选一块最肥的肉扔进燃烧的火塘祈祷火神护佑平安;永仁县彝族同样在正月初二或初三奉行祭火,称作开"火神会";凉山彝族把火塘看作是火神居住的神圣之地,严禁踩踏和跨越。

马缨花是彝族地区常见的一种花朵,每年的三月正是马缨花盛开的季节,马缨花作为彝族的图腾,世代沿袭一直保留到现在。彝族的服装采纳了马缨花的形状与色泽,在腰带、头帕、衣襟、裤腿的周围都要绣上鲜艳的花朵,娇艳欲滴,把彝族人浓烈的情感表现得淋漓尽致。

5.1.3 音乐结构特征分析

歌曲采用领唱与合唱的形式,结构为对比发展的二段体,前面有合唱作为引子,两个乐段采用相同的主音作为结构力的控制要素,调式上形成对比。第一段虽然调号为五个降记号,但从旋律走向及下方的钢琴和声配置来看,应理解为 bA 宫调式,旋律中增添了彝族的色彩音"降 mi"音;第二乐段为 #G 徵调式,与第一乐段是远关系调,但是,其调式音阶各音级与第一乐段 bA 宫调式互为等音关系,从而使两个乐段有了一定的联系。

谱例 1:引子部分。

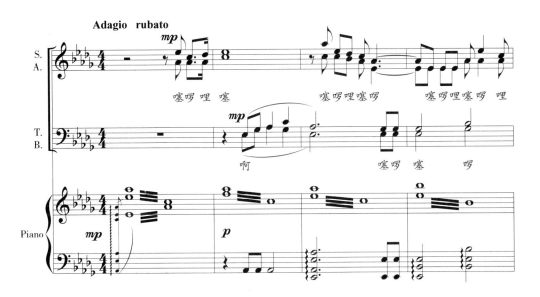

歌曲以颇具彝族特色的衬词"噻啰哩噻"作为引子,酝酿了甜美的意境。

谱例 2：第一乐段开始。

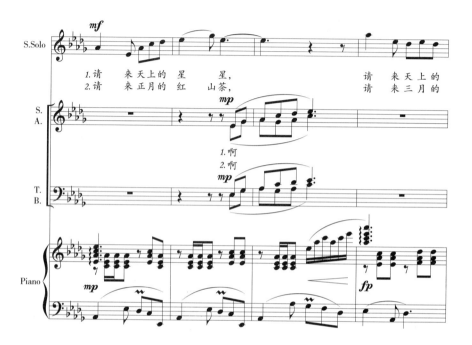

谱例 3：第二乐段开始。

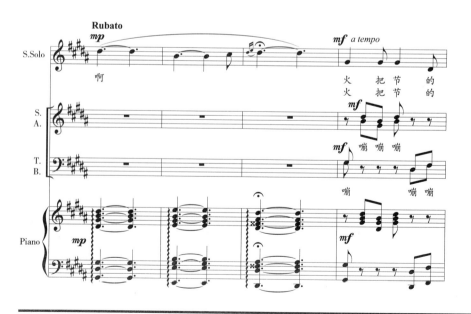

5.1.4 民族音乐语言的运用

彝族民间音乐中的宫调式，偶尔会使用"降 mi"音作为旋律中的特色音，这首歌曲的第一段正是在 bA 宫调式的基础上，使用了"降 mi"；同时在红河彝族的音乐中，还存在徵、羽、变宫、宫、商、角、清角这样的音阶样式，这个音阶的第 Ⅲ 级音（变宫）略低而第 Ⅶ 级音（清角）略高，变宫音和清角音类似音乐中的"活音"，偶尔升高或降低，偶尔也不升高或不降低。歌曲的第二段为 #G 徵调式，旋律在结束时的高潮使用了升高的清角音，这是一个临时升高的音，也是歌曲中的特色音。

两段音乐的旋律有相似之处，都使用了下跳四度和上跳五度的特色音程，这使作品旋律的特色得以前后统一。另外，两段中八度的上跳也很有特点，不仅与歌词的音调和寓意相吻合，也让旋律起落有致、委婉动听。

5.1.5 歌曲创作技法分析

1. 富于情趣的旋律特点

当我们演唱《火把节的火把》时，总是会被歌曲中丰富多变的情绪色彩所感染，时而婉转含蓄，时而跌宕起伏，时而柔美多情，时而热情奔放。在第一段中，第一句"请来天上的星星"旋律以上行为特点，第二句"请来天上的红霞"旋律反之下行，第三句"把这星星，把这红霞"八度大跳旋律稍有跌宕，继而降 mi 音（首调）的出现，让旋律又收了回来。之后的第四句"都化作火把节的火把"内部结构扩展，节奏展开，音区上扬，如蓄积之情一泻而出，把彝族人民对火把节的热爱表达得淋漓尽致。最后一句重复了第四句的歌词，但旋律在前一句的舒展上扬之后以下行的旋律进行，配以含蓄的小三度音程，把稍微张扬的情绪又收了回来。因此，根据这一段的音乐特点，建议歌者在演唱时注意体会旋律的进行，从而来布局该段音乐的整体情绪，做到起伏有致、收放自如。而第二段音乐，虽然调式为徵调式，但由于旋律中较多使用小三度音程，从而

旋律较第一段而言柔美了许多，但由于音区整体较高，因此柔美中不乏明亮与激昂的情绪体验。

2. 富于律动感的节奏安排

陈勇老师的歌曲不仅让歌者"好唱"，往往也让舞者"好跳"，每每演唱这些歌曲时，总感觉有舞蹈的场景浮现在眼前，不禁想踏歌起舞。这其中的主要原因在于歌曲中 6/8 拍的运用，这里作曲家突破了民族传统音乐中常用的 2/4 拍或 4/4 拍，而运用了带有舞蹈性质、律动感极强的 6/8 拍，音乐情绪相对于 2/4 拍而言更显轻盈、柔媚，呈现出民族音乐的现代感。

3. 富于情景性的合唱编配

歌曲中引子段，合唱以富有彝族方言特色的衬词"噻啰哩噻"唱出，女高音和女中音声部以三度叠置的和声为主，男高音和男低音声部则在中低音区以流动的旋律作为铺垫，动静相宜，两个声部的性别特点很鲜明。第一段的合唱突出强调女高音的领唱，与女高音声部交相辉映，起到使用和声铺垫、烘托气氛的作用；第二段合唱声部模仿大三弦的音色特点，配合着三拍子的律动描绘了彝族人民围绕火堆载歌载舞的场景；最后，女高音与合唱在高潮中结束了全曲。

4. 富于民族特色的调性手段

《火把节的火把》以火把节的火把为切入点，借助这个具有鲜明彝族特色的代表物来表达彝族人对美好生活的向往之情。整首作品的两段音乐均采用了民族七声调式，作曲家用相同的主音将这两段前后连接，旋律中不仅大胆使用偏音，还巧妙地运用了彝族民间歌曲中的特色音级，这些特色音级与创作的旋律浑然一体，不仅原样保留彝族民歌的特色，同时从创作技法的角度看，也是值得细细深究的。

5.2 刘晓耕合唱作品

刘晓耕，出生于 1955 年，国家一级作曲、教授，中国音乐家协会会员，现任云南省音乐家协会副主席，云南艺术学院音乐学院名誉院长。

刘晓耕于 1978 年考入云南艺术学院音乐系，师从赵宽仁先生学习作曲。1982 年毕业留校任教，同年到四川音乐学院深造，师从何国文先生，主攻复调。一年后返校，担任复调及作曲教学工作。1992 年随美国指挥家乔治·麦克道（George Mcdow）学习指挥。1996—1997 年应菲律宾亚洲艺术学院邀请，以客座艺术家身份到该院进行为期一年的访问交流，师从于弗朗西斯科·F. 费里西安诺（Francisco F. Feliciano）和莱蒙·桑多士（Ramon Santos）。同年，在马尼拉参加了第十八届亚洲作曲家联盟大会，并受该大会委托为大会开幕式创作了合唱与打击乐 *Tattoo*（《文身》），演出获得很大成功。由他创作的 *Double Trapeze Achang Shoot the Sun*、*Fantasia in 2000* 等器乐曲和舞剧多次在美国、西班牙、日本、韩国演出，赢得极高声誉。由他担任主要作曲的《云岭天籁》获"上海之春国际音乐节最佳剧目奖"。《云南回声——刘晓耕合唱作品集》一书由中央音乐学院出版社出版。此外，刘晓耕交响乐《多沙阿波》于第十一届亚运会期间在北京音乐厅公演；民族音乐《长刀祭》由云南省政府赠予英国女王；其作品多次在国际、国内获金奖，舞蹈《土地》获全国少数民族舞蹈比赛作曲奖，舞蹈《水中月》获全国"荷花奖"金奖，大型普米族舞蹈诗《母亲河》获全国"荷花奖"银奖。在历届"CCTV 青年歌手电视大奖赛"（以下简称青歌赛）中，其作品《一窝雀》《崴萨啰》《香格里拉情歌》《大山汉子》等频频获奖。他的代表作还有钢琴独奏曲《撒尼幻想曲》、独唱《背太阳的哥哥》、合唱组曲《水之祭》、合唱《水母鸡》、合唱《牵着长江共欢庆》、合唱《回家》等。刘晓耕在国际、国家级的大型晚会中多次担任音乐总监和作曲，如第五届民运会《共创辉煌》、云南'99 世博会《共有的家园》、中国昆明国际旅游节《走进云南》等。此外，刘晓耕还非常重视云南少数民族音乐的整理工作，采编、出版了大量的少数民族原生态音乐

作品,如《中国少数民族音乐集成》《傣族景颇族音乐合辑》《彝族音乐》荣获台湾唱片民族音乐奖。

中国国际广播电台,云南、昆明广播电台,《音乐周报》《人民日报》《云南日报》等媒体均对刘晓耕做过专题介绍。其主要生平事迹收录在《东方之子》《世界华人文学艺术界名人录》《科学中国人,中国专家人才库》。

如果说刘晓耕早年的大部分合唱音乐创作是受到了田丰先生合唱音乐创作的影响,努力将云南少数民族音乐元素融合到西方传统的作曲技术之中,那么从菲律宾亚洲艺术学院作为访问学者之时起,刘晓耕则开始探索如何将现代性的音乐语言与云南少数民族文化元素相结合,这已经从早期只对少数民族音乐素材进行提炼、加工的层面中走了出来。此时的刘晓耕更加具备了一位民族音乐学者的理论素养,对于少数民族音乐背后文化的关注开始逐渐增多,并渗透到他的创作之中。他的创作也进入一个高峰时期,一大批新作品展现在世人面前,如《水之祭》《回家》《一窝雀》(美声三重唱)等。

5.2.1 《月亮今晚要出嫁》

1. 歌曲创作背景

《月亮今晚要出嫁》是一首采用布朗族民间音乐元素创作的混声四部合唱,由蒋明初作词、刘晓耕作曲。这首歌曲原来是刘晓耕为舞蹈创作的纯音乐(1996年创作),曾收录于舞蹈音乐专辑《江之歌》里,标题为《布朗花》。后来为了参加云南省2005年青歌赛而将舞蹈音乐改为合唱,作品一经问世,因其浓郁的民族风格和强烈的艺术美感而备受全国各地合唱团的喜爱。例如,杭州师范大学的八秒合唱团曾将该作品作为参赛曲目之一,参加在美国俄亥俄州州府辛辛那提举办的第七届世界合唱大赛,并且一举荣获金奖;北京八一中学的金帆合唱团在2012维也纳国际青少年艺术节中也曾演唱该曲目,荣获金奖;除此以外,清华大学合唱团、爱乐室内乐合唱团等多家知名合唱团,都在各类合唱节及音乐会上出演该曲目。这首作品作为展示云南民族风格的代表作之一而享誉全国。

2. 歌词内容解析

歌词采用拟人的手法，形象生动地表现了布朗族少女出嫁时的羞涩、担忧和喜悦的复杂心情，同时也向听众展示了一幅布朗族民族风俗特点的画卷。布朗族是中国西南历史悠久的一个古老土著民族，主要分布在云南省保山等地区。在歌词中引用了一些代表布朗族风俗特点的词语来体现布朗族特有的民族风情。

（1）槟榔。在布朗族当地，人们有嚼槟榔的喜好，云南佤族聚居地的人们也有嚼槟榔的习惯，可以用槟榔的叶子包上草烟、石灰及槟榔的果子，然后放入口中慢慢嚼，吐出的水是红色的，也可直接咀嚼槟榔，长期这样嚼，牙齿就会被染成黑色。

（2）四弦琴。这是布朗弹唱中的常用乐器，俗称"玎"。四弦琴是幸福欢乐的象征，也是爱情的象征，是布朗年轻人追求爱情的武器，因此四弦琴得到布朗族小伙子和姑娘们的喜爱。

（3）布朗弹唱。布朗弹唱是布朗族一种声乐和器乐相结合的音乐形式，声乐部分以独唱或男女对唱为主；器乐采用布朗族四弦琴——玎；曲调结构是引句＋正句＋结束句；歌词是固定的或即兴的。[1]

（4）甜心茶。这里的甜心茶指代的是布朗族自制的一种茶，因歌曲意境表现的需要，用甜心茶来暗示布朗少女出嫁时的喜悦心情。布朗族人们不仅爱喝茶也擅制作茶。其中，制作竹筒茶和酸茶是布朗族所特有的。茶叶不仅是馈赠亲友的礼品，也是婚嫁时男方或女方表示诚意的常用礼物。

（5）送嫁歌。许多民族结婚时有唱歌的习俗，有的民族称为"哭嫁"，有的民族则表示庆祝。在布朗族的婚礼中，新娘和新郎都要以歌声来问答和交流，在"玎"的伴奏下，琴声和歌声交相辉映，整个婚礼热闹非凡，充满情趣，别有一番韵味。

（6）布朗花。在布朗族的聚居地，气候宜人，漫山遍野盛开着各种鲜花。

[1] 上音中国仪式音乐研究中心.第四届全国"仪式音乐研究田野工作论坛"综述（下半场）[EB/OL].（2012-05-30）[2018-01-15].

鲜花是布朗族少男少女恋爱时的定情之物，结婚时男女盛行"以花为媒"的风俗，在女方出嫁时，常在头上佩戴鲜花作为装饰之物。

在歌词中，"阿西光羊得勒"是布朗语方言中常用的衬词，无实在的意思，但常被歌者放在歌曲的结束处，用于表示歌曲唱完之意。

3. 音乐整体结构特点

作品从使用旋律素材和整体情绪的发展上看，是按照"起承转合"四个层次进行布局的。

（1）引子（1~10小节）。

（2）第一部分（11~42小节）：起段。该部分为C羽调式，提取了布朗族民歌中上行跳进纯四度的特色音程运用于主题旋律中。

（3）第二部分（43~52小节）：承段。这一部分继续在C羽调式上，音区有所上扬，旋律中保留了第一部分上行跳进纯四度的特色音程，但情绪相对高亢舒展。

谱例4：

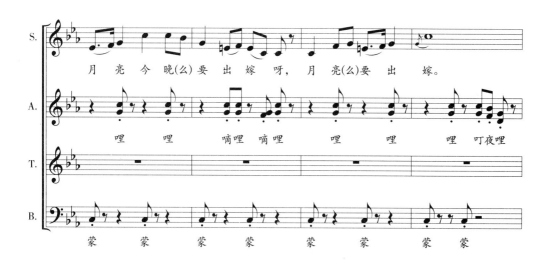

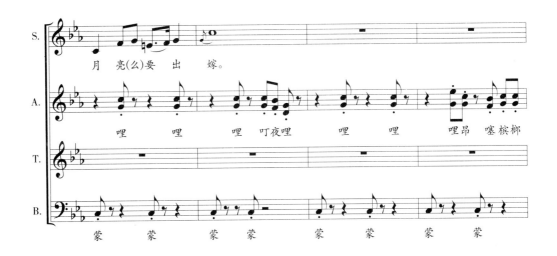

旋律中的四度音程跳进很有特点，颇具民族风情。

（4）连接段（53~65小节）。

（5）第三部分（66~81小节）：转段。这个部分转入一段全新的领域，与之前形成强烈的对比，速度加快、情绪更为活泼，另外加入了钢琴作为伴奏乐器，让整体的音色有所改变。在旋律素材上，把原来上跳纯四度的音程改变为下跳纯四度进行，旋律面貌转换，增加了十六分节奏的音型，旋律发展主要采用模进的手法。

（6）第四部分（82~109小节）：合段。这个部分的旋律既有第一部分上行四度的特色音程，也有第三部分下行四度和十六分节奏的特点，因此这个部分是一个合的部分。

4. 音乐中民族元素的运用

这首具有浓郁民族气息的作品，布朗族民间音乐的运用非常巧妙，下面我们来看一下民间音乐元素在作品中是如何运用的。

（1）布朗族民间音乐调式及音阶的运用。

在布朗族的民间音乐中，徵调式、羽调式和宫调式占多数。这首作

品第一部分"起段"为 C 羽调式；第二部分"承段"继续采用 C 羽调式；第三部分"转段"，调式转为宫调式，采用 1234567 的音阶；第四部分"合段"，开始时调式为徵调式，96 小节处转为 D 宫 B 羽调式结束，100 小节开始的结束句在 F 宫系统的 D 羽调上戛然而止。音乐具有布朗族民间音乐"索"调的特征，"索，运用较多、较普遍，旋律性较强，曲调变化也较大。多用于演唱情歌，并以赛玎演奏，旋律柔美，委婉动听，尤其是风格性终止式的上行四、五度进行，如 do—re—sol、sol—la—do、#do—re—mi—la 等，并配合轻柔的向上滑向主音及鼻音、闭口音的演唱等，给人以轻柔、优美之感。"① 在歌曲的第一段中，我们也可看到 #do—re—mi—la 的频繁出现。

谱例 5：

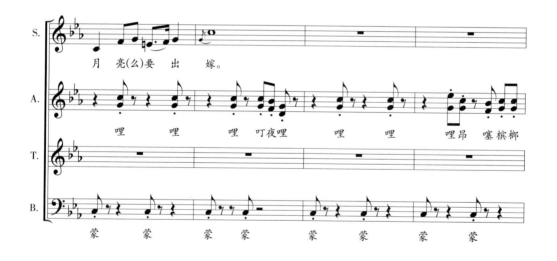

（2）布朗族核心音调的运用。

在布朗族的民歌中，旋律常用"５６ｉ"或"２３６"为骨干音型；

① 张兴荣.云南特有民族原生音乐［M］.昆明：云南民族出版社，2003：425.

在民间旋律中，do 音唱为 #do，变音作为下辅助音的运用，表现为 #do—re 的特色旋律进行，这是布朗族民歌的特色音程，很有民族韵味。另外，旋律进行中八度音程的跳进也很有特点，如 82 小节开始，连续的八度下跳，有模仿乐器"玎"的演奏之感。

谱例 6：

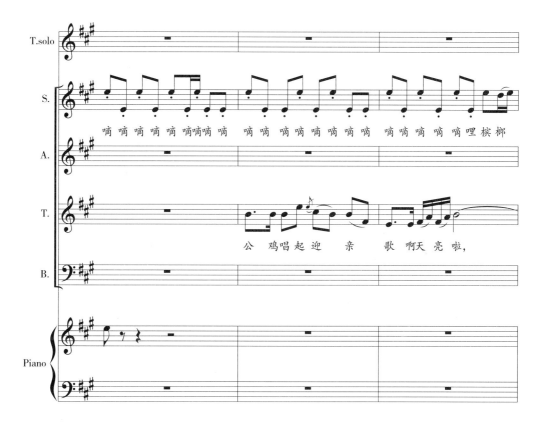

应该说，正是作曲家对布朗族民间音乐元素的灵活运用，赋予了歌曲鲜活的民族风貌，与此同时，当我们把注意力放在作曲技法的观察上时，会进一步发现作曲家在写作时的别具匠心。

5. 作曲技法分析

（1）器乐化的写作特点。

在作品的一些特殊部位，我们仍能观察到刘晓耕老师合唱器乐化写作的特点，如53~65小节，这里采用复调作品中纵横可动对位的写作，布朗族方言"阿西光羊得勒"在男低音和女中音的和声衬托下交替出现在女高音和男高音声部。

谱例7：

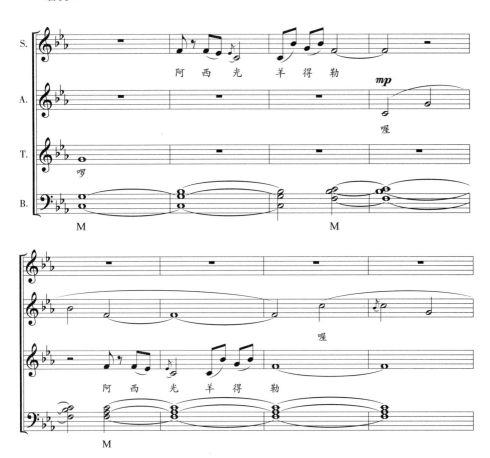

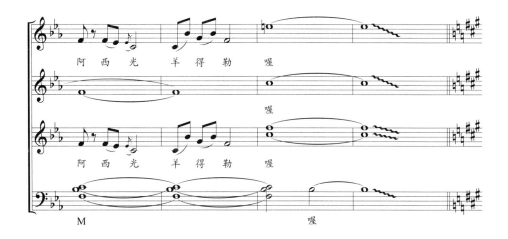

除此以外,音乐调性运动频繁也让作品体现出器乐音乐的特点。

(2)功能和声的运用。

在作品中,刘晓耕老师多次利用传统功能和声Ⅴ级的倾向性,准备下一个段落的出现,类似器乐作品中的"属准备"。例如,38~42小节,这个段落建立在c小调的Ⅴ级和声上,开放着准备进入下一个段落。

谱例8:

第 42 小节停留在 c 小调的属和弦上，准备进入后面的音乐段落。

（3）现代音乐语汇的运用。

在 64 小节中，由于五声纵合性和声手法①的运用，导致 64 小节处形成纵向的音响叠置，其中作曲家特别运用了还原 E 音，即降 E 大调中的 #do 音，这个音是布朗族民间音乐的特色音，这里女高音声部还原的 E 音与男低音声部的降 B 音形成三全音的关系，极度的不协和性体现了作品的现代风貌。

谱例 9：

（4）频繁运动的调性。

在作品的后半部分，音乐调性运动频繁，不仅让作品具有器乐化写

① 五声纵合性和声方法：即以五声调式中各种音程的纵合作为和弦结构基础的和声方法，它体现了五声调式的特性，属于五声调式类型的和声方法。

作的特点，也打破了传统声乐作品调性相对单一的特点，频繁的运动模糊了音乐的调性感。

（5）衬词的运用非常形象。

这首作品之所以散发出浓郁的民族风味，一个极为重要的原因是作品中衬词"嘀哩"的贯穿运用，这个衬词时而以四、五度音程出现在各个声部，时而进行八度跳进，灵动而活泼，宛如乐器"玎"的弹奏。

6. 作品特色解析

（1）采用布朗族方言演唱。

这首歌曲的歌词虽然为原创歌词，但由于刘晓耕老师保留了布朗族原生音乐的特点，加之演唱时布朗语的运用，以及布朗族特有的演唱声腔，赋予了歌词鲜活的民族气息。

（2）旋律模仿弹唱。

刘晓耕老师的作品极大地突破了对人声的理解，把人的嗓音器官看成一件乐器，如同弹奏乐器来演唱，让人声更具有表现力。这里形象地表现在用歌声模仿伴奏乐器的音色、伴奏音型、音程跳进等方面。

（3）人声模仿节奏型。

用人声模仿器乐节奏是该作品的一大亮点，开始时是男声为女声伴奏，而后又反之。这种人声模仿节奏音型伴奏的方式不仅增添了作品的情趣，也让整个合唱赋予动感，具有现代气息。

5.2.2 《水母鸡》

1. 歌曲创作背景

《水母鸡》是一首根据壮族民歌改编的合唱曲，该曲目由云南文山州歌舞团国家二级作曲家牟洪恩编词作曲、刘晓耕编创合唱。曲调是刘晓耕在一次本

科招生的时候偶然发现的。这首合唱曾于 2005 年获得柏林奥林匹克第二届国际合唱比赛金奖、2006 年韩国第二届合唱节民谣风格比赛金奖等多项国际奖项。国际音乐评委曾这样评价："没想到中国民谣风格的演唱会出现这样现代的作品。"同时，这首合唱曲作为云南大型原生态民族音乐集《云岭天籁》①中的一首，在北京天桥剧场举行首演取得成功；之后《水母鸡》由云南聂耳合唱团再次带到了全国第十四届青歌赛的现场，受到了著名作曲家徐沛东和著名指挥家李心草的高度评价；2011 年，在第八届中国音乐金钟奖合唱比赛优秀作品评选中荣获优秀作品奖。从此，这首合唱曲作为云南特色鲜明的现代民族合唱作品，被全国各大合唱团所热衷和喜爱。

2. 歌曲内容解析

水母鸡，学名叫"水黾"，是一种在水中生长的动物，它们能用四条细如长针的脚，依靠水面张力，在水面上来去自如。"喳宁喳"就是壮语"水母鸡"的意思。《水母鸡》原是流传于西畴、广南、麻栗坡三县交界的壮族村寨的一首民间童谣。壮家儿童最喜欢捉水母鸡捧在手中嬉戏玩耍，边玩边吟唱此歌，以此来抒发他们天真幼稚的感情，寄托对未来的美好憧憬。

陆纯对《水母鸡》的传承之路做了一个梳理："1980 年 4 月，牟洪恩在当时西畴县文化馆馆长沈湘渔等的陪同下在那马下坝村收集采录过这首民歌，从此，《水母鸡》从民间'浮出水面'，走进书籍。在牟洪恩的修改扩充下，1991 年 5 月，《水母鸡》作为云南壮族的代表曲收入《彩云之南》；1991 年 6 月 8 日上了中央电视台《综艺大观》；1996 年，文山电视台将此歌拍成文山州第一部音乐电视 MTV，并荣获中央电视台第二届中国儿童音乐电视大赛金奖，从此，《水母鸡》成为文山州壮族的一张文化名片。之后，《水母鸡》获得中国少儿歌曲卡拉 OK 电视大赛作品二等奖，并多次

①《云岭天籁》是由中共云南省委宣传部和中国音乐家协会共同组织的一台云南少数民族经典歌舞的大型舞台表演剧目。2012 年 6 月，《云岭天籁》在第四届全国少数民族文艺会演中荣获金奖，其中由云南艺术学院文华学院天籁合唱团独立演唱的《白云歌》荣获表演金奖。

获国家级奖项；被选编进云南省小学音乐教材；文山州一中的回族姑娘马赛也曾演唱《水母鸡》，在哈尔滨夺得全国少儿演唱比赛的金奖；之后由刘晓耕老师改编为无伴奏合唱，在多次全国大赛中获奖。"[1]

3. 歌曲创作技法研究

这首歌曲根据壮族儿歌改编，所以对作品的分析应当更加侧重于改编手法的运用。

（1）整体结构的扩展。

在原作品中，这是一首单段体的儿歌，合唱中已扩展为一首带再现的三段体。作品采用了"主题呈示—对比—再现"，或者"传统—现代—传统"，"有乐音—无乐音—有乐音"的多种对比方式，表现出现代音乐的三部性结构特点。再现时主题不仅在原调上复述了一次，同时又转到了 G 羽调上再现，这里主题得到进一步深化，情绪也随着调性的升高而逐渐进入高潮。

（2）方言语调特点的旋律进行。

在这首作品中，我们可以看到方言声腔与旋律进行相互一致。这是刘晓耕老师旋律民族化特征的一个方面，作品中贯穿使用了下行五度/下行四度的音程进行，这来源于状语"喳（二声）咛（近似于三声）喳（二声）"。这个音程也是作品中的"核心音程"，在乐曲中部 66 小节开始的下行五度装饰音按照二度关系叠加、69 小节上行二度的装饰音按照四度音程关系叠加，以及 76 小节开始四个声部构成的四度叠置和声，都是建立在这个四度音程关系基础上的。[2]

（3）无固定音高声音的运用。

在合唱曲《水之祭》中，作曲家运用了少量无音高的声音，这是刘晓耕老师在合唱中进行"有机音乐"创作的尝试；在《水母鸡》中，作曲家用无音高的声音模仿各种各样的昆虫叫声，体现了"有机音乐"创作思维在合唱创作中

[1] 陆纯.壮族民歌《水母鸡》的传承之路［J］.民族音乐，2008（4）：47-49.
[2] 陈劲松.刘晓耕合唱音乐作品研究［J］.民族艺术研究，2010（2）：45-50.

的进一步深化，各种各样的人声音效模仿得惟妙惟肖，生动有趣。如果说旋律是音高和节奏的结合，那么当音高被作曲家放弃后，这些无固定音高的词语如何与节奏结合是我们重点研究的对象。

① 人声音效与节奏卡农的结合。在引子的 6~15 小节中，作曲家运用传统复调的横向可动对位①的手法，将各声部用象声词模仿昆虫的声音编制在一起，"作作喳作""次次七切""咛咛喳咛"，音乐一开始便将听众带入了栩栩如生的昆虫世界。

谱例 10：

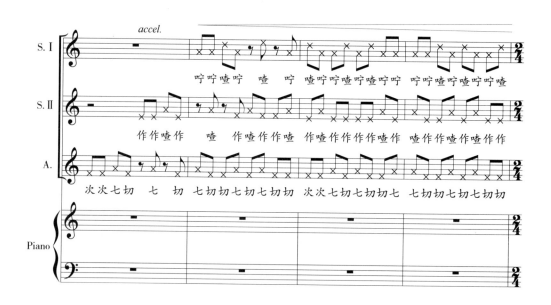

作曲家这里通过横向对位的手法，在三个声部形成了节奏卡农，每个声部间隔两拍后依次进入，从而形成了错落有致的节奏卡农。

① 横向可动对位是指两个旋律的声部位置不变，音高也不变，而是在进入时间、距离上加以变动，由此获得新的结合形式。

② 人声音效与传统节奏的结合。18小节开始，音乐主题进入，这时女高Ⅱ声部和女中音声部用弹舌弹出一定的节奏型，制造出打击乐器的伴奏效果，颇为有趣。

谱例11：

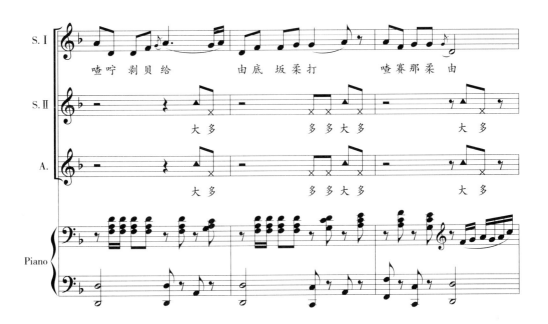

③ 人声音效与随机节奏的结合。在音乐中段，三个声部用不同的象声词模仿了不同种类的昆虫，每个声部的节奏型各不相同，而且进入的时间也不相同，每个声部的重拍起起落落，打乱了固定节拍的感觉，造成了节奏随机的效果。另外，谱面上标记各声部的节奏"根据现场效果，重复4~5次"，体现了现代音乐中随机节奏的特点。

谱例12：

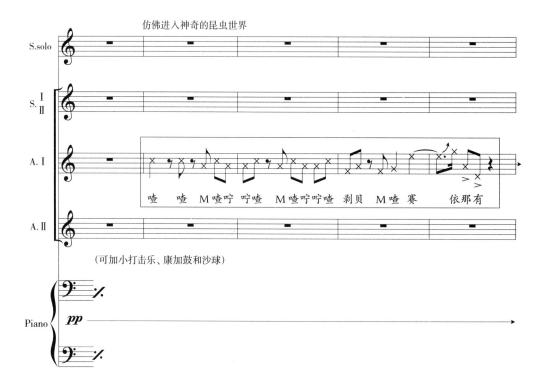

（4）五声调式思维与西洋大小调式思维相互渗透的和声配置手法。

　　调式是和声配置的基础，我们知道，西方三度叠置的和声手法的基础是西洋大小调式，而对于这首作品而言，原主题是一首典型的民族五声D商调式，在这样一个调式前提下进行和声配置，如何很好地保持主题的民族特征，同时又能丰富和声音响，体现现代性风貌，是要解决的一个技术难题。我们可以看出，作品中既有很多富于创新性的五声性和声手法的运用，也有传统和声手法的思维，更能看到现代音响与和声（音）的探索与运用。

① 富于创新的五声性和声手法。在作品中，我们可看到许多和弦尤其是带有偏音的和弦，偏音省略后用其他音级进行了替代。[①]

谱例 13：

在谱例 13 中，我们可以看到 23 小节处第三、四拍的和声，用 A 音（首调中的 3 音）代替了 bB 音（首调中的 4 音）；而 24 小节处的第二拍，则用 G 音（首调中的 2 音）代替了 A 音（首调中的 3 音）。这样的处理方式，让作品更有民族韵味。

② 新和声的探索——音丛和音。在现代钢琴音乐的创作中，常见到各式各样的"新和声"技法。而在刘晓耕老师的合唱作品中同样

① 王康义.刘晓耕合唱作品《水母鸡》中民族和声语汇的应用［J］.音乐时空，2015（19）：19-22.

也能管窥到创新的和声手法，在《水母鸡》中，他运用了美国当代作曲家考威尔①惯用的"音丛"和声手法，即密集二度高叠和音②。在这首作品中，高度叠置的二度音程形象地表现了密密麻麻的昆虫世界。11小节处，女高音和女中音依次进入，彼此形成了高度叠置的二度音程。

谱例14：

① 亨利·考威尔（Henry Cowell，1897—1965）美国当代著名的新音乐作曲家、钢琴家、教育家和理论家。
② 彭志敏.新音乐作品分析教程[M].长沙：湖南文艺出版社，2004：124.

66小节中，每个声部开始时的倚音提取了主题音乐中的核心五度音程，纵向上看各个声部之间则形成大二度的音程间隔关系。

谱例15：

（5）镜像对称结构的运用。

我们知道，物体在镜面上成像是对称的，这种客观现象在物理学中称为镜像对称。这种对称是弦理论背景下的一种对称性，而镜像对称结构是20世纪以来作曲家们所关注的一种音乐结构形态。这首作品中69~74小节便以B音为弦，形成镜像对称的结构形态，同时运用了横向可动对位手法，形成了各声部间隔纯四度的卡农。

谱例 16：

在谱例 16 中，69 小节是从女中音 II 声部开始，依次向上各声部间隔两拍进入，间隔度数为纯四度；72~74 小节则反之，从女高音 I 声部开始，依次向下各声部间隔两拍进入，间隔度数为纯四度。75~76

小节各声部进入的时间和度数与前面一样,以女高音 II 声部的 B 音为轴,向上向下形成纯四度的间隔。

谱例 17:

这里需要提出的是,纯四度音程来自主题一开始的纯四度下行音程,这是整首作品的核心音程。

5.2.3 《回家》

1. 歌曲创作背景

《回家》表现了在外打工的人们期盼回家的热烈心情,由著名词曲作家曹鹏举作词。该作品曾荣获文化部全国第十一届音乐作品评奖二等奖;在第十四届青歌赛上,聂耳合唱团用独特的演唱方式加上

云南烟盒伴奏,将这首作品展现给现场的所有人,征服了在场所有观众和评委。

2. 歌曲创作特征分析

(1)彝族音乐元素的运用。

《回家》是一首采用彝族海菜腔音乐创作的合唱作品。在红河北岸尼苏人的声乐套曲中,存在着海菜腔、沙悠腔(山药腔)、四腔、五山腔并称的"四大腔",以及由这几种腔调组合的"变体腔",彝族称之为"曲子"。石屏彝族海菜腔,又称"石屏腔""曲子",属海菜腔变体的民歌,主要流传于云南省红河哈尼族彝族自治州石屏县彝族尼苏人村落。海菜腔主要由拘腔、空腔、正七腔及白话腔几个部分组成,结构复杂,篇幅宏大。"拘腔"是整个套曲的核心音调。"这首合唱作品中,作曲家创造性地运用了海菜腔中拘腔最常用的音调之一 sol—mi—fa—sol,并将这个核心音调变形为 do—mi—sol—fa—mi,作为整个合唱作品的主题动机使用。"[1] 除了这个核心音调的运用外,作曲家还保留了 mi 音作为"活音"的特点,将主音上方的三度音程变化在大三度和小三度之间(do—mi、do—降 mi)。

(2)音乐结构特征。

整首作品仍然由三个部分构成,前面有一段很长的引子,1~29 小节采用 do—mi—sol—fa—mi 为动机构成的"内心呼喊"式的主题。[2]

[1] 陈劲松.刘晓耕合唱音乐作品研究[J].民族艺术研究,2010(2):45-50.
[2] 同上。

谱例 18：

第一部分 33~57 小节，音乐进入活跃的 6/8 拍节奏，继续采用 do—mi—sol—fa—mi 的核心音调构成的动机，对往事的回忆与回家的期盼交织在一起，心情不免激动起来，一段具有彝族典型特征的称词"噻啰哩噻"生动地表达了即将回家时的喜悦心情。

谱例19：

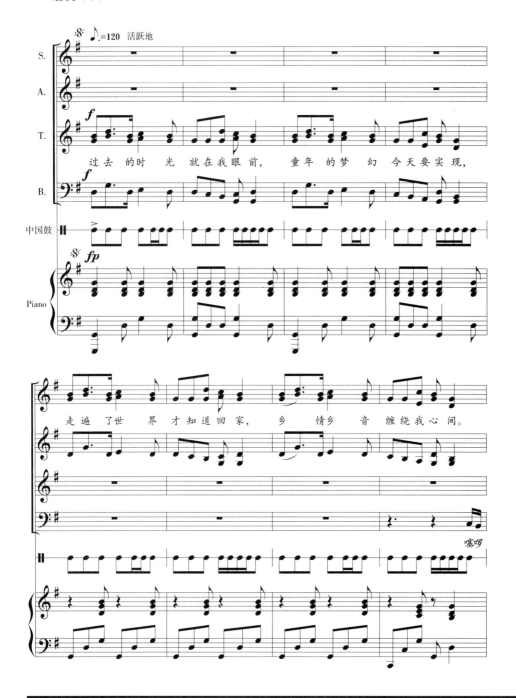

从 60 小节开始进入整个作品的中间部分，分为两段，一段是 60~93 小节，围绕"回家，今天要回家，我的妈妈在等待"展开，犹如打工者内心急切的期盼，相对于引子部分"内心呼喊"式的主题，这几句表现得更为急切，情绪也更加集中在"回家"上。

谱例 20：

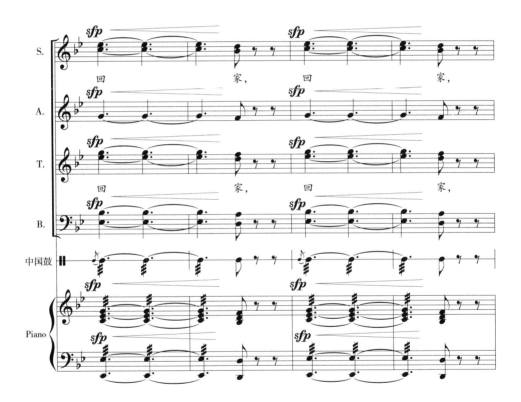

第二段是音乐的特色段落，作曲家采用了"偶然音乐"[①]的创作方式，表演时则是合唱团的成员采用各种不同的方言念出与"回家"相关的各种话语，生动有趣，各具特色的方言交织在一起，如同回家者内心听到的来自家乡真实的呼唤。

谱例 21：

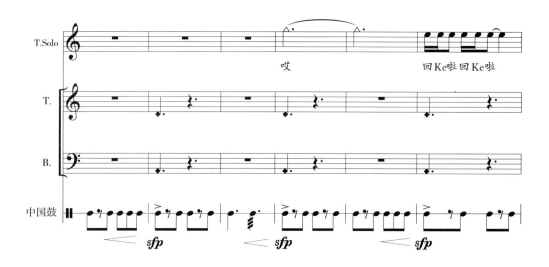

[①] "偶然音乐"有多种样式，如"偶然音乐"的创始人凯奇，他最早的"偶然音乐"作品是钢琴曲《变化的音乐》，其乐谱上的音高、时值等是按中国的《易经》及由3个金钱占卜来决定的。凯奇自称要在音乐中排除个人的喜好、记忆及艺术传统，他也在音乐中引进了大量噪声，如1951创作的《想象的风景第四号》，他安排24人操纵12架收音机，分别按乐谱上的规定不断改变电台并变化音量，得出一段事先无从得知的音效。

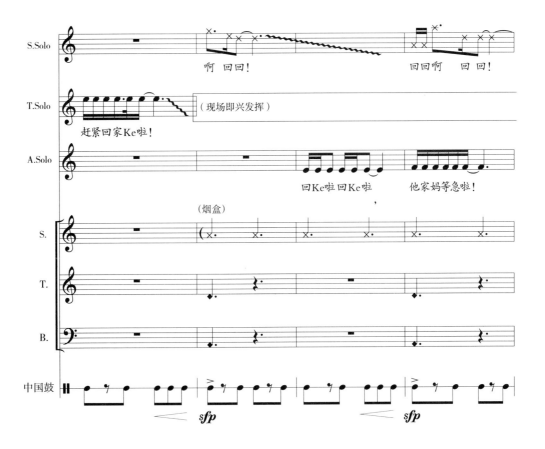

最后进入作品的再现部分，第一部分原样再现，全曲在强力度的声音中结束。

（3）偶然音乐的创作特征。

在谱例21中，合唱团成员的各种不同方言叠加在一起，具有现场即兴创作的特点，非常具有地方特色，同时也让整首歌曲显现出现代音乐的风貌。

（4）调性布局思维。

作品仍然体现了作曲家器乐化的创作特点，调性转换频繁，同时还渗透了复合调性、交叉调性的思维特点。

① 横向调性布局。作品的调性发展一共经历了"降 D 宫—F 宫—G 宫—降 B 宫—C 宫—G 宫—降 B 宫"几个主要的阶段。这个调性布局是按照大三度—大二度—小三度—大二度—纯五度—小三度的音程关系来安排的，这个度数恰恰是"do—mi—sol—fa—mi"核心音调中所包含的音程关系，正是作曲家在调性布局上的巧妙之处。

② 复合调性的渗透。在作品的引子段中，作曲家采用了复合调性的手法进行降 D 宫和降 G 宫的复合，15 小节开始，女高音和男高音声部在 F 宫，女中音声部则在降 B 宫围绕"mi—fa—sol"的典型彝族音调进行展开，有趣的是男低音声部，自始至终一直在空五度音程上平行进行，这个奇特的音响在复合调性的思维中具有"中立"的作用，很难看出它属于哪个调的领域，无形中也让复合调性显得更为神秘。

谱例 22：

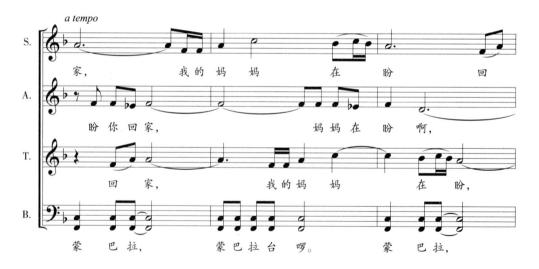

总之，这首作品是作曲家"偶然音乐"作曲技法的深入发展，也是扩展合唱作品中人声表现力的进一步探索，调性布局具有器乐化的特

征,"写实"与"写意"的美学观念相互交汇,某种程度上体现了"元绘画"[①]的美术创作思维。[②]

5.2.4 《醉在云故乡》

1. 歌曲创作背景

《醉在云故乡》这首女声合唱作品于2012年由杨晓萍作词,刘晓耕、刘晔作曲,采用云南白族音调和题材创作而成,歌曲表达了云南大理美不胜收的人文风情和风景名胜。

2. 歌词内容解析

(1)十九峰十八溪。

苍山共有十九峰,这十九峰从北至南的顺序是云弄峰、沧浪峰、五台峰、莲花峰、白云峰、鹤云峰、三阳峰、兰峰峰、雪人峰、应乐峰、小岑峰、中和峰、龙泉峰、玉局峰、马龙峰、圣应峰、佛顶峰、马耳峰、斜阳峰。十九峰中,马龙峰最高,海拔4122米。苍山十九峰,两峰夹一溪,一共十八溪;溪水东流、注入洱海,十八溪由北向南依次为霞移溪、万花溪、阳溪、芒涌溪、锦溪、灵泉溪、白石溪、双鸳溪、隐仙溪、梅溪、桃溪、中溪、绿玉溪、龙溪、清碧溪、莫残溪、葶莫(míng)溪、阳南溪。

(2)风花雪月。

风花雪月指代了大理的四个地方不同的自然景色,依次指下关风、上关花、苍山雪、洱海月,其中下关、上关、苍山、洱海分别是大理的四个风景名胜。

[①] 元绘画是云南艺术学院美术学院区欣文老师的一种绘画风格。这种具有部分拼贴效果的绘画方式,让这首作品的创作视角变得格外开放,将多元音乐要素融入音乐创作中。
[②] 陈劲松.刘晓耕合唱音乐作品研究[J].民族艺术研究,2010(2):45-50.

（3）望夫云。

望夫云是大理地区流传最广的著名神话。大理府志、县志记载的有若干种，民间口头流传的有十余种。在大理，几乎人人都知道望夫云那曲折动人的传说。据说有一年冬天，正是万里无云的大好晴天，忽然在苍山的玉局峰上，在深邃的蓝天中出现了一朵亮如银、白似雪的云彩。它那柔美而轻盈的形状，如同一个身材窈窕的女人，披头散发，罩着一件黑色丧衣，十分醒目。突然间，这朵形似女人的云彩由白逐渐变黑，越升越高，身影也愈拉愈长，这就是传说中的望夫云。当望夫云出现时，即使是晴好的天气，顷刻间也会狂风大作，海浪滔天，大有不吹干海水不止之势，好像女人在俯视着茫茫洱海大哭大喊。

传说很久以前，南诏的阿凤公主与苍山上的一个年轻猎人相爱，但公主的父王竭力反对，于是他请来罗荃法师将猎人害死，打入海底变为石螺，公主因此而愤郁死于苍山玉局峰上。公主死后，化身为一朵白云，怒而生风，要把海水吹开和情人相见。于是，后人便把这朵云彩称为望夫云。望夫云消散后，洱海又风平浪静。据说，这时阿凤公主已见到海底石螺——苍山猎人。另一种情况则是狂风大作之时，苍山顶上乱云飞渡，涌出了更多乌云与望夫云融为一体。于是，风雨交加，电闪雷鸣，这种现象要延续很长时间才会停止。有人说，这是因为阿凤公主一直未见到海底石螺而愤怒不止。当然，现代科学证明望夫云的出现，完全是因为空气高速流动而造成的，它与苍山洱海特殊的地理位置有关。但因人们赋予它如此动人的传说，便使它显得更有趣、更神奇了。

（4）大理石。

大理石原指产于云南省大理的白色带有黑色花纹的石灰岩，剖面可以形成一幅天然的水墨山水画，古代常选取具有成型花纹的大理石用来制作画屏或镶嵌画，后来大理石这个名称逐渐发展成称呼一切有各种颜色花纹的、用来做建筑装饰材料的石灰岩。白色大理石一般称为汉白玉，但对西方制作雕像的白色大理石也称大理石。

(5)扎染。

扎染,古称扎缬、绞缬、夹缬和染缬,起源于一千多年前的黄河流域。大理扎染是大理白族和彝族民间传统的手工艺品,主产地在大理市和巍山彝族自治县。如今在大理古城内还可看到这样的工艺制作技术,用扎染制作的服装、桌布、床单等,都是中外游客喜爱的工艺品和礼品。

(6)崇圣寺三塔。

崇圣寺三塔位于大理古城西北部1.5公里处,是全国重点文物保护单位,是南诏国和大理国时期建造的一组颇具规模的佛教寺庙,三塔位于原著名的崇圣寺正前方,呈三足鼎立之势。崇圣寺初建于南诏丰佑年间(824—859年),大塔先建,南北小塔后建。现在的崇圣寺是在原有的遗址上重新修建的。

(7)蝴蝶泉。

蝴蝶泉,因泉水附近蝴蝶成群而闻名。蝴蝶泉水清澈如镜,每年到蝴蝶会时,成千上万的蝴蝶从四面八方飞来,在泉边漫天飞舞。蝴蝶有的大如巴掌,有的小如铜钱。无数蝴蝶还连须勾足,首尾相衔,一串串地从大合欢树上垂挂至水面。五彩斑斓,蔚为奇观。

(8)三月街。

大理三月街,是白族的风俗节日之一,也叫大理三月会,今天又叫三月街民族节。会期是每年农历三月十五日至二十日。在政府的支持下,三月街期间,全州放假五天,此时来自全国各地的游客纷纷而至参加三月街盛会,各国、各地的民族特色商品也在此进行交易,人山人海,热闹非凡。

(9)三道茶。

"三道茶"是大理白族几千年来积淀的一种茶文化,历史悠久。早在南昭时期(649—902年),三道茶即作为宫廷款待各国使臣的一种礼遇,明代崇祯十年(1637年),我国著名的旅行家徐霞客游大理后,曾这样记载三道茶:"注水为玩,初清茶、中盐茶、次蜜茶。"三道茶共需品尝三种不同口味的茶,即"一苦、二甜、三回味",这三种茶分别代表了人生的青年、中年和老年,含有深刻的人生哲理和深厚的文化内涵,一千多年以来,广泛流传于大理白族

民众之中。每当逢年过节、生辰寿诞、男婚女嫁、宾客临门，白族同胞都要以原汁原味的传统饮茶方式款待宾朋，让客人在茶事活动中，品饮茶点、享受茶礼、观赏茶艺、感悟人生。

（10）八角鼓。

白族八角鼓又称金钱鼓，有八角形和六角形两种，是富有地方特色的一种膜鸣乐器，演奏时，左手举鼓，右手掌击，常作为当地民歌演唱或舞蹈时的一种伴奏乐器，流行于云南省大理、剑川等白族人民聚居地区。

（11）龙头三弦。

龙头三弦，是白族弹拨弦鸣乐器，因琴首饰以龙头而得名，白语称匈子加，流行于云南省大理白族自治州剑川、鹤庆、洱源、大理、云龙和怒江傈僳族自治州兰坪等地。

3. 歌曲结构特点

这首合唱作品是由并列的 A、B 两个部分发展而成的，分为 A、B、A1、B1 四个主要部分。引子部分为 1~8 小节，A 部分 9~55 小节，采用 A 羽调式，其中 re—do—la 的下行音调是 A 段的特性材料；B 部分为 56~80 小节，采用 E 宫调式，sol—la—sol—sol—do 是 B 段的特性材料。

A、B 两个部分之后，81~104 小节是一个连接展开的段落，这个段落非常精彩。从功能上看，它主要起着推动情绪发展的作用，让音乐逐渐走向激动、欢快的情绪；从调性发展上看，这个段落分别在女低音声部与女高音声部之间形成纯四度差距的调性复合，女低音声部为 F 宫、女高 I 声部为降 B 宫、女高 II 声部为降 E 宫，对 mi—sol—la—re—do—la（首调）的音乐材料进行模仿，各声部形成复合调性的关系，各声部进入的时值不同，形成你追我赶的有趣现象，形象地模仿了三月街人潮涌动的景象。

谱例 23：

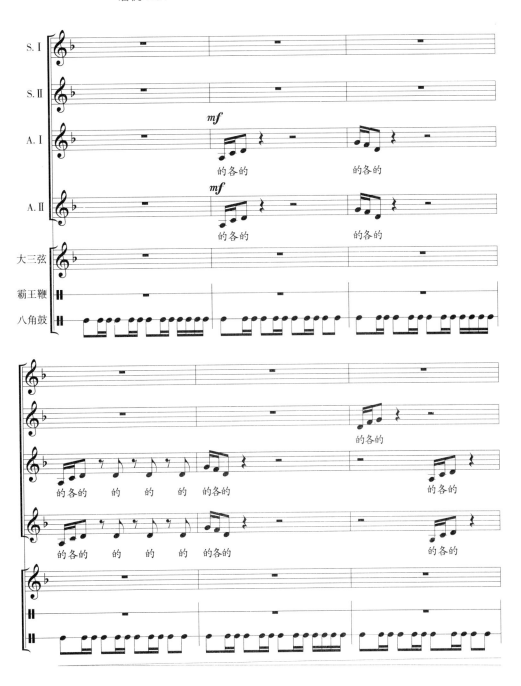

第二篇　云南民族合唱音乐的解读

从 105 小节开始，是 A 段材料的再现，115~120 小节是一个连接段，女低音声部与大三弦演唱相同的旋律，类似于器乐伴奏的"过门儿"。

谱例 24：

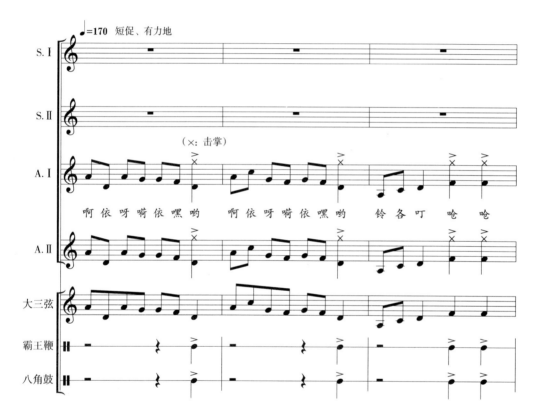

121 小节是 B 段材料的变化再现，女高音声部在下方女低音声部与伴奏乐器的衬托下，造成了紧拉慢唱的效果，最后音乐在 B 段的特性材料"sol—la—sol—sol—do"中结束。

这里还需要说明的是 B 部分的歌词采用了白族民歌的歌词结构，习称"山花体"，即每首歌的歌词都为 8 句（其中第 1 句为衬词）或 7 句为一段。8 句歌词的字数是 7775、7775；7 句的字数是 775、

7775。有时句中字数有所增减，但都属于"山花体"的变体。

B 部分歌词如下：

　　苍山雪润百花艳

　　洱海水碧挂月亮

　　风伴彩霞蓝天舞

　　醉在云故乡

　　茶马古道浸斜阳

　　三塔无语说沧桑

　　蝴蝶泉水清又亮

　　啊依呀嗬嗨

另外，白族民歌中的常用衬词"啊依呀""依嘿哟""啊依呀嗬嗨""啊哝呀嗬""依嘿哟"分别被作曲家运用于乐句头、乐句尾，灵活地扩展或缩减了原歌词的结构，让音乐的细处结构既基于歌词又高于歌词。

4. 作品创作技法分析

（1）调性布局。

作品从 C 宫系统的 A 羽调式开始，56 小节将调性对置到 E 宫调，调性调式和材料的转换让 A、B 两部分形成了鲜明的对比；85 小节进入连接段，调性形成 F 宫、降 B 宫、降 E 宫的复合；105 小节转到 C 宫系统的 A 羽调式；121 小节进入 F 宫调式，音乐结束。总的调性布局如下：

　　A 段—B 段—连接段—A1—B1

　　（A 羽—E 宫—连接段—A 羽—F 宫）

A、B 两个部分的主音形成了五度（A 羽—E 宫）和三度（A 羽—F 宫）的音程关系。

（2）特性音调的组织与贯穿。

在 A 段中，re—do—la 的特性音调始终贯穿全曲，同时作曲家将这个特性音调变形为 mi—re—do—la（9~17 小节）、sol—la—re—do（22~27 小

节），从 44 小节开始，这个特性音调一直作为歌词"大理石如画、扎染乱衣裳、水穿街巷过、花影摇芬芳"的旋律骨干音程出现。在 B 段中，sol—la—sol—do 的特性音调也一直贯穿全曲，手法与 A 段相似，sol—la—sol—do 变形为 do—sol—do—la（56~58 小节），并将这个特性音调提炼出的 la—sol—do、sol—do—la 几个音符贯穿在 B 段音乐的发展中。

（3）现代合唱织体的安排。

合唱是立体声音的艺术，在这首作品中，我们可以看到作曲家对合唱声部织体的安排非常丰富。A 部分主要由女高 I 声部和女高 II 声部担任主旋律和辅旋律声部，女中音声部担任合唱节奏性声部和装饰性声部；B 部分主旋律仍然由女高 I 声部承担，女高 II 声部增加了和声手法，让 B 部分的音响相对 A 部分厚实；连接段是一段较有趣味性的乐段，声部进出错落有致，你追我赶；A1 段再现时，四个声部进出一致，织体上的"同节奏"，伴随着音调上的强力度和击掌的音效，让音乐非常有律动感，踏歌起舞之感随之而来；B1 段再现，音乐形成我简你繁、我静你动的关系，有紧拉慢唱的效果，这种手法强有力地推动了音乐情绪的发展。不同段落采用不同的合唱织体，构造了丰富多彩的合唱音响。

（4）音乐情绪的布局与转换。

一首优秀的合唱作品，总是能牵人心绪、动人心弦，而情绪的布局、发展与收束不仅表现了作曲家缜密的创作思维，还是作曲家艺术修养的体现。从歌词的布局来看，整首歌词围绕大理的景色展开，传递给人的情绪层次并不分明，这里作曲家非常巧妙地打破了原歌词的结构，在歌词"蝴蝶泉水清又亮"和"三月街人潮涌"之间，加入了大段的衬词"的格的"，作为音乐情绪转换的连接段，这样歌曲的情绪发展就经历了起承转合四个层次。起段为 A 部分，节奏舒展、音乐连贯，犹如一篇优美的抒情散文；承段为 B 部分，继续了 A 部分的情绪，但节奏稍有加快，由 A 部分的四分音符变为八分音符；转段为 A1 部分，情绪由原来的舒缓变为激动而热烈，演唱者手舞足蹈，可谓踏歌起舞；合段为 B1 部分，虽然主旋律的节奏形态更为舒展，但男声部造成的紧拉

慢唱的效果，将音乐升华到更深的层次，表达了新世纪人们建设和谐大理、盛世大理的美好愿望。

（5）现代音乐语汇的运用。

刘晓耕老师的作品体现了浓郁的现代性，在之前的作品中均有所分析，这首作品同样如此。在这首作品中，作曲家继续运用了人声音效，如刚开始15小节女高Ⅱ声部打嘴皮，108小节跺脚、击掌等，这些无音高的声音材料体现了作曲家对现代合唱音响的拓展。正如一位学者所言："晓耕老师不仅是一名作曲家，更是一名音响的艺术家，他的创作不只是旋律的创造、和声的配置、织体的编织，他的音乐创造性在于他能在自然的音响中挖掘和提炼出音乐的元素，用音乐和音响的交织造就全新的音乐作品。"[1]

5.2.5 刘晓耕合唱曲云南元素

云南这片红土地上有着富饶的"音乐物产"，傣族、彝族等25个少数民族的音乐为作曲家的创作提供了广阔的空间。刘晓耕合唱音乐中使用最多是傣族、彝族、壮族及云南西北部几个少数民族（如傈僳族、藏族）的音乐元素。用傣族音乐元素创作的合唱作品有《崴萨啰》《竹楼梦幻》《文身》《水之祭》；用彝族音乐元素创作的合唱作品有《回家》；用壮族音乐元素创作的合唱作品有《水母鸡》；利用云南西北部傈僳族、藏族等少数民族音乐元素创作的合唱作品有《啊哈嘟呀》。下面对几个具有代表性的民族音乐元素进行具体分析。

1. 傣族音乐元素

（1）《文身》与傣族历史。

交响合唱《文身》最早是1997年第十八届亚洲作曲家联盟大会的一部委约作品，首演于一场题名为《现代合唱》(Contemporary Choral)的音乐会

[1] 侯瑞云.来自人文与自然的和谐乐音：《云岭天籁》[J].民族艺术研究，2007（3）：11-14.

上。这部作品的演出轰动一时，也成为刘晓耕音乐创作观念的一个标志性的转折点。不过，从严格意义上来讲，这部作品并未简单地使用傣族音乐元素，而是作者受到傣族文化震撼之后的产物。这部作品的特征可以这样来归纳：一方面，刘晓耕不再囿于以前那种只将目光聚集在少数民族音乐之中的思维，而是将目光投向音乐背后那更为深层次的少数民族文化之中；另一方面，他开始寻求一种国际化的音乐语言，这主要体现在乐队的编制以及更多地采用在现代作曲技术之中。"我想，现代合唱并非是在书斋里拼出来的作品，而是活生生的每一个族群、每一个生灵、每一条江河、山川、大海在我心灵里的碰撞。例如，傣族音乐文化对我的影响构成了我创作的源泉。那些人们不太注意的民族文化符号中，甚至是傣族的经文中，都有我创作时最好的元素。"[①] 这部作品摆脱了以往人们对于傣族的认识，作曲家以一种宏大的气势取代了灵秀飘逸的"傣族风格"。傣族大多数是信仰南传上座部小乘佛教，小乘佛教的念诵音调及仪式音乐较之于汉传佛教和藏传佛教来说比较单一，因此利用南传佛乐的元素进行创作，并不可行。所以，在《文身》这部作品中，作曲家刘晓耕将目光投向了音乐背后更为深刻的傣族文化内涵。"文身"作为一个符号，在傣族文化中有着相当重要的意义。在傣族的文化传统中，最重要的仪式就是成人礼——男性必须在十岁左右的时候进入寺庙（即奘房）学习，少则几月、多则几年，此后要行一个成人礼，象征成年。在成人礼中，有一项重要的仪式就是文身，这也是这部作品被题名为《文身》的原因。文身一方面代表着成人，另一方面象征着神的附体，表示神开始保佑他。作曲家摆脱了以往傣族音乐的那种飘逸风格的原因，也是由于他对傣族文化的深入认识。《文身》原是舞剧《泼水节》中的一个片段，正是泼水节这一节日的传说，使得作曲家开始认识到傣族文化的厚重感。七位勇敢的女性，特别是第七位女性婻粽布杀死魔王，

① 内容来自 2008 年 8 月 23 日笔者对刘晓耕的访谈。

回到人间之后，人们用水洗净她身上的血迹，从而有了泼水节。[①]当婻粽布与其他六位女性轮流抱着魔王的头，不让他的血流到大地上变成燃烧的火的时候，这几乎具有了普罗米修斯式的含义，如凤凰涅槃。在这里，我们看到了傣族文化传统中强悍的一面。因而，作曲家将《文身》写成一部辉煌的、具有史诗般宏大气势的作品也就顺理成章了。

（2）《水之祭》与傣戏。

《水之祭》也是舞剧《泼水节》中的一段，它的主题来自傣语"喊必央朗"。这部作品中一个引人注意的现象就是在28小节出现的"叹息"音调，而这种"叹息"音调是傣族民歌中没有的。刘晓耕独出机杼，在这里采用了傣戏"ha—mu—zhan"，而且在一些傣族学者的眼中，"ha—mu—zhan"才是真正傣族文化的灵魂。在《水之祭》中，51小节是整首合唱的高潮（作品为A、B、C的三段并列结构），这里将28小节处出现的叹息音调与傣戏调"ha—mu—zhan"结合在一起，使我们感受到一个和《月光下的凤尾竹》等歌曲完全不同的意境，赋予了这首合唱作品史诗般的气魄。

[①] 泼水节的传说是这样的：很早以前，有一个凶恶的魔王，落在水里漂不走，扔在火里烧不坏，刀砍不烂，枪刺不入，弓箭射不着。他自恃法力过人，整天横行霸道，为非作歹。那时，天有十六层，他就成了其中一层的霸主。他对人民欺压掳掠，无恶不作。他已经有了六个美丽的妻子，但哪一家若有美丽的女儿，他都要霸占为妻。有一次，他看到人间的一个名叫婻粽布的公主，长得比他的六个妻子都漂亮，于是，他又把她抢来，做了他的第七个妻子。有一年六月，魔王为婻粽布贺年，招来了魔臣魔将，在宫中饮酒作乐。酒过三巡，宾主都已经醉醺醺的了。婻粽布乘机对魔王称颂道："我尊贵的大王，您法力无边，德行高尚，凭着您的威望，您完全可以征服天堂、地狱、人间，您应该做三界的主人。"魔王听了洋洋得意，沉思了一会儿，转过脸对爱妻说："我的确能征服三界，我的弱点是谁也不知道的。"婻粽布接着问道："大王有如此魔力，怎么会有弱点？"魔王小声回答："我就怕别人拔我的头发，勒我的脖子，这会使我身首分家，你可得经常看看点儿。"婻粽布假装惊讶地追问："能够征服三界的大王，怎么会怕头发丝？"魔王又小声地说："头发丝虽然小，但我的头发丝却会勒断我的脖子，我就活不成了。"婻粽布听了以后，暗暗打定主意。于是，她继续为魔王斟酒，直到酒席散尽，她又扶魔王上床睡熟。这时，她小心地拔下魔王的一根头发，未等魔王惊醒就勒到了魔王的脖子上。魔王的头立刻就掉到地上，头上滴下的血，每一滴都变成了一团火，熊熊燃烧，而且迅速往人间蔓延。这时，婻粽布赶忙把魔王的头抱起来，大地上的火焰也就熄灭了，可头一放下，火又烧起来。于是，六个王妻也都赶来了，她们轮流抱着魔王的头，这样火才不再烧起来。后来，婻粽布回到人间，但她浑身血迹，人们为了洗掉她身上的血迹，纷纷向她泼水。血迹终于洗净了，婻粽布幸福地生活在了人间。婻粽布死后，人们为了纪念她，在每年过年的时候，就相互泼水，用洁净的水洗去身上的污垢，迎来吉祥的新年。

谱例 25：《水之祭》C 段主题（开始于 48 小节后半部分）。

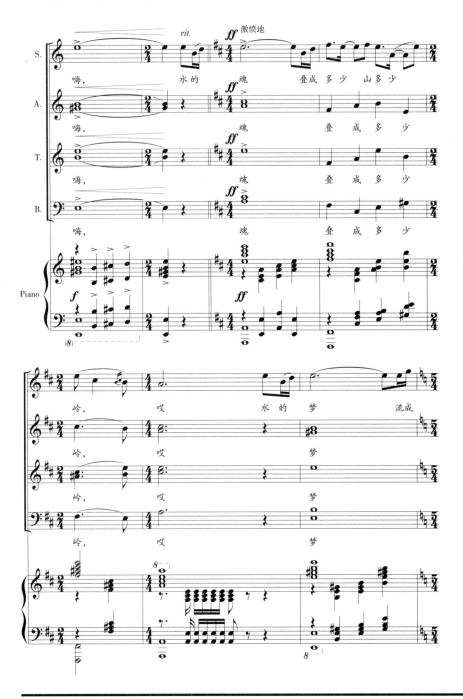

通过对傣族文化的不断深入研究，刘晓耕一直有一种在创作上挥之不去的情愫，即能够写出几部真正体现傣族人民柔中透刚的民族精神的作品。《水之祭》就是这样的一种尝试，而《文身》则是一部成功的作品。刘晓耕在接受笔者访谈的时候曾说："在云南，可能只有傣族的泼水节有这样（史诗般的）的意义，就像普罗米修斯把火种带到人间，是傣族的创世纪。我个人认为，在云南，没有哪一个民族的节日能够像泼水节那样象征着民族的再生，就像凤凰涅槃那样——女性抱着魔头，使火灭掉。有的学者认为，抱着魔头的那位公主（即婻粽布）就是傣族的普罗米修斯。"当刘晓耕开始不满足于仅仅对少数民族的音乐进行采集整理并用于创作时，他的目光必然投向这个民族的历史与文化。这或许是刘晓耕作为云南人所具有的"近水楼台"之便所致，但这却使我们有必要重新审视我们之前对于某些音乐、某种文化，甚至某个民族的认识。

2. 彝族的"海菜腔"

海菜腔是云南红河北岸彝族尼苏支系的"四大腔"之一。"'大曲子'（五部或三部）套曲结构，是红河北岸彝族尼苏支系的男女青年在'吃火草烟'的玩场上，欢乐情绪达到高潮时演唱的大型长歌。"[①] 海菜腔中"拘腔"[②]最常用的音调之一"sol—mi—fa—sol"，被众多的作曲家使用。例如，刘敦南的钢琴协奏曲《山林》的引子，以及王西麟的《云南音诗》、李忠勇的交响音画《云岭写生》等描写云南的音乐作品中都使用了这个音调。刘晓耕在其合唱作品中也创造性地使用了海菜腔这个核心音调，将其变化为"do—mi—sol—fa—mi"，运用在合唱《回家》之中。

① 张兴荣.云南原生态民族音乐[M].北京：中央音乐学院出版社，2006.
② 海菜腔主要由三部分构成，即"拘腔""正曲""白话腔"三个部分。其中，"拘腔"主要是指在开始演唱之前演唱者互相谦让、客气的腔调。"拘腔"的音乐材料是整个海菜腔的基础。

谱例26：合唱《回家》中"海菜腔"核心音调的使用。

首部（A）主题：

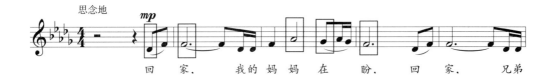

再现（A'）主题：

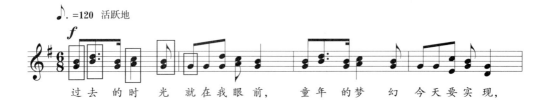

从听觉上，我们很容易将这部合唱作品与秀丽的傣族音乐联系在一起，但是这确实是由彝族海菜腔"拘腔"中的核心音调衍生而来的。这也体现在刘晓耕的合唱作品《海鸥老人》中；而他的另一首合唱作品《啊哈嘟呀》的音乐素材则是海菜腔和哈尼族音乐的融合。

3. 壮族音乐元素

在一次本科招生考试后，一个落榜的考生找到刘晓耕，并为他演唱了这首壮族民歌《水母鸡》。刘晓耕将这个曲调记录了下来，歌词大意是"水母鸡，游啊游，你莫飞上天，就在田中间"。

谱例 27：合唱《水母鸡》主题。

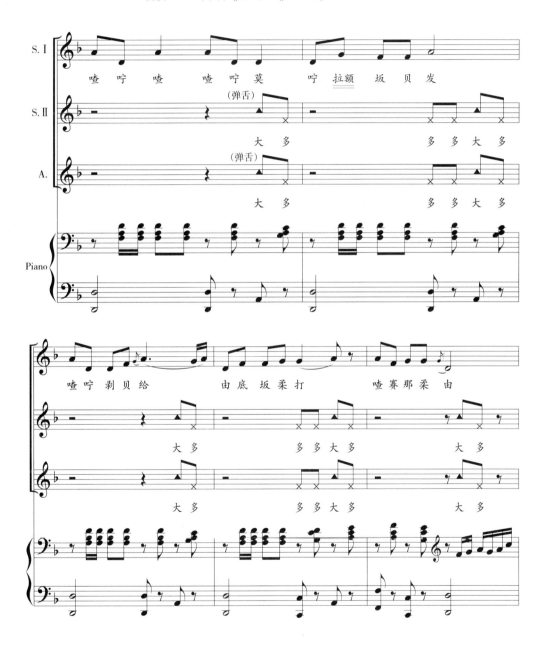

在这首合唱作品写完之后，刘晓耕去采风，有一位 80 多岁的壮族老人问他："你听听你那个《水母鸡》是不是我唱的这个《水母鸡》？"刘晓耕听完这位老人的演唱之后发现，这和自己合唱中采用的曲调就是一个啊！但是唱的歌词和表达的意思却完全不一样。这位老人唱的歌词大意是"水母鸡在我的手上，它往哪边飞，飞到东边我就要嫁到东边"。因此，刘晓耕后来听到的民歌《水母鸡》是和婚嫁有关的，但此时这首合唱已经完成。

4. 其他少数民族的音乐元素

云南西北部是白族、纳西族、普米族、藏族、傈僳族、怒族等少数民族聚居的地区。刘晓耕利用这个地区少数民族的音乐素材进行创作的作品不多，但是这些少数民族的一些音乐元素也对其合唱音乐产生了一些影响。例如合唱《啊哈嘟呀》的名字是云南西北部几个民族常用感叹词的汇集。

5.2.6　刘晓耕合唱音乐的创作特点

1. 少数民族语言声腔与音乐创作

尽管云南方言与四川、贵州方言有一定的相似之处，但是云南方言最具特点的恐怕就是其明显的音乐感了。特别是云南红河地区的方言，几乎可以直接入乐。这种带有起伏旋律感的方言，非本地人是很难理解的，但这却为地道的云南人刘晓耕提供了创作源泉。笔者认为，这是刘晓耕区别于其他非云南籍作曲家创作云南题材作品的一个显著的不同。下面用几个例子加以说明。

方言的声腔与旋律的进行相一致的例子可以参见合唱《水母鸡》。

谱例 28：《水母鸡》中旋律与壮族语言"喳咛喳"的音调关系。

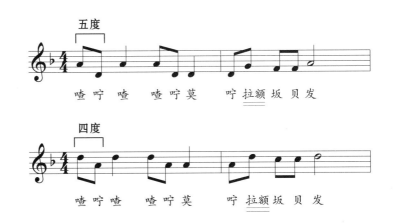

再如合唱《啊哈嘟呀》中 16~18 小节的歌词"唛唛散散"。"唛唛散散""唛唛散""唛——"是云南方言中常用的感叹词，用以表达"惊叹、感叹"之意。"唛唛散散"这个感叹词语法的重音是在第一个"散"字上；而从音调上来说，"唛唛"是向下进行的，"散散"的音调几乎是一致的。这种语言的音调被刘晓耕用到了《啊哈嘟呀》的旋律写作中。

谱例 29：《啊哈嘟呀》16~18 小节感叹词"唛唛散散"的旋律配置。

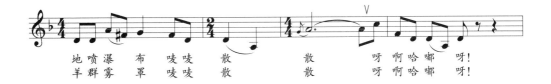

但是，刘晓耕又没有完全将自己限制在方言的音调之中。我们看到，在谱例 29 的 18 小节中，最后一个"散"字较之前一个音高了一

个八度。这种有意为之的形式,却赋予了这个感叹词更优美的韵律感。

而在其《一窝雀》的创作中,这种来自方言韵律所形成的音高感进一步体现在伴奏声部中。《一窝雀》123、124小节中出现的歌词"ke那里"是普通话"去那里"的意思,云南方言中"去"的发音为"ke"。这里124小节"上行三度 – 上行二度"及123小节的扩大形式"上行四度 – 上行三度"就类似于云南方言,特别是红河地区方言"ke那里"的音调。这个音调几乎成为整部合唱音乐的和声基础,如81~96小节(R部分)的伴奏部分。

此外,刘晓耕还将云南方言略加音乐处理之后用到合唱音乐创作之中。具有叙事歌曲体裁特征的《一窝雀》是最好的一个例子。在其对比中部(B)"躲藏"的段落中(参见图示1),出现既像演唱又像朗诵的云南方言,描绘出老雀、小雀到处躲藏却没有去向的惊慌神情。

谱例30:《一窝雀》B部中云南方言的运用。

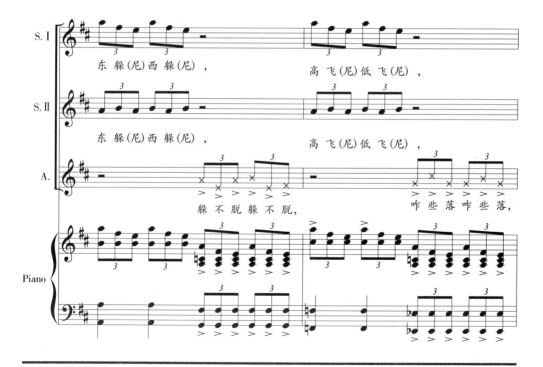

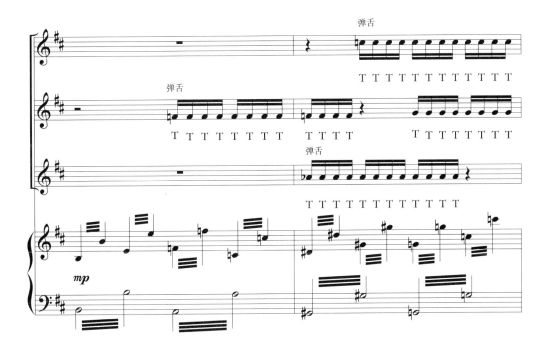

图示1：刘晓耕《一窝雀》的曲式结构。

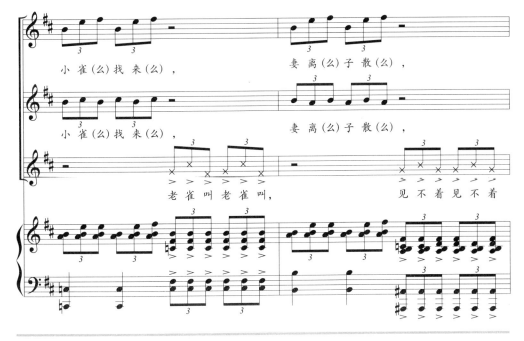

还有如《水之祭》引子中出现的傣语"喊必央朗"。"喊必央朗"按照字面意思翻译是"歌的水",傣语采用倒装的语序,"喊"(音似"罕")就是"歌"的意思。在西双版纳的傣语中,其语言音调里面最大的特色就是类似增四度的构成。因此,刘晓耕在这首合唱的开头使用了增四度的音程,而用这样的音高来念"喊必央朗"("必央"需连读,"央"到"朗"之间有滑音)几乎是与傣语的发音完全一致的。

谱例31:《水之祭》引子的增四度及其在主题中的变体。

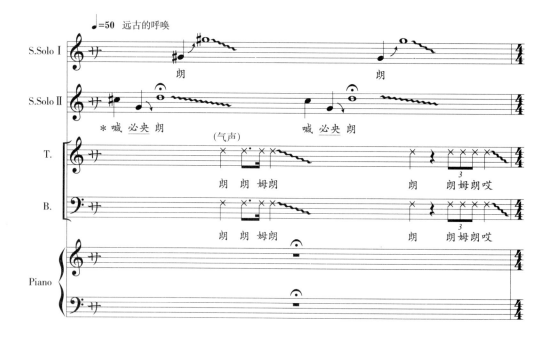

引子中"喊必央朗"增四度的变体。

在这个变体中，e^2之前的装饰音d^2非常准确地模仿出了傣语"喊"的发音，而"央"和"朗"之间的滑音则用十六分音符c^2来过渡。在从傣语的"喊必央朗"转化为汉语的"水的歌"的过程中，尽管原来傣语之中的增四度音程被纯五度所取代，但是其语言的音调和节奏的特色依然保持着。

2."核心音程"的运用

（1）《水母鸡》和《一窝雀》中"方言式"核心音程的运用。

合唱《水母鸡》的核心音程即来自壮语"喳咛喳"的语言音调，这个下行纯五度和下行纯四度的音程是整首合唱的核心音程。乐曲中部

(B）66 小节开始的下行五度的装饰音音型按照二度关系的叠加、69 小节上行二度的装饰音音型按照四度关系的叠加，以及 76 小节开始四个声部构成的四度叠置的和声，都是建立在这个核心音程之上的。这种叠加构成了类似于音块的效果。这个"三度–二度"或"二度–三度"的音程主要出现在合成型中部的展开部和 B 部中。它首先以柱式和弦的方式出现在展开部的开始（81~96 小节），之后出现在 B 部的 110 小节的两个女声部及伴奏部分中。这个核心音程还以音程扩展的方式出现在 B 部"枪声"（99~103 小节）、"呐喊"（119~122 小节）和"ke 那里"（113~126 小节）各部分之中。

（2）《回家》中对"海菜腔"核心音调的运用。

《回家》的 A 部主题完全建立在 do—mi—sol—fa—mi 这个核心音调之上，它是由"三度–三度–二度–二度–二度"的音程连续构成的。在这个主题进行了同头异尾的变化重复之后，这个核心音调在 11 小节的后半部分出现在下属调上，并与主题巧妙地结合在一起。这种主题写作的方式是刘晓耕合唱音乐创作中的惯用技巧。

谱例 32：《回家》在下属调上出现的核心音调。

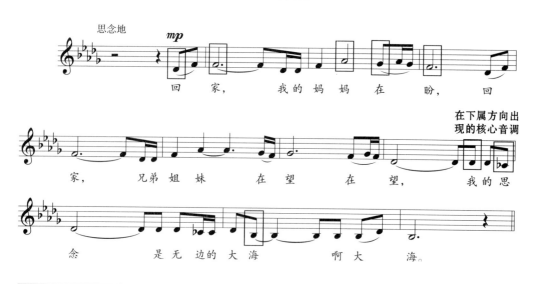

这个主题开始于 bD 宫调，结束于 bb 角调。主题在女高音声部中呈示完毕之后，在 14 小节的时候改为由女低音声部演唱，并在 24 小节的时候，转向了 c 角调。紧接着，这个主题又以换调的方式在 F 宫调（以前调的角音 c 为主音的下属调）和 d 角调（bB 宫）上完全重复了一次。如前所述，《回家》A'的主题也是由 do—mi—sol—fa—mi 这个核心音调衍生而来的，在谱例 8 的主题呈示之后，音乐仍然继续着这个核心音调中"三度"和"二度"交替的主要构成方式，并在 68 小节处，使用了赫米奥拉比例，在三拍子之中以 f 的力度出现了二连音的节奏，与此同时，音乐的核心音调依然保持着。

谱例 33：《回家》A'中核心音程的继续发展及赫米奥拉比例。

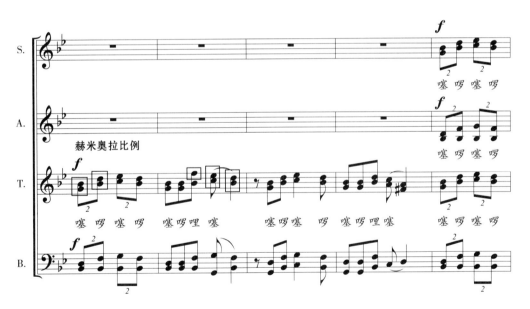

不断强调的核心音程、3∶2 的节奏及 f 的力度，为乐曲最后的高潮做好了铺垫。

3. "元绘画"思维对其合唱音乐创作的影响

"元绘画"是云南艺术学院美术学院区欣文[①]教授的一种绘画风格。这种绘画是将许多传统与现代的元素同时在一幅画中呈现出来,在这种多层次的画面中包含了多元文化、多元绘画风格、多元视角等。这种视觉上的多元效果给刘晓耕的音乐创作带来了极大的启发,并主要体现在其音乐结构及对照式的音色色块的运用之中。

(1)"元绘画"对其合唱音乐结构的影响。

刘晓耕合唱音乐作品往往是三部性结构,尽管这三个部分经常不同于传统曲式结构中的"呈示 – 展开 / 对比 – 再现",但这三个部分大致可以用"传统 – 现代 – 传统"来表示。随着音乐的不断发展,在最后的一部分中,音乐情绪逐渐高涨,并达到具有升华意义的高潮。

以《一窝雀》为例。在这个具有叙事曲体裁的合唱中,音乐的合成型中部使用了"元绘画"的思维,将一个个音乐情节以并列的方式排列起来,仿佛一幅幅连环画,在听者的耳边呈现。此外,《水母鸡》中引子部分象声词"次次七初儿""卓卓"惟妙惟肖地运用了自然界"窸窸簌簌"的音响,为后来的"元绘画"做好了铺垫。

(2)"元绘画"与对照式的音色色块的运用。

这种音色色块在交响合唱《文身》中得到大量的运用,此处仅举《水母鸡》一例。音程以二度、四度的关系以 b 为轴心逐一叠加起来,形成了色彩浓重的音块。

[①] 区欣文,1956 年 10 月生于昆明,1982 年毕业于云南艺术学院美术系中国画专业,1983 年结业于中国美术学院国画系人物画专业,现为云南艺术学院美术学院教授。中国当代抽象艺术家,云南画派重彩画创始人之一。

谱例 34：《水母鸡》B 部中的音色色块。

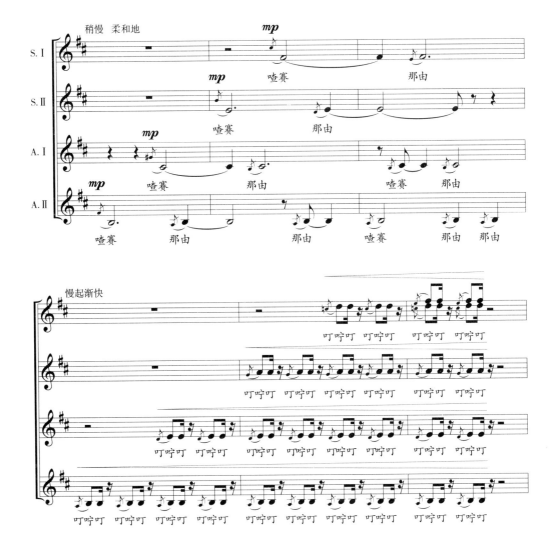

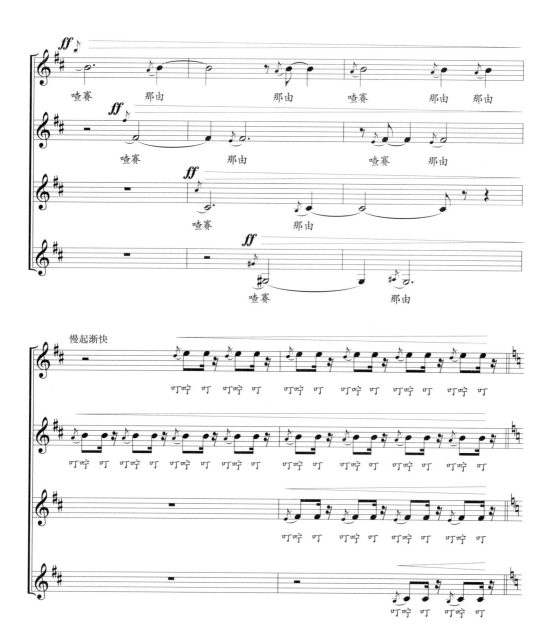

按照刘晓耕的说法，这首合唱的开始是一个朦胧的背景，像是一幅印象派的绘画作品；当主题进入的时候，呈现在人们面前的画面便具体起来，成为一幅写实的绘画作品了；而音乐中段则像是人们掀开草地，

拿着放大镜仔细观察一样，中段的音色与色块是一幅幅不同的被放大了比例的绘画作品。

（3）"元绘画"对创作中偶然因素的影响。

元绘画这种"部分具有拼贴效果的绘画方式"使刘晓耕的音乐创作视角变得格外开放，将多元因素共同纳入音乐创作中。在合唱《回家》中部的结束之前，要求演唱者用"少数民族方言对话"自由地尽情发挥。当然，对话的主题一定要围绕着"回家""家""故乡""妈妈"等，并紧接着女高音、女低音和男低音依次进入击掌，击掌的次数"根据现场需要无限反复，最大限度地发挥合唱队员的即兴演唱水平"。在随后的D.S.反复中，击掌的方式一直保持着，直到乐曲结束。

谱例35：《回家》中的偶然因素。

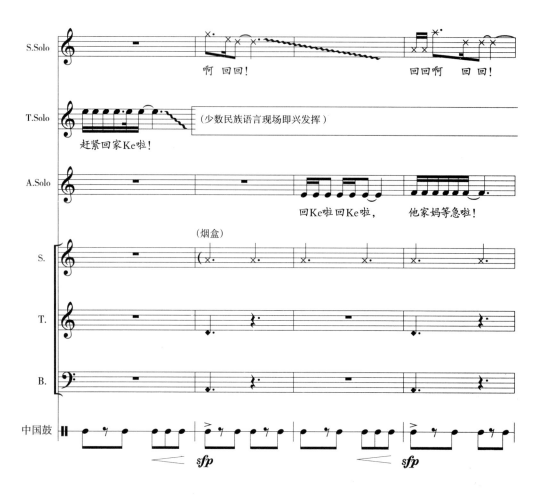

　　刘晓耕的合唱作品已经在国内引起了较为广泛的关注，但是相关的研究却比较缺乏。5.2节通过对刘晓耕具有代表性的、影响较为广泛的合唱作品进行分析，力图展现其合唱创作的一些较为突出的特征。

　　笔者以为，用较为西方、较为成熟的作曲技法和具有独创意义的创作思维（如核心音程、偶然因素、音色色块和"元绘画"思维），将云南各主要少数民族的音乐、历史文化元素（如少数民族语言、方言、"海菜腔"、傣戏）融合到合唱音乐的创作之中是刘晓耕合唱作品得以成功的主要原因。这些成功的因素，可以对立足本土的音乐创作人有一定的借鉴意义。

5.3 万里合唱作品

下面对万里老师的合唱作品《山童》进行解读。

5.3.1 歌曲创作背景

1989 年，由霍思奇、蒋明初作词，万里、刘晓耕作曲的《山童》，获得中华人民共和国成立 40 周年全国征歌大赛第一名。在多次媒体采访万里老师的节目中，他这样叙述这首歌曲的创作过程，"那时候是建国 40 周年，要组织儿歌创作大赛。我就跟词作者商量，要把少数民族小孩子在山里的生活表现出来。他们在山里很自在，比在城里好。小孩儿过得好，跟祖国好，不是一样吗？这首歌的曲有两个特点：一是儿童的欢快性；二是旋律的特点结合云南话的特型，'我从山路走来'用云南话说就和歌里的曲调差不多。我写这首歌，技法上比较复杂，因为我跟词作者商量，认为儿歌有两类：一类是让人唱，另一类是让人听，让人听的歌就不要怕难，只要能表达自己的感觉就好了。这首歌就写得比较大、比较复杂，结果录音后送到云南就被'枪毙'了。后来参赛作品不够，他们又拿出来送去，结果在北京获得了第一名。"

5.3.2 层层递进的结构布局

这首歌曲具有多段体的结构特点，大体上按照起承转合的结构特点进行布局。第一段（16~32 小节）是主题呈示的乐段。乐段由两个平行的乐句构成，一开始便用欢快的节奏和富有方言特点的音程将歌曲的风格尽显无遗。

谱例 36：第一段音乐。

第二段（33~82 小节），这一段有合唱加入，是第一段音乐情绪的进一步发展，可称为"承"的段落。衬词"蹦跶哒"结合跳动的旋律，形象生动地表达了天真儿童戏水的欢乐，极富方言特点的衬词"习梭梭"结合具有彝族声腔的旋律，让音乐的民族风味更为突出。

谱例 37：第二段音乐开始处。

谱例 38：加入了衬词"习梭梭"的音乐。

第三段音乐调式与情绪均有所转换，是"转"的段落。调式转到了 D 宫系统 B 羽调上，节奏变得舒缓，旋律相对流畅，表达了夜幕降临，欢快的儿童嬉戏后小憩时的温馨与甜蜜。

谱例 39：第三段音乐开始处。

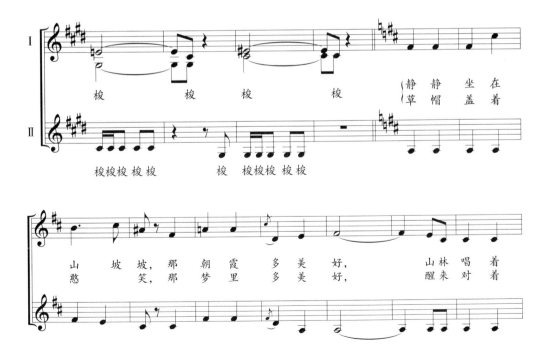

第四段是再现段，调式回到 E 宫系统 #c 小调上，音乐情绪再现，旋律稍有变化，暗示着清晨来临，欢乐的一天又来到了。

谱例 40：再现段音乐开始处。

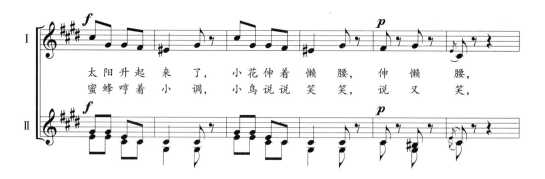

5.3.3 极富方言语调特点的旋律进行

我们仔细观察歌曲的旋律，会发现很多地方与云南方言的音调较为相似。例如，歌词"我沿山路走来"一句，在普通话中，"我"字为 214 调，"从"字为 35 调，若按这个调值写作旋律，"从"字的音高应略高于"我"字的音高，旋律走向应为上行。而在这首歌曲中，万里老师则根据这两个字在云南方言中的发音，"我"字调值为"53"调，"从"字调值为"31"调的特点进行创作，对这两个字使用了下跳的音程，云南方言顿时悄然入耳。[①]

① 王渝光．五度调值标记法的改进与昆明话四声的调值［J］．云南师范大学学报（哲学社会科学版），1988（4）：90-94．

谱例 41：17~18 小节的旋律。

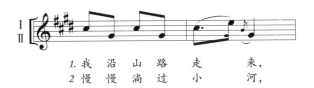

同样在 56~61 小节处，歌词"抖掉"和"红了"均采用下跳的音程进行，也非常具有云南方言的音调特点。

谱例 42：54~61 小节的旋律。

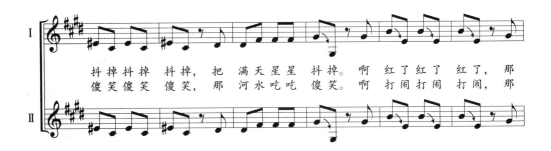

5.3.4　单纯且富于律动的节奏

歌曲的节奏非常符合小孩子的学唱特点，八分节奏为主的音型极具律动感，且演唱起来朗朗上口。

5.4　原生态音乐集《云岭天籁》

自从 2004 年开始，在青歌赛上涌现出了一大批优秀的原生态歌手和一批优秀的音乐作品，如李怀秀、李怀福演唱的《海菜腔》，香格里

拉组合演唱的《月夜》，新稻子组合演唱的《高原女人歌》，茸芭莘那演唱的《怒江大小调》等，获得了全国各界人士和广大观众的一致好评。在云南省委和省政府的支持，以及云南众多艺术家的努力下，结合云南独具的民族艺术优势的特点，云南艺术学院策划筹办了这部大型原生态音乐集《云岭天籁》（图5-1）。《云岭天籁》汇集了两届青歌赛的优秀歌手，他们都是非常具有个人声音特色与个性的优秀歌手，如果这些优秀歌手都是独唱，在形式上会略显单调，主题也并不突出。因此，我们决定加入舞蹈、合唱等艺术形式，以丰富舞台内容。合唱部分由专业院校经过传统发声方法训练的学生来完成，这些学生是从云南艺术学院的合唱团中挑出的40名学生，并组成了合唱队。这台原生态音乐集虽然以歌曲为主，但是还要适当加入伴舞，经过商议，决定歌舞三七开，歌

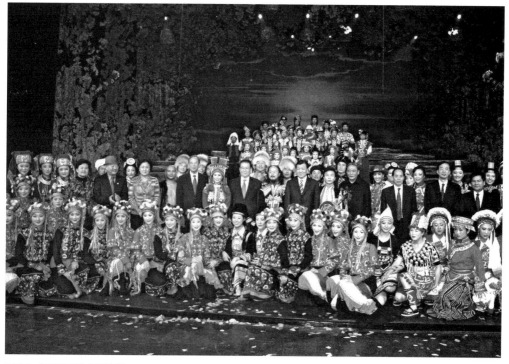

图 5-1 《云岭天籁》演出留影

七舞三，舞蹈演员则是选自红河州歌舞团的 20 位女演员。《云岭天籁》中还有一批演员来自"民间"，他们既没有读过书，也没有参加过比赛，是地地道道的民间艺人，如罗凤学等。

所以，在《云岭天籁》里融合了四种不同类型的人，一是近两届青歌赛的原生态获奖的优秀歌手，如李怀秀、李怀福姐弟、香格里拉组合、新稻子组合、茸芭莘那等；二是地地道道的民间艺人，如罗凤学等；三是红河州歌舞团的舞蹈演员；四是云南艺术学院的在校学生。

5.4.1 民间艺术的渗透

民间，从词义上讲，有两层意思：一是民众之间，如在民间流传；二是非官方的。而对于艺术，通常可以从三个层面来认识：第一，从精神层面，把艺术看作是文化的一个领域或文化价值的一种形态，把它与宗教、哲学、伦理等并列；第二，从活动过程的层面来认识艺术，认为艺术就是艺术家的自我表现、创造活动，或对现实的模仿活动；第三，从活动结果层面，认为艺术就是艺术品，强调艺术的客观存在。一般认为，艺术是人们把握现实世界的一种方式，它最终以艺术品的形式出现，这种艺术品既有艺术家对客观世界的认识和反映，也有艺术家本人的情感、理想和价值观等主体性因素，它是一种精神产品。除审美价值外，艺术还具有其他社会功能，如认识功能、教育和陶冶情操功能、娱乐功能等。其中，艺术的社会功能是指人们通过艺术活动认识自然、认识社会、认识历史、了解人生。

而渗透，则有三层意思：一是低浓度溶液中的水或其他溶液通过半透性膜进入较高浓度溶液中的现象，例如，植物细胞的原生质膜、液泡膜都是半透性膜，植物的根主要靠渗透作用从土壤中吸收水分和矿物质等；二是军队利用敌人部署的间隙或有利地形秘密渗入敌纵深或后方的作战行动，战术渗透通常由小分队实施，战役渗透通常由大部队实施；三是比喻一种势力逐渐进入其他方面。所以，民间艺术就是指精神、娱乐、教育、认知的产物在人们之间相互流

传,而民间艺术的渗透则是指在人们中间,受到真、善、美的熏陶与感染,思想感情、价值观念、人生态度在人们之间相互激发、相互影响、相互交叉。

无论是"民间"还是"艺术",都是社会的重要组成元素。社会的主体是人,所以人在其中起着最为关键的作用。有了人的交流与传播,在一定的社会背景下,艺术得到不断的发展。由于艺术来自民间,不同地区的民间生活方式创造了不同的艺术形式与艺术表达方式,所以从古至今,艺术与民间向来都有着"扯不清"的关系,随着时代的变迁,社会经济的发展及民族之间在不断融合,民间艺术也在不断发展壮大,变得更加丰富多彩、绚烂多姿。

《云岭天籁》的每个成员,在专业上各有特点,如何让他们在一个团队里互相激发,这是一个比较复杂的问题。但是,经过我们不断协调与努力,整个团队的状态就像一个大家庭一样团结而温馨。在不断地接触、学习、交流过程中互相之间都得到很大的提高,有许多收获。学生们在与原生态歌手一起交流的过程中,不但学会了多种民族语言,而且掌握了很多除传统规范的学习声乐的方法之外的其他发声方法,如纳西族的抖喉、很多民族的酒歌等。我们坐火车去参加上海国际音乐节的途中,整个火车上都是学生们唱民族歌曲的声音,这也是学生们学习民间艺术的一个很好的机会。在这期间,民间艺人与青歌赛的优秀歌手之间也是坦诚交流、互相学习,受益颇多。在《云岭天籁》演出结束后,学生们回到云南艺术学院继续学习的过程中,甚至还能听到他们在唱着学来的地道的民族歌曲,让人感叹。

5.4.2 团队合作的重要性

《云岭天籁》是一台大型的原生态音乐集,从演员到幕后工作者,已有上百人,人员的交叉与协调,同样非常重要。如何合理地协调,使这个团队发挥最大的作用,是一个值得研究的问题。因为在一个团队里面,需要的不是个人的突出贡献,而是一种既有个性的凸显又有集体的共享的过程。重点在于要通过这个团队中每一个成员的共同努力,各担其责,各尽其能,最后所呈

现的是集体的力量、集体的成果，这种集体成果要远远超过个人成果的总和（图5-2）。

团队精神的核心是共同合作。总之，团队精神对任何一个组织来讲都是不可缺少的精髓，否则就如同一盘散沙，所以说，《云岭天籁》的队伍中，团队精神是永远不可缺失的。相同的艺术追求让大家走到了一起，在这个过程中，经过艰苦的排练和不断的磨合，演职人员之间早已建立了良好的默契，有时候一个手势、一个眼神就足以表达所要传达的信息。在每次演出上场之前的紧张时刻，演员之间都互相鼓励；在无数演出排练的日子里，大家都建立了很深的感情。有一次在去广州演出的路途中，一个学生过生日，于是笔者就悄悄去给他买蛋糕，结果找了好久才找到蛋糕店，以至于差点儿没赶上火车。当晚，大家把餐车包下来为那位学生庆祝生日，非常开心，那位学生更是感动得泪流满面。所

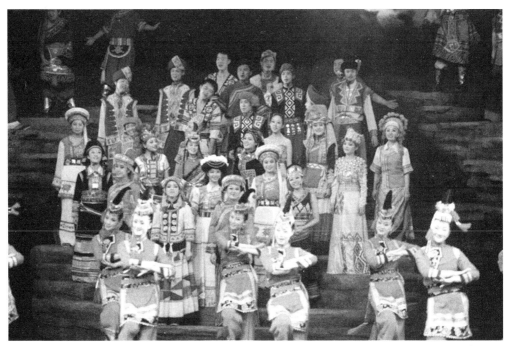

图5-2 《云岭天籁》演出现场

以，团队更像一个大家庭，在其中感受亲情氛围的同时，相互之间也学到了许多。专业学生与民间歌手在一起，学会了很多云南的民间歌曲；民间艺人与专业学生在一起，也学到了许多专业知识，并能感受到他们所带来的年轻的、朝气蓬勃的精神气质。不同类型的演员在同一环境里的交流与融合，产生了许多意想不到的效果。他们不仅互相学习，彼此之间还能激发出许多灵感，来更好地提高自身的艺术修养及艺术能力。

5.4.3 对整体与局部、共性与个性的把握

《云岭天籁》是一个整体，是一个团队，我们去参加各种比赛和展演，就如同战场上的战士。在战场上，军队的指挥员如果没有把握好全局的战略，往往会打败仗。也就是说，越能够从全局的角度来看待事物，就越容易迈出正确的步伐。当然，局部与整体之间的关系是辩证的。如果对于局部情况掌握得不够清楚，就无法判断全局形势的轻重缓急。相反，如果能够对局部情况了如指掌，就能够根据实际情况调整全局战略，就有可能抓住良机，出奇制胜。在《云岭天籁》中，笔者既是导演组成员，又是大家的后勤总管，全权负责所有演职人员的衣、食、住、行，所以必须紧紧围绕并努力把握整体与局部之间的关系，做好协调工作，使演员们能够在一个轻松愉快的氛围中为了大家共同的目标去努力。

这其中，如何协调好、把握好共性与个性的关系也是非常重要的。《云岭天籁》是不同类型的演员组成的集合体，节目主要以演唱为主，而且每位演唱者都具有独特的个性。比如那些全国知名的民族歌手，也正是因为个性与实力的凸显，才会取得这样好的成绩。除了独唱，还有合唱、伴唱、舞蹈等形式，不同的艺术形式都有着鲜明的个性。并且，他们之间也存在明显的共性，他们同在一台大型音乐集中，有共同的目标，有相同的感情抒发与艺术表现。并且，也正是因为他们之间的不同经历、不同感悟，经过互相学习与交流，在统一目标的引导下，彼此之间不仅建立了深厚的感情，还都在自己的专业领域中

得到了更深层次的激发与收获。《云岭天籁》表现的是云南各民族歌曲的风情，无论在演出中还是在演出的路途中，大家谈的、说的、唱的大多是云南各个民族的歌曲，民间歌曲与艺术在其间得到了充分的传播与发挥。

5.4.4 "人"在民族艺术中的重要作用

《云岭天籁》展现了云南原生态音乐的魅力，来自不同地域的不同歌手、舞蹈演员、合唱成员与民间艺人之间的差异与互补，使云南民间艺术的魅力在舞台上得到了最大限度的发挥。在北京首演时，主创人员一致认为只有在最具人才资源、人文气息的北京大学演出并得到肯定，才会更有信心走向更多的地方。结果演出获得了巨大成功，演员多次谢幕，观众长时间热情的掌声，使演员们激动不已。相关领导和国内外专家都对《云岭天籁》做出了高度评价。而这一切，都要归功于团队中的每一位演员及幕后工作者的辛勤劳动。

作为社会主体的人，在代与代之间、人与人之间、人与艺术之间，就会不自觉地让那些相对反映客观历史的民间艺术成为一种流体物质，就像水一般，穿梭于社会中的各个角落。艺术的传承与发展，需要人在其中做出不断的努力，特别是艺术领域，只有通过人在艺术中产生灵感，迸发创作激情，与现代理念结合，产生艺术作品，再对其进行加工公诸于世，才有可能使之传承发扬。因此，这在根本上决定了人在这期间的主导作用。在《云岭天籁》中，正是因为一大批云南籍歌手在全国比赛中脱颖而出，才使得像"海菜腔"等一系列宝贵的民间艺术文化遗产逐渐展现在全国人民的面前。同时，在云南省委、省政府的支持下进行资源整合，加上云南众多文化艺术工作者的不懈努力，才有了今天的《云岭天籁》。

在当今社会，一切关于艺术文化思想的有效传播和文化产业的实现，都只有通过和借助文化创意产业的手段才能达成，文化实力竞争的背后实际上是一种综合实力的竞争。综合实力不仅包含文化，还包含政治、经济等元素。当然，《云岭天籁》的成功离不开自身的魅力与地域性艺术特色的凸显，它能够

取得成功，其中一个不容忽视的原因就是中国的综合实力已经有了质的飞跃，正在以一个让世界上任何一个国家都不敢小觑的姿态向前发展，而这一巨大变化也不断影响着中国的点点滴滴、方方面面。

关于这次《云岭天籁》的演出，又引发了一次关于原生态该如何发展与传承的讨论。对于原生态的概念，刘晓耕解释说，就是"生命的原生状态和生活的原生状态"。而对于眼下原生态大有泛滥之势，《云南映象》在全国甚至国际上都取得成功了以后，就有一系列打着原生态旗号的演出，在全国呈现蓬勃发展之势，但是却未引起太大的反响。像《印象·丽江》《香巴拉印象》等大型演出，都难以突破《云南映象》的成就。甚至还有一些假冒的原生态演出，严重扰乱着演出市场，也使原生态在诸多观众心中成为一场哗众取宠的骗局。云南省政府这次推出《云岭天籁》的时候，质疑之声仍然不绝于耳。《云岭天籁》成功演出后，产生了两方面不同的意见：一方面认为这种形式很好，打破了既有的传统，使原生态艺术得到了更充分的发展；而另一方面专家学者认为，原生态艺术的根在其存活的土壤中，如果失去了根，道路肯定不会长远，并且就不叫真正的原生态了。

而笔者认为，原生态之所以能够被现代人所认识，就是通过了一次又一次的艺术家们的再加工和再整合，并呈现在现代舞台上，才让大众感受到这股自然的"清风"。如果艺术家们不去打扰这些人，那这种艺术就会永远生长在无人知晓的深山老林里，以一种自生自灭的状态存活于世，在这些经济不发达的地区，李怀福、李怀秀等青年就要扮演一种"活化石"。时代在发展，我们身边的生活方式也发生着不可思议的变化，在这样一个发展如此迅速、信息如此发达、电子技术占据全球的时代，已经没有这种所谓理想中的原生态存在了。就像李怀秀、李怀福说的，在他们还没有出来之前，村里的年轻人就已经不再唱民歌了，都是穿牛仔裤、唱流行歌的。相反，当他们把自己民族的歌曲成功演绎之后，村里的很多年轻人又唱起了本民族的经典歌曲。在云南，这种现象比比皆是。在杨丽萍创作《云南映象》走访当地居民寻找本地歌手舞者的时候就已经发现，当地的年轻人已经不会再穿着手工制作的民族服装，而是穿着

大工业流水线上的量产牛仔裤；他们不会再通宵达旦地围着篝火"打歌"，而是围着电视、电脑过"文明人"的生活；他们不会再有古老的祭祀祈祷风调雨顺，而是收听天气预报安排农业生产。没有任何一个群落会甘于落后，只要封闭的眼界被打开，他们必然会向往更加便利和富足的生活，古老的民族文化会最先被他们的传承者所抛弃。

无论是《云南映象》还是《云岭天籁》，自从他们把这种原生态形式搬到舞台上后，便使更多的人开始关注这种文化现象，这也使云南本地的原生态文化的传承有了非常实质性的进展，并且也引发了很多人关于这种原生态的艺术形式该如何保护、发展、继承的想法与做法。这是一个很好的开端，如果让这种原生态艺术回到山林中，那这种文化遗产的命运，就只能像腐朽的木头一样，消失在人们的视野中。

任何一种艺术形式，在成功运作之后必然会有许多"拙劣"的模仿者，使之影响到原有的纯净性。《云南映象》的姊妹篇《云岭天籁》，通过现代传媒，走进人们的视野，引起更多的人关注，这本身就是一件好的事情。下面是李怀秀在《云岭天籁》中接受记者采访时的对话。

记者："为什么会加入《云岭天籁》的演出呢？听说你为了这个演出拒绝了很多商业性的演出，觉得可惜吗？"

李怀秀："《云岭天籁》是省里非常重视的一个艺术项目，选拔了很多非常优秀的云南歌手，能够推动云南文化的发展，让更多的人了解云南的少数民族文化，因此我觉得这个演出很有意义，也很荣幸能够参加，作为云南人当然要参加了。我的确拒绝了一些商业性演出，对此我不觉得可惜，钱毕竟是身外之物，如果我很看重钱，当初也不会从事民族文化，也不会有今天了。如果为了个人利益而抛弃了民族文化，我觉得是得不偿失的。但是，由于和《云岭天籁》的排练时间冲突，我拒绝了一些电视台（比如中央电视台）的演出，我觉得这个是很可惜的。因为在央视这样的舞台，会有更多人看到我们民族的艺术，能够加深对我们民族艺术的了解，对宣传云南少数民族文化是很有帮助的。"

正是因为有了无数热爱民间艺术并愿意为此付出艰辛努力的人，才有了原

生态走出家门的希望,才使这一民间艺术得到不断发展,才有了让这种艺术继续传承与发扬的可能。

5.4.5 合唱队员的参与——对原生态音乐的阐释

近年来,原生态音乐已经成为一个文化热点,云南少数民族原生态音乐精品也不断涌现。随着近年来云南省提出"建设民族文化大省"的方针后,在几代云南音乐、舞蹈人的努力下,一大批优秀的本土创作、演唱人才崭露头角,成为令人瞩目的一批生力军。云南省正以一个良好的姿态在艺术文化领域稳步地向前发展着。

目前,对于原生态音乐的实质、发展和通过舞台表现对其内容及形式会产生什么样变化,改编过的原生态音乐是否能冠以原生态之名,学界均有不同的

图5-3 云南艺术学院的学生在为原生态歌手伴唱

认识和争议。《云岭天籁》的创作完全依托于云南这片美丽富饶的多民族的红土地，用原汁原味的原生态民族音乐来讲述各个民族在红土高原上的生活状态。在《云岭天籁》的所有剧目当中，除了尾声的谢幕曲以外，其他歌曲采用的全部是云南省各少数民族的民歌。云南各个民族的原生态民歌在其中起到了关键的作用，成为贯穿所有剧目的主线。在《云岭天籁》这部原生态音乐集里面，有很多不同的角色参与其中，如云南艺术学院音乐学院的在校学生组成的合唱团来为部分原生态歌手进行伴唱（图5-3）。他们是学习传统的、科学的发声技巧的专业唱法的学生，他们的歌唱方法具有学院派的典型特征，他们的加入，使这场大型原生态音乐集的演出形式与内容更加丰富多彩，为这台演出注入了许多新鲜的活力。但是，与此同时，也引发了一些争议，许多人认为，既然是原生态，就应该全部是民族民间歌手用他们自己的演唱方式来演绎原汁原味的民间歌曲，怎么会有学院派的加入呢？其实，这就涉及如何去定位及如何看待原生态音乐的问题了。

对原生态的几种理解，对于到底什么样的艺术形式才能真正被称为原生态，依然有多种说法，其中，最具有代表性的有以下几种。

（1）原生态民歌其实就是指民歌，之所以冠以原生态，原因有二：一是为了突出其主要的艺术特征，即源于民间，非专业人员创作、具有鲜明的民族性和地域性；二是在民间音乐受到多方面冲击的背景下，强调原生态所具有的独特审美价值和文化价值，以引起人们对它的尊重与保护。

（2）原生态音乐就是没有受过专业音乐训练的、业余的少数民族音乐，是初始的、口传的、未经加工的、未经演变的民俗音乐，是具有一定自娱性、自发（随意）性的民俗音乐活动。

（3）桑德诺瓦认为，原生态音乐的基本内涵是一种开放与共融的综合，应当允许它适应工业化和都市化，允许转型，这样传统音乐才可能获得广阔的生存空间。桑德诺瓦在《质疑原生态音乐》中指出，对音乐实施完整、原始或博物馆式的"实用化"保存，均与艺术发展的客观规律相悖。奢盼原生态音乐实现所谓"原汁原味""未经污染""净化心灵"等附加值，只会加速其失去原

有的再生功能与存在价值。在社会飞速发展的今天，原生态音乐的存活概率几乎为零。

（4）启楠在《你说我说原生态》中认为，只要离开了歌手、舞者生活的乡土和村寨，就是离开了原生态。呈现在各种舞台、民族园、大会堂的歌舞，终究掩盖不了"表演""展示"的本质。

（5）原生态音乐是对少数民族生产、生活活动的记录，听其音，便能对一个民族的生活环境、民俗民风等有所感知，这是其真；原生态音乐实际上是用音乐的方式诠释生活，是与非、爱与恨、美与丑，尽在旋律中，这是其善；不加修饰，追求人与自然的融合，这是其美。

（6）在谈到《云南映象》时，民俗学家邓启耀认为，要看从什么角度去理解。如果从学术角度，《云南映象》不完全是原生态。因为原生态是本土的，是那个环境的产物，这是基本原则。《云南映象》70%的演员是当地的，70%的服装是绝对地道的，还有音乐、舞蹈动作等，都是原样的，不可能让大家到当地去看，而是集中在舞台上，经过艺术的整合后，再呈现给观众。因此，作为一个商品打原生态的旗号，是可以理解的。

原生态既然已经完全从所谓民族唱法中脱离出来，并且它作为一种既古老又新生的艺术形式，势必有其自身的独特性及其发展的理由。其实，我们要做的并不是简单地从某个方面给它下定义，并想以此来判定原生态与其他艺术形式的区别，而是必须从艺术的门类、形式及艺术发展等多个方面加以分析和考量，从而对它做出一个科学的、客观的判断与评价。

原生态这个词主要是从自然科学上借鉴而来的。生态是生物和环境之间相互影响的一种生存发展状态，原生态即是指一切在自然状况下生存下来的东西。之所以冠以原生态，主要有以下两个原因：一是为了突出其主要的艺术特征，即源于民间，是非专业人员创作的，具有鲜明的民族性和地域性；二是在民间音乐受到多方面冲击的背景下，强调原生态所具有的独特审美价值和文化价值，以引起人们对它的尊重与保护。

原生态音乐产生于人民群众的生活、劳动、娱乐之中，真实地反映了人民

群众的思想感情,所以历来受到人民群众的喜爱,是他们不可缺少的精神食粮之一。"情"是原生态音乐表达的本质,通过这种表达方式来反映人们对生活的认识、理解及热爱之情。因此,在一个特定的社会结构中,人们在生产生活中的所感、所思、所悟,通过这种民间的音乐方式表现出来,并在其中再现了人们与自然和谐共存的关系,这也正是原生态音乐的本质与内涵。

5.4.6 面对原生态所应具有的角度和思路

目前,什么样的艺术形式可以被称作原生态,到底该如何去定义,仍然还处在众说纷纭的阶段。这是非常正常的现象。其中,呼声最多的就是反对原生态音乐加入现代的元素和日趋走向舞台化。他们认为,原生态音乐的传承与发展离不开它生活的土壤,一旦离开了它赖以生存的环境,并且再加入现代的音乐元素,就脱离了原汁原味的原生态的艺术形式及它淳朴的本质,也就无法称其为原生态了。确实,原生态音乐的根是与每个民族自己的日常生活息息相关的。但是,随着中国的经济以一种让世界惊叹的速度不断向前发展,原生态赖以生存的土壤和空间也正在不断地受到挤压,不断地在缩小。其实,仔细想想,对传统艺术真正最大的冲击,是老百姓对自己身边古老的艺术形式不再倾注那么多的热情了,他们的审美观念和娱乐方式都在不断随着主流文化的改变而不断被改变。试想一下,当人们不再用古老的祭祀活动来祈求风调雨顺而改听天气预报;当放牧人不再骑马去放牧而改骑摩托车;当村子里的年轻人们不再穿民族服饰而改穿牛仔裤……我们所期待的原生态民族艺术的发展又该从何谈起?并且,随着人们生活方式的不断改变,随着汉语普通话的不断推行,随着越来越多流行文化的不断冲击,随着国际化的步伐日益加大,我们的原生态所根植的带着乡土气息的土壤,已经逐渐被水泥所掩盖,我们又该如何去要求原生态依然扎根在它所生存和生长的土壤里?

况且,在这个日趋多元化的快节奏生活的社会里,人们已经很难再静下心来去静静地聆听一首纯净的民族歌谣,也无法去细细地品尝它其中所蕴含的丰

富韵味，更不要说去用心体会它其中所饱含的中国传统民族音乐的文化精髓了，而这种现象必然造成了整个社会艺术价值取向出现偏差的结果。

但是，这种偏差并不代表人们的心底失去了对最原始、最纯净透明的音乐的渴望。相反，这是因为生活在纷繁复杂的现代社会里，人们更需要有这样既透明又质朴的艺术形式，来勾起人们早已被掩盖的纯净的心，来使人们的心灵变得沉静。只有在静静地欣赏这样纯正的没有任何杂质的音乐舞蹈艺术的时候，心底最柔软的那根心弦才会被触碰到，而这，也正是原生态艺术的魅力，是艺术带给人们的共鸣。

所以，如何定义原生态已经变得不重要，真正从它的根源上去探寻，找到能使其传承与发展的途径就成了当务之急。

云南是全国少数民族最多的省份，一直被誉为"歌舞的海洋"，民族风俗各异，有着极其丰富的文化资源，但是，他们又都有着相同的爱好，爱唱歌、爱跳舞。少数民族的精神就是真诚的，很灿烂、很透明、很干净。它本身就是很有人性的。所以，他们的精神都是纯粹透明的，他们不会隐藏什么，也不会太做作。

他们栽秧有《栽秧鼓》，放羊有放羊调《赤罗嘎》（傈僳语放羊调的意思），高兴了就唱《崴萨罗》（傣族小姑娘高兴、惊喜时发出的惊叹之声），唱歌跳舞一直伴随着他们，是他们生活中不可缺少的重要的组成部分。因此，原生态的音乐在云南有着其他省份不可比拟的得天独厚的先天自然条件。云南少数民族原生态的音乐唱法大致可以分为戏曲唱法、曲艺唱法、老的少数民族歌调、新的少数民族歌调等。目前，在少数民族唱法中，占据主要影响地位的恰恰就是在民族歌调上延伸出的新包装形式的原生态歌舞。

在《云岭天籁》中，把歌曲和舞蹈巧妙地融在一起，并且部分歌曲的演绎加入了合唱，为歌曲的演绎注入了新鲜的活力。

现阶段，不可否认的是传统的原生态音乐已经走上了逐渐消亡的道路。而我们争议的焦点也指向如何才能把它从消失的边缘拉回来，使之得到传承与发扬。我们姑且不管什么形式能叫作原生态，什么形式不能叫作原生态，而是站

在保护、发扬和传承民族民间艺术的角度来讲，把田间地头的原生态的音乐搬上舞台，加入现代人容易接受的现代音乐元素，用舞台艺术形式将其整合，并将其推广出去，让更多的人知道、了解、欣赏、喜欢，与单纯为了保护原生态三个字的纯正性，宁肯只让它停留在自己的村寨里，不离开它赖以生存的土壤，只由其本民族的极少数人自娱自乐，任由其自生自灭相比，传承与发展的作用也就显而易见了。

所以，我们没有必要非此即彼。我们的矛头不应该只是单纯地指向什么是原生态，什么不是原生态。把原始的民族艺术形式加工整理搬上舞台后，有那么多人喜欢，觉得在这种流行文化当家的当代社会里它好似一股清风，吹进了人们的心，甚至让人们觉得这是久违了的，就说明这种传统与现代的结合是一种成功的尝试。并且，它也确实在一定程度上起到了推广与发扬民族艺术的作用。而真正没有经过任何加工的原生态音乐，如果只能生活在自己的土壤里，唱着山歌自娱自乐，而不能起到传承与发扬的作用，即便它就叫作原生态，恐怕也没有什么意义了。

5.4.7 商业化的传播趋势

一种艺术形式想要生存下去，首先是要让更多的人了解和认识，在这个基础上，才会有人不断地欣赏这门艺术并且不断学习这门艺术。传播就成为保护艺术形式的基础。如果不能传播，而只是限制在一小部分地区或人群中，这门艺术的发展就会面临很大的危机。原生态是在民间土生土长的一种民间艺术形式，而这也是它现在濒临传承危机的主要原因。由于从生产之初就局限于村落之间，所以，传播只是在极少数的一小群人中进行，甚至只是采用口口相传的方式，使传统原生态音乐的广泛流传受到了极大的限制，加之现代生活方式逐渐取代传统的生活方式，年轻人越来越多地接受现代的艺术形式而拒绝学习传统艺术的时候，原生态艺术的境地就会越来越尴尬。

在现代市场经济的大环境下，除了依靠市场和商业的力量，很难想象还有

什么力量能够更有效地传播原生态艺术。如果说原生态是一种与现代音乐结合、商业化极浓的、被商家进行包装的新鲜事物，那么原生态就要回到原来的地方，那就真的是在原始的地方自生自灭的状态了。原生态之所以能够走出来，正是因为本身所具备的独特的价值及商业的运作才让大家认识到它们，也正是因为这样，这些原生态艺术才有可能得到不断的传承和发展。

其实，将原生态艺术商业化并不等于庸俗化，因为商业本身并没有庸俗和高雅之分，只有有商业价值和无商业价值之分。从人们对《云南映象》的热情到青歌赛加入原生态组，再到今天的《云岭天籁》，至少说明一点，人们还是喜欢这门艺术的喜欢就意味着巨大的商机。商业的法则是优胜劣汰，艺术被商业化之后亦是如此。不能排除一部分打着原生态旗号的演出，但是，这绝非原生态商业化之后的主流。缺乏艺术价值的演出在经过观众和市场的检验之后最终会狠狠地退出市场。也只有艺术价值与审美价值共存的精品，才会经得起观众、市场及时间的考验，最终在艺术市场上争得自己的一席之地。

美国是世界上艺术商业化程度最高的国家之一，但是，商业化的艺术道路并没有摧毁美国的艺术，反而很好地起到了保护和传承的作用。在百老汇，一部部经典的剧目，几十年来常演不衰。这对于我们也是一个很好的提示。

如今，现代科技的发展对文化艺术的发展正在产生着巨大的影响。文化生产方式的改变、传媒形式的革新，引起了对传统的文化艺术形式的全面冲击。所以，封闭、落后、缺乏竞争力的文化艺术形态，在逐渐被人们遗忘，从而导致一些曾经居于主导地位的文化艺术形式逐步被边缘化。在这种现象及原因的背后，隐藏着一个不容忽视的根本原因，那就是，在当今社会，一切关乎艺术文化思想的有效传播和文化产业的实现，都只有通过和借助文化创意产业的手段才能达成。所以，找到一个契合点，才能使我们的民族艺术不断向前发展。而这个契合点，不是简单意义上的模仿，也并非要求它完全摒弃自身的特点及优势，全盘学习地域性文化中的优势和特点，而是要在需要的前提下、遵循自身一般规律的基础下，有保留、有选择、有删减地进行特殊规律的重组。

一位先哲曾说："任何领域的发展不可能不否定自己从前存在的形式。"艺

术作为文化中非常重要的组成部分，它的发展应该是多姿多彩并充满否定与变数的。原生态也是一样，如果让它在如今多元化的艺术市场、现代的传媒形式中依然延续在自己单纯的、单一的艺术传承，有时候恰恰是一种相对落后的表现。

所以，艺术探索应该是没有禁区的，无论是用宏观还是微观的眼光来审视，我们都会发现，交叉、融汇、变革、否定、更新正是艺术与文化不断进化的常态。

第三篇

云南少数民族原生态音乐的哲学思考

第6章 云南少数民族原生态艺术中的文化创意产业

贯彻近年来云南省提出的"建设民族文化大省"方针,云南的民族文化艺术显示出了惊人的力量。在省政府的支持下,在几代云南艺术工作者的不懈努力下,一大批优秀的本土创作的音乐作品争相出炉,无数优秀的演唱人才崭露头角,成为一批令人瞩目的生力军。一部部原创大型舞台作品在全国脱颖而出(如《云南映象》《云岭天籁》《云南表情》《让历史告诉未来》等),一次又一次地吸引着人们的眼球。云南省正以一个良好的姿态向前发展着。

在文化创意产业中,"文化是源泉,创意是关键,产业是保障,这三者缺

一不可。最为重要的在于创意"①，但是"最具决定性的却是产业"。②

　　正是有了李怀秀和李怀福，被列为非物质文化遗产的彝族"海菜腔"从众多的民族艺术中脱颖而出，博得了人们的关注和喜爱。而在其被广大观众所接受并喜爱之后，它又该如何继续发展，这是"海菜腔"所面临的一个值得思考的问题。在《云南映象》中，杨丽萍融入了云南省内许多民族的舞蹈元素。与"海菜腔"一起被列为非物质文化保护之列的彝族"烟盒舞"，也被融入《云南映象》作品中，成为其中的舞蹈元素之一。当《云南映象》获得成功以后，云南省大力发展《云南映象》的产业价值，形成了与其相关的一系列产业链，并获得了巨大成功。而彝族"烟盒舞"也在这个过程中逐渐被更多的观众所熟知、所喜爱。在云南文化产业的发展中，《云南映象》的成功为云南省建设民族文化大省的目标做出了一个良好的开端，是一个成功的典范。

　　目前，国内对于"原生态"的定义争议仍然很大。很多人认为它是一种与现代音乐结合、商业化极浓的、被商家刻意标榜的新鲜玩意儿，原生态就要回到原来的地方。如果真是这样，那就真的是在原始的地方自生自灭了。原生态之所以能够在今天多元的环境中脱颖而出，正是因为它本身所具备的独特的价值和商业的运作模式，也正是因为这样，这些民间艺术才有可能不断得到传承和发展。李怀秀和李怀福在接受记者陈明辉的采访时就说："自从在青歌赛上获得佳绩后，家乡石屏不仅在生活上得到了改善，让他们最欣慰的就是曾经'过时'的自己民族的甚至云南的传统民族音乐受到了重视，最显著的改变就是年轻人也喜欢上了传统的民族音乐。在家乡经济条件变好的同时，卡拉OK、流行歌曲等也'入侵'了农村，所以很多年轻人都不爱唱民歌，认为这些东西很老土，都改唱流行歌曲了。可是现在媒体越来越关注原生态，青歌赛还特设了原生态组别，我们当地的政府也十分重视，所以年轻人又爱唱民歌

① 金光.艺术与社会：艺术文化研究的探讨与思索[M].北京：中国戏剧出版社，2008.
② 同上。

了，有的学校里连课间操时间也在放'海菜腔'。"[1] 这种现象在云南比比皆是，从政府到教育部门，已经有越来越多的人都在关注这片土地上的民族艺术了。也正是因为这些，才会有这一次的《云岭天籁》，而回想云南的很多民族艺术的创新之路，非常关键的一点就是把云南各民族的风土人情与现代元素做了很好的融合。茸芭莘那在《星光大道》节目中演唱的《天路》；香格里拉组合在2007年岁末演唱的《香格里拉》，歌曲的名字虽然具有典型的藏域文化特征，但其实它并不是一首藏歌，而是一首创作于20世纪40年代并具有较高知名度的流行歌曲。而且，香格里拉组合为了配合歌曲的旋律还临时加入了流行舞步等。杨丽萍的《云南映象》《藏密》《云南的响声》等作品，也都是运用了现代科技与云南本土独特的民族艺术风格相结合的手法。

 所以，民族艺术，无论是歌、舞、乐，都是具有时代性的。在当代，一种民族艺术形式要形成产业，并不是一件轻松的事情。它的成功离不开其自身的艺术魅力与地域特色的影响，但最重要的还是它背后将民族、民间文化资源进行产业化运作的模式及地方政府着力发展地方文化产业的政策支持。它们的成功不是某一方面的胜出，而是从艺术性到商业运作模式上一次全方位的制胜。资本运营的重要性，是经济操作该艺术形态的手段。这里，需要通过资金管理模式的资本实体，完成把艺术变为艺术商品，并投放市场，再返回艺术不断改进的过程。杨丽萍深深了解云南民族舞蹈艺术这块宝藏的价值，通过加工、创意、整理，形成《云南映象》，再由《云南映象》所带出的一系列大型原生态歌舞的延续及相关产品的销售，形成了产业链，完成了文化创意产业所需的整体过渡，证明了这一过程的重要性，这亦是对"文化是源泉、创意是关键、产业是保障"的强有力的例证。

 如今，通过云南省政府及无数活跃在云南这片土地上的艺术工作者的不懈努力，通过一首首经典原创民族歌曲的推出和一部部经典民族歌舞作品的不断上演，如《丽水金沙》《蝴蝶之梦》《云岭天籁》《云南表情》《让历史告诉未

[1] 陈明辉.李怀秀、李怀福再唱"海菜腔"[EB/OL].（2006-12-03）[2018-01-15].

来》等,已经让越来越多的人注意到云南这片美丽的土地上所蕴含的丰富的艺术文化宝藏。每个时代都会有每个时代的特点与艺术发展趋向,云南地区的民族艺术要想在21世纪中找到立足点,就必须符合时代的特性,并找到与现代社会相契合的点。在当今社会,一切关乎艺术文化思想的有效传播和文化产业的实现,都只有通过和借助于文化创意产业的手段才能达成,文化实力竞争的背后实际上是一种综合实力的竞争。所以,用清醒的头脑、理性的思维,在充分认知自身规律的前提下,思索并前进就显得尤为重要。云南地区的民族艺术,正在目前的多元环境中面临着更多的机遇和挑战,而正是有了这样的机遇与挑战,才会更接近云南省建设民族文化大省的目标。

6.1 《云南映象》的舞台影像

6.1.1 《云南映象》唱响原生态

大型原生态歌舞集《云南映象》,是一台既有传统之美又有现代之力的舞台新作。它将最原生的原创乡土歌舞精髓和经典的民族舞进行全新的整合与重构,充分展现了浓郁的民族风情。《云南映象》的特点是原汁原味的民族歌舞元素,云南各民族的着装和生活原型,62面鼓的鼓风、鼓韵,120个具有云南民族特色的面具。《云南映象》中的道具、牛头、玛尼石、转经筒等全是真实的,70%的演员是云南的少数民族,亦真亦幻的舞台、灯光及立体画面效果,囊括了天地自然、人文情怀,表达了对生命起源的追溯、生命过程的礼赞和生命永恒的期盼。这是一部没有用故事作为结构却包容了所有故事内涵的大型原生态歌舞作品。

中国舞协常务副主席、秘书长史大里先生在他的《杨丽萍〈云南映象〉的美丽印象——兼及传统文化的保护》一文中谈到了关于《云南映象》对民族文化的保护及政府支持等情况。在第四届中国舞蹈"荷花奖"比赛中荣获了舞蹈

剧目金奖、最佳编导奖、最佳主演奖、最佳服装设计奖、优秀演员五项大奖的殊荣后，杨丽萍和她的《云南映象》顿时成为中外各大媒体当月最大的新闻热点和焦点。但在一般性的新闻炒作中，未能透视她成功背后的蹉跎，也没有预测中外市场的前景与辉煌。作为一种文化现象、文化成果与文化精神，我们更为珍重的是《云南映象》提出的继承优秀民族文化传统的当代科学发展观念。

　　熟悉该剧创作的业内人士都知道，《云南映象》的孕育及创立，源自当年从北京来到云南的艺术家田丰先生。田丰先生是来采集民间素材的，在采风中萌生了创建一座"云南民族文化传习馆"的梦想，想把云南在现代社会中逐渐消失的少数民族丰富的原生态歌舞表演，尽最大努力集中到一个地方，让这些民间艺人在没有负担的艺术环境里，完好地保存和传承这些艺术。为了保持民歌、民舞的原汁原味，他千方百计地聚集了一批能歌善舞的青年男女，营造了一个理想中保护民族文化遗产与无形文化财产的封闭小区。让这批优秀的年轻人身着地道的民族服饰、口食粗茶淡饭，不准接触当地的电视传媒，平淡地过着族群先人那种"日出而作，日落而息"的民族村寨生活。田丰出于一个作曲家的真情，以保护民族生态区、建造民族文化传习馆的思路，坚守民族文化应该是"求真禁变""活化石"的理念。他的精神感动、感召过许多人，传习馆从最初的30人发展到鼎盛时期的86人，而后则由于人为与刻意造就的长期封闭与禁锢，合作者之间发生了"梦寐"还是"蒙昧"的理念分歧，供养的资金日益匮乏，供求关系无法实现健康的良性循环，导致朋友反目、经济拮据，传习馆终于陷入内外交困之中。在心力交瘁中，田丰先生也英年早逝，留下来的只是短暂而美好的回忆与遗憾……优秀民族文化遗存与遗产到底应该作为"活化石"封闭在当今人造的原生态区域内，仅仅供给考古学者去研究，还是应当再现于当代舞台，建造一座活动的民族艺术博物馆，让当今的人去体味历史积淀中的人文韵味，在倾听祖先的脚步声中面对世界与未来？

　　史大里先生认为，虽然这次对少数民族原生态音乐艺术的保护探究方式没有得到预期原汁原味并能鲜活传承的效果，但田丰先生全身心的投入尝试，启

发了许多热爱并保护、发扬云南少数民族原生态艺术的艺术家。杨丽萍在《云南映象》纪念册的序言中所述:"当那些民族'秘境'中非物质化的动态文化遗产渐渐面临被都市文化吞噬的危险……出于对这份遗产真心的热爱和热忱的保护,不是把这种文化封存起来,而是以独创性、经典性、实验性的原则,在舞台上建造一座活动的民间艺术博物馆,这便是《云南映象》的创作宗旨所在。"这就是杨丽萍朴素的哲学悟性,她贴近生活、贴近群众、贴近实际,走村串寨,是对民族文化遗产进行认真解读、解构后,又重构、重组的艺术实践,启示我们在继承优秀民族文化传统时,应当确立当代科学的发展观,不断建造"活动的民族艺术博物馆"。从这个意义上说,杨丽萍的所作所为值得称颂,她走了一条人民艺术家的成长道路,无愧为当代民族舞蹈发展的带头人。

6.1.2 政府的支持

从《云南映象》的创立开始一直是走民间艺术家带头倡导、政府大力支持的发展路径。从本质上说,《云南映象》的成功,应该源自云南多民族、会说话就会唱歌、会走路就会跳舞的悠久历史积淀;源自田丰先生那样的艺术家的不朽精神;源自杨丽萍的才智、奋斗与贡献;源自立志创建民族文化大省的云南省各级党政领导在创作过程中承受种种舆论压力,慧眼识珠坚决进行扶持。

《云南映象》在创作之初曾饱受争议:有人嘲讽用农民演员不专业,演出服装多为黑灰色,演员举着牛头太原始、太粗俗,鼓舞和打击乐时间太长、没有旋律,藏舞朝圣上雪山冲撞了神灵……面对种种非议,省委领导和省委宣传部在接到杨丽萍关于《云南映象》遭遇困难来信的三天内做出处理意见,当时主管文教的省委副书记王学仁、宣传部部长晏友琼就批示并责成文艺处处长蒋高锦去约见杨丽萍,并雪中送炭地向剧组提供了110万元的现代特效灯具,于该剧首演前兑现到位,大大丰富了该剧的表现手法。在此之前,文化厅还为杨丽萍拍摄了专题片,拨付了30万元人民币专款。2003年8月3日,省委副书记丹增同志率领全省各大传媒报刊的记者,亲临昆明会堂观看合成联排,

组织讨论到子夜，丹增副书记语重心长又斩钉截铁地表示："这才是真正的舞蹈，真正的民族文化，对这样深入生活为云南民族舞蹈的繁荣全身心投入创作，用什么语言鼓励都不为过，大家可以提意见，但只能是建议和参考，绝对不可过分地干预杨丽萍的创作。政府要给予扶植，帮助他们立足云南，走向中国，打入世界……"

《云南映象》的成败使云南省委、省政府、文化主管机构主要领导人对创建民族文化大省的眼光与前瞻性经受了一次考验。《云南映象》荣获了剧目金奖后，省委、省政府的主要领导亲自到车站迎候剧组的凯旋，组织了对剧组的亲切慰问。3月23日，在北京钓鱼台国宾馆特邀了150余位国内外记者，由省委常委宣传部部长、省对外交流协会常务副会长晏友琼亲自担任新闻发布人，中国舞协的发言代表就杨丽萍遵循人民艺术家的成长道路，围绕原生态歌舞集的创作宗旨、价值、意义，发表了"向社会隆重推出"的重要讲话。在2004年4月10—16日，该剧由中国舞蹈家协会和云南省委宣传部共同向社会隆重推出，为北京保利剧院举办的七场公演提前保驾护航。4月10日，省委宣传部购买两场门票招待中央各有关部委、舞蹈界的领导与专家。4月11日，主办单位招待163个国家大使、文化参赞并于当晚演出结束后在剧场二楼举行以征求意见为主题的小型招待酒会。4月12日，中国舞蹈家协会再度出面组织北京的舞评家就《云南映象》的艺术成就与创作经验进行研讨座谈，云南省委副书记丹增和宣传部的领导出席座谈会，处处显示了为打造民族文化大省和民族文化品牌的魄力和气概。

史大里先生从民族文化融入市场的角度分析，杨丽萍的云南情结与"合作集体"精心设计的文化产业链《云南映象》的成功，张扬了杨丽萍全身心投入民族土风舞蹈的真挚情结，感动和带动了许多人坚定地走发展民族传统的道路。他们遵循市场的原则，不断思索着如何处理好文化产品、样品的关系，决心立足于发展中国民族文化的优秀传统，将自己创建的艺术团、生产的艺术品，打造成一张云南省的名片、中国的名片，走向世界……

该团的北京之行，使他们从政治文化中心通过中外传媒，直接面向全国乃

至全球的观众进行展示。同时,北京之行也开始实现了剧组在经济收益上的转折与积累。作为民营企业的山林公司调动了十几个方面的资源,创造了地道的民族土风艺术。事实证明:再好的"作品",只有转化为"产品",以商品的形式进入流通领域,在市场上接受观众的检验,兑现自身的价值,才能以顽强的生命力逐步构成"文化产业",为自己赢得可持续发展的机遇。从这个意义上说,《云南映象》的成功,也只是万里长征迈出的第一步。

为了从文化产业的角度开拓新的潜在市场,杨丽萍和她的伙伴们围绕《云南映象》为自己设计了不同介质的文化产品与一整条文化产业链。以《云南映象》为品牌的烟、酒、茶、各类服饰、旅游工艺品,以及相关的文化产品陆续问世。杨丽萍以独创性、经典性、实验性的原则,在舞台上建造着活动民间艺术博物馆的实践,无论是从文化产品、文化产业的角度,还是从文化市场的角度预测,其前景是无限美好的。透视大型原生态歌舞集《云南映象》经历过的蹉跎与辉煌,给予我们最大的启示就是要充分发挥艺术的功能性,不懈地弘扬民族精神、培育民族品格、坚定民族志向,确立当代民族文化的科学发展观,坚信越有民族性就越有国际性的理念,是唯一能引导我们为丰富世界当代文明宝库做出贡献,并通向中华民族伟大复兴的光明之路。

6.2 《云南表情》的创新、创意

近几年,云南元素、云南音乐风靡全国,从《云南映象》开始,到《丽水金沙》,到青歌赛中的原生态唱法的加入,再到《云岭天籁》,在全国刮起了"云南风"。但是,就云南省的民歌而言,观众和听众耳熟能详并竞相传唱的仍然是20世纪五六十年代推出的一些电影歌曲。怎样用现代的元素,用声光电、现代的乐器、现代的作曲手法,把最原始、最本土的文化符号、音乐符号、音乐元素结合起来;如何让云南的音乐符号和音乐元素流行化、时尚化、现代化是我们追寻的目标。云南艺术学院为了找到这样一个云南新民歌的突破

口,与云南省音乐协会共同主办了《云南表情——云南原创歌曲林琳演唱会》(后文简称《云南表情》),这是一台以云南各民族的原创歌曲为基础,用现代的舞台运作模式来操作的云南原创曲演唱会。它吸收了众多现代的、时尚的流行音乐元素,是一台极具创新意义的民歌音乐会,为云南民族音乐的发展,做出了一次全新的尝试。

云南省是一个多民族的省份,相应地,云南的民族艺术也丰富多彩、灿烂多姿。云南的民歌是地道的、传统的云南民族民间歌曲,已经有几千年的历史。在《云南表情》中,大部分曲目是由云南民歌改编而来的民族音乐作品。而流行音乐是时代发展的产物,与现代的电子技术和声像技术融为一体,具有强烈的时代感。在这次演唱会中,创作者把云南传统民歌加入流行音乐的元素重新编配,用现代的、时尚的元素打造出了一台能给人全新感官享受的现代民歌,献给观众一次与以往不同的云南民歌新体验。

《云南表情》的最初创意来自云南艺术学院的院长吴卫民。因为近几年的云南音乐、云南元素风靡全国,并且云南省也创作并推出了一大批新的优秀的民族音乐作品,如《舍不得》《火把节》《我的依恋,我的爱》等。吴院长充分结合了云南省民族音乐发展的现实状况,把云南最新推出的优秀作品,以及运用现代音乐创作手法和制作技巧对现有的云南经典民歌予以改编创作的经典作品(如《小河淌水》《山花》等),利用现代音乐创作手法及舞台表现形式,充分融合在一台演唱会中,把现代的元素,加声光电、现代的配器、现代的作曲手法,以及最原始、最本土的文化符号、音乐符号、音乐元素结合起来,让云南的音乐符号和音乐元素流行化、时尚化、现代化。由此,他想到了《云南表情》。有了创意,接下来最重要的就是选人。这台演唱会对于演唱者的要求非常高,既要有扎实的音乐演唱功底,还要符合现代的、年轻的社会生命力的取向,自身还要具有流行化、时尚化的元素,这些都是考量歌唱演员的重要方面。最后,经过多方悉心筛选,选中了云南艺术学院的青年声乐教师林琳。

许多人对林琳并不陌生,她是"新稻子"组合中的一员,曾经代表云南省参加了第十二届青歌赛,并取得了优异的成绩。她出身于京剧世家,父亲是一

位出色的京剧演员，林琳从小便受到京剧的熏陶，并且在中央电视台举办的全国第二届戏迷票友大赛中荣获金奖。

"新稻子"组合就是一个典型的运用现代作曲手法和配器演绎新民歌的组合，其表现形式比较时尚，在视觉和听觉上都具有很强的震撼力。该组合在第十二届青歌赛中以一曲优美动听的《高原女人歌》获得了铜奖。而林琳又是云南艺术学院的声乐教师，在这种背景下，她是最合适的。

这台音乐会准备了将近一年的时间，音乐会中所演唱的绝大部分曲目都经过了重新编配，参与歌曲创作的不仅有云南艺术学院音乐学院的刘晓耕院长，还有万里、李鹏、吴卫民院长专门为这台音乐会中的部分歌曲填了词，并且还邀请到我国新民歌的代表浮克为音乐会进行创作、编配。这些都是一种很有益的尝试。

《云南表情》音乐会在设计包装上都极力地突出云南特色，无论是音乐作品、音响效果还是舞美灯光、舞蹈服装，都做到了民族与现代的完美结合。晚会以火红的《火把节》作为开场，象征着蒸蒸日上的云南文艺事业。音乐会上的每首歌曲都进行了精心的编排，并且配以大量的舞蹈语言，意在对歌曲的表达做出更丰富的诠释。在音乐会的上半场和下半场还进行了转换不同风格的尝试，力求拉近民族音乐与现代年轻人之间的距离。最后，音乐会以一首优美感人的《我的依恋，我的爱》作为结束曲，同样也象征了云南所有艺术工作者对这片红土地的眷恋之情。

作为这样一台富有创意的演出，其立足点就在于努力探索如何将云南的民族艺术表情融合于现代、时尚的歌声里。从云南省唱响全国的青歌赛开始，我们在这方面的探索和思考就从未停止过。而《云南表情》的举办正是在云南民族音乐路途上进行的一次有益的探索。

在《云南表情》这台音乐会中，最大的亮点是云南原创民族音乐的过去和现代、民族与时尚的结合，这也正是这台音乐会最重要和最难以把控的关键点。笔者作为《云南表情》总导演，在具体的呈现过程中，怎样找到一个支点或中心，充分运用现代的创作手法这样一种织体，做到既表现云南的民族音

乐，同时又能运用流行、时尚、前卫、通俗的手段把它完整地呈现给观众，对笔者来说，这是一个挑战。

既然音乐的编配是流行的、现代的，那么相应的舞美形式就应该符合歌曲的特色。因为这台晚会不仅是要给观众听，还要让观众看。它不像古典音乐，哪怕只是闭着眼睛聆听，也可以欣赏到世界上最优美的音乐旋律，并且陶醉其中。但是，《云南表情》就是要让观众不仅要饱耳福，还要饱眼福。在舞美设计上要给人一种现代的冲击力，让观众从中得到双重的艺术享受。

事实证明，这台演唱会是非常成功的。许多人问，为什么只办两场呢？什么时候还能够看到这台演出？这里要说明，《云南表情》是云南艺术学院的一次教学实践，是一次有益的尝试，随着演唱会的结束，这次教学实践活动已经画上了一个圆满的句号。但是，作为一台有自己独特艺术视角的演唱会，它对云南省的民族音乐与流行音乐的结合起到了一定的示范效果，在如何更好地让云南的民族音乐与现代流行音乐结合方面，起了很好的引导与推动作用。

6.3 《让历史告诉未来》的艺术品位

2008年12月21日晚，昆明会堂内热闹非凡。云南省民盟为讴歌改革开放30年来我国经济发展取得的巨大成就，展示民盟30年来的发展历程和所取得的成绩，展望多党合作的美好前景，在昆明会堂举行了《让历史告诉未来》纪念改革开放30周年专题文艺晚会。云南民主党派在我国改革开放30周年之际，用自己的方式来回忆、纪念、歌颂我国所取得的伟大成就。

在一部舞台艺术作品中，首先不可缺少的就是它的主题，它一直贯穿于晚会的始终。例如，《云岭天籁》的主题是突出云南民族民间的原生态音乐；《云南表情》要表达的主题是云南民族歌曲与现代流行音乐元素相结合所带来的视听新感受；而《让历史告诉未来》是为了纪念和歌颂改革开放30周年以来所

取得的伟大成就。不同主题的表现，决定了舞台作品的内容与性质。

所以，这台晚会在性质上与《云岭天籁》和《云南表情》是不一样的。它有时政性、时事性，有它的时间范畴和特定的主题。在整台晚会中，一定要展现改革开放 30 年以来各个阶段的不同内容。所有的这些，都需要通过艺术作品的形式来表达。云南民盟见证了改革开放的伟大历程，同时也在改革开放的伟大历程中不断发展、进取，改革开放 30 周年同时也是云南省民盟改革开放 30 周年。所以，既要歌颂全国的改革开放，也要歌颂云南省民盟在改革开放 30 年中所取得的成绩。改革开放对于我国的社会经济发展来说，是一次历史性的转变。1978 年，中国共产党召开具有重大历史意义的十一届三中全会，开启了改革开放的历史新时期。从那时起，中国共产党和中国人民以一往无前的进取精神和波澜壮阔的创新实践，谱写了中华民族自强不息、顽强奋进、新的壮丽史诗，中国人民的面貌、社会主义中国的面貌、中国共产党的面貌发生了历史性的改变。它是中国在发展过程中迈出的重要的转折性的一步，它对我国的意义非同寻常。而中国民主同盟自 1979 年 10 月举行了第四次全国代表大会以来，积极参加国家的政治生活、文教建设，并参与经济建设等重大问题的协商和讨论，并通过实践走出了一条开发民盟智力资源，参与国家和区域经济、社会发展规划的制定与实施的新路子。所以，如此重要的 30 周年纪念，这样一个神圣的使命，交给了云南艺术学院，由云南艺术学院来承办这次重要的晚会。而笔者也有幸担任了这次晚会的总导演。

云南省是一个多民族的省份，其文化特色非常鲜明，是全国重要的文化大省。作为改革开放周年庆典这样重要的活动，全国各地都在用自己的方式，举办各式各样的活动来为其歌颂、为其庆祝。在这台晚会中，怎样站在云南省的省民盟这样一个高度，来突出云南本省的文化特色，如何能够突出主题，歌颂改革开放 30 周年的伟大成就，并在其中表现出艺术品位，这是一个严峻的挑战。

晚会在诗歌朗诵《春之歌》中拉开了序幕。在整台晚会中，四位云南省著名主持人以三首诗朗诵的形式出现，从而代替了节目与节目之间的串场词。整

场晚会节目精彩纷呈，包括合唱歌曲《春天的故事》、舞蹈《春的律动》、女声独唱《绿叶对根的情谊》、诗朗诵《小平，您好》等，最后在合唱歌曲《走进新时代》中落下了帷幕。其中的每一个节目都经过了精挑细选，每一个节目都蕴含着深刻的寓意，让人意犹未尽……

笔者作为这台晚会的总导演，在晚会的具体呈现中，从小处着眼，大处着手，在形式和结构等许多方面都做出了全新的尝试，目的就是使主流精神和艺术品位更好地融合在一起，在主流中凸显艺术，在艺术中呈现主流。

6.3.1 节目单的制作

节目单是一台晚会的名片。当观众还没有看到演出之前，首先拿到的是节目单，并通过节目单的艺术感及精美程度来判断对于这台晚会的第一印象，所以，节目单制作的重要性可想而知。在这次云南省民盟举办的《让历史告诉未来》专题晚会中，以回顾历史、立足现在、展望未来为主线，历史的厚重与未来的期待融为一体，贯穿始终，突显了改革开放30年以来的伟大成绩。在节目单的设计和制作上，首先要突显的就是它的历史沧桑与厚重。所以，如何用艺术的手段打造节目单的沧桑感，让观众一拿在手中就能感受到它的分量，是在设计节目单时所考虑的主要问题。最终，确定了以陈旧的暗黄色、斑驳的水渍、鲜红的旗帜来构成《让历史告诉未来》这台晚会节目单的主要呈现方式。

其实，要说真正做学问，写书、搞研究是文化上的学问，而作为艺术工作者，弹好一首曲子、唱好一首歌、写好一首诗、画好一幅画，这也都是在做学问，这些是艺术上的学问。我们要真正做一件事情时，一定要心平气和，不能心浮气躁，一定要沉下心来，研究透，才有可能把要做的事情做好。也只有在这样的状态下，人才会踏踏实实地一步一个脚印地向前迈进。在这次晚会中，由于主题的鲜明特点，很多人会提起这是"任务"，而笔者对这种说法着实不敢苟同。任务是机械的，是上级交派的工作。目标虽然是明确的，但是缺乏内

心对于做事情的基本情感的联系，难免会有生硬之感，任务是相对于"完成"来说的，所以，仅仅只是完成任务对于笔者来讲是远远不够的，因为，艺术工作者应该是天生的完美主义者，事情既然要做，就要做到精益求精，而不能机械地去完成任务。

节目单并不是晚会的主体，但它是晚会中不可缺少的一个重要组成部分，因为它直接体现着晚会的性质、内容、精神、意蕴、气质等。对节目单的认识及对其价值的开发与利用，也直接体现了晚会的主创人员对于晚会的重视程度及对这台晚会的把控能力。所以，在这次民盟云南省委举行的纪念改革开放30周年专题文艺晚会中，我们把节目单放到了一个与晚会同等重要的位置上，在观众还没有欣赏到文艺作品之前，首先在节目单中寻找到改革开放30年所经历的历史变迁。文化、艺术、社会、政治、经济，历史、未来……在这份小小的节目单中传达出太多可以解读到的内涵和寓意，而这正是我们想通过节目单所要传达的信息，在节目开演之前，首先给了观众一次主流精神与艺术品位的统一。

6.3.2 艺术作品在舞台表现中的独特寓意

这台晚会既然是由云南省民盟举办的专题节目，那么，所有的细节都要紧扣改革开放30周年的主题，并且在着力突出主题的前提下，使其集主旋律与艺术感于一身。在策划初期，我们先确定框架，并通过框架来选择所要演出的作品。例如，从邓小平同志在深圳"南方谈话"开始一直到2008年以来中国取得的伟大成就，作品一定要能表达改革开放30周年的各个不同的时间阶段。所以，晚会中的所有节目都经过了无数次的整合和挑选。

《春的律动》是云南艺术学院舞蹈学院朱虹院长的原创作品，这个以绿色为主调的舞蹈作品非常有春天的气息，加上云南艺术学院舞蹈学院学生优美的动作和丰富的肢体语言，正如春天的气息一样，扑面而来。而改革开放就像是吹起了一阵春风，吹到了祖国的每一个角落，吹进了我们每一个人的心中，这

个以"春"为主调的舞蹈,从头到尾都散发着蓬勃的生机和积极向上的朝气,充满了春天的气息,象征了我国改革开放以来欣欣向荣的美好景象,非常有意义。值得一提的是,朱虹院长的这个作品是云南少数民族傣族特色的舞蹈,在这里,又同时突显了云南的民族艺术特色,真正做到了主旋律、艺术美感与民族特色的和谐统一。

晚会中,我们专门设计了一组歌曲联唱,歌曲全部都是改革开放 30 年中大家耳熟能详的歌曲。在晚会中,用歌声把人们重新拉回到了历史的回忆中,并跟着歌曲一起,慢慢走过 30 年的路程。歌曲联唱部分都是由云南艺术学院音乐学院优秀的声乐教师来演唱的,从《在希望的田野上》到《幸福在哪里》,再到《祖国,我为你干杯》等,一首首经典歌曲接连而出。他们的演唱句句都透露着深情,饱含着对祖国、对云南的热爱。歌曲联唱掀起了当时的一个小高潮,台下的观众不禁跟着歌唱演员们一同哼起了这一首首熟悉的旋律,并陶醉在其中⋯⋯

6.3.3　无主持的链接

现在的舞台艺术表现形式,走入了一种程式化的状态,表现手法千篇一律,但是艺术的表现形式是多元的。在各种大大小小的文艺晚会中,主持人一定是必不可少,因为他们在晚会中起到承上启下的作用。在《让历史告诉未来》晚会中,请到了云南省非常著名的四位主持人,但是,我们做出了一个突破性的尝试,没有让他们在这台晚会中做自己的老本行,而是表演诗朗诵。在整台晚会中,总共有三首诗贯穿其中,《春之歌》拉开序幕,《小平,您好》在中间穿针引线,《今夜星光灿烂》接近尾声,起到了压轴的作用。这三首诗是云南艺术学院潘红副院长亲自为这台晚会量身定做的,为整台专题晚会起到画龙点睛的作用。而这三首诗全部都由四位主持人一同来朗诵。一般来讲,同样的表现形式,同样的人,重复出现在一台专题晚会里面,是很忌讳的。但是,我们还是大胆地尝试了。因为虽然他们多次出现,但朗诵的内容是不一样

的，展现的历史阶段是不一样的，情感的表达也是不一样的。并且，这几首经典的诗不仅使晚会各节目之间的衔接更紧密，而且还把整台晚会的主题点亮了。所以，我们大胆创新，做了这种无主持人的专题晚会的尝试，取得意想不到的收获。

这种舞台形式，给演职人员带来的最大的问题和困难就是换装、换灯光、换音响、布景和衔接等一系列问题，既要符合主题，又要符合灯光的切用，还要考虑到演员特别是舞蹈演员的换装，难度非常大。

这台晚会主题很鲜明，但同时也要表现出艺术品位。例如，古筝重奏这个节目，20多把古筝，在干冰的铺垫下，淡淡的绿色，好像是来自天外宫阙中的天籁之音一般。但是当时在选节目时，对这个节目有很多不同的意见，有人认为节目太庞大了，可能效果不会太好，但是笔者一直坚持选用此节目。因为在这台专题晚会中，怎样把艺术品位和主旋律更好地结合起来是一件非常重要的事情。所以，一定要读懂这台晚会所需要的背景、主题和文化。古筝这种乐器，以往的演奏形式多数是独奏，而就是在改革开放的春风下，在开放的、多元的社会大环境中，出现了重奏、齐奏等多种演奏形式。它的演奏形式不断地丰富，而这正是改革开放所带来的成果，所以，这个节目有着非常深刻的寓意，既表现了艺术审美的特性，又突出了鲜明的主题。当然，20多把古筝在没有主持人的情况下，怎样在最短的时间内与上、下两个节目衔接，就成了最大的问题。上、下场时台上的时间最多不能超过十秒钟，所以，在时间上一定要严格控制在两个八拍以内，才能够保证上、下两个节目顺利衔接。担任合唱演员的云南艺术学院音乐学院的学生，勇敢地担当起了这个"搬运工"的角色。特别是在上场时，难度最大。三个人负责一架古筝，在灯光关闭之后的舞台上，在两个八拍之内，所有人必须要一次性地把古筝支架的位置摆好，把古筝摆上，所有负责搬古筝的学生必须全部退到后台，所有演奏古筝的演员也必须已经全部就位等待灯光的打开。所有这些事情的进行最多只有十秒钟的时间，这对学生们来说也是一次非常严峻的考验。在排练演播厅的舞台上，学生们以百米冲刺的速度冲到舞台上，放好古筝之后，再冲回后台，就这样，来来

回回，不知往返了多少趟，他们早已筋疲力尽，满头大汗。仅仅排练古筝重奏节目的上场和下场——这个没有任何一个观众能够看得到的"节目"，仅十秒钟，就整整用去了一个上午的时间。但是，演出当晚，当我们看到灯光亮起，当古筝演员们在烟雾弥漫如宫阙般的舞台上坐在古筝旁边面对观众时，甚感欣慰，因为大家曾经为此付出的所有的汗水与努力，都是那么地值得……

在这台晚会中，我们打破常规，突破传统，勇于创新，目的只有一个，那就是突出主题性，体现艺术感，努力做到艺术与技术、主流精神与艺术品位在舞台作品中的高度融合，使观众在对改革开放30周年特殊的情愫中回忆、思考、留恋、企盼……产生心灵的共鸣。

按照艺术形象的审美方式来看，文艺舞台所展现的方式是集视觉艺术和听觉艺术为一体的艺术形式，即视听艺术。而艺术活动，说到底，是一种创造性的活动，艺术创新即是艺术活动的本质特征。当今的中国，正着眼于提高自主创新能力，建设创新型国家，实践科学发展观，为民族的进步和国家的兴旺而创新。正如艺术的存在不能自足于人类社会之外，艺术创新活动也不能超然于人类的社会实践。从这个意义上来说，艺术创新不仅是艺术演进的必然，而且体现了社会发展的要求。

当然，艺术创新也存在有效的、有价值的创新和无效的、无意义的创新，在创新层面，如果脱离了视听艺术的范畴，那么这种创新则背弃了其主要基础和原则，不能称其为创新，这是一个基本的界定，无论怎样开拓，都不能脱离视听艺术这个基本框架。之所以强调这一点，就是要求我们力争做到价值创新，即必须符合或具备审美的特殊性。也就是说，艺术创新既存在创新的一般概念，又有自己独特的个性特征。要做到或解决艺术创新问题，就必须在审美的特质中寻找答案。创新的创，意味着创意、独创；而新，则是求新、求变。但是，它并不是随意地、盲目地求新求变。在艺术上创新实际上是相当困难的事情，除了需要对艺术形式规律的把握以外，还要把握社会生活的规律及事物发展的规律。真正的创新应该做到由创新精神的思想意识逐渐形成独特的艺术思想，并把它付诸实践，转化为完美的艺术作品，最终受到众多艺术欣赏

者的接受和认可。只有完成了这整个艺术创造过程的过渡，才真正实现了艺术创新。例如，写毛笔字的人只是把用手写改成了用脚写，虽然这会在一定程度上给人新鲜感，但是这种改变说到底并不能让人在内容上看出其独特的审美特性，无法称其为真正的创新。因此，我们在谈论艺术创新的时候，要警惕没有生命力的花样翻新，而要追求有生命力的真正的创新。这也是艺术创作中创新的基本原则之一。《让历史告诉未来》晚会的主创人员正是努力秉承了这些规律和原则，在庆祝改革开放30周年的舞台上，以主旋律为主线，以艺术为贯穿，不过分拘泥于形式，大胆运用创新手段，为我国以及云南省民盟的改革开放30周年献出了自己的一份力量，也为观众奉献了一场精彩的专题文艺晚会。

6.3.4　诗的立柱作用

诗写无形画，画绘无形诗。诗歌是语言艺术的集中表现，丰富地展示着广阔复杂的社会生活和强烈的感情色彩。它要求高度概括、准确凝练、含蓄深沉、富于音乐性和艺术美感。诗歌语言中蕴涵着美丽的图画，给人以极大的想象空间，也给人美的陶冶。一个没有想象力、没有诗意精神的民族是一个没有前途、没有未来的民族。因为诗歌始终是我们精神中最极端的部分，诗歌的精神需求是一种极致体验，或者是一种终极的体验。

在《让历史告诉未来》晚会中，云南艺术学院的潘红副院长亲自为改革开放30周年创作了三首诗，分别是《春之歌》《小平，您好》《今夜星光灿烂》，同一主题但不同内容的艺术表达，它就像三根坚实的立柱一样，矗立在晚会之中，撑起了整台晚会，使晚会更具深度与高度。诗的意境、诗的精神、诗的意义、诗的力量，诗中所要表达的情感流露……根本无需更多的言语，就已经使听众的心得到了震颤，产生了强烈的共鸣。用这种特殊的艺术表达方式来纪念和歌颂改革开放，它具有任何艺术形式都无法比拟的力量，它在不经意间，如丝丝细雨般滋润了每一个人的心田。

诗朗诵当然离不开配乐，晚会采用的是现场钢琴配乐的方式，笔者负责钢琴伴奏部分。钢琴弹奏全部都是即兴创作，并且每次弹的都不完全一样。有人就提出，这样会不会影响到与朗诵者的配合。其实，恰恰相反，这样才是最有灵感的，如果真是固定了旋律，反倒不好表现了，即兴的创作更有说服力。所谓即兴，就是信手拈来，随手而奏，因此，不会太受程式化的影响。当然这里面首先要把握的就是一定要非常清楚诗歌的具体内容，总共分为多少段，每一段要表达的感情是什么。所以，首先一定要跟诗作者进行深入的交流，对整首诗有一个全方位的理解和把控。在这个前提下，将诗人想表达的情感，用音符表达出来。对于朗诵者而言，他们是根据诗人的脉络走的，而钢琴伴奏者又是根据诗来编配钢琴曲的，所以一旦伴奏者和朗诵者都理解了作品所要传达的情感之后，就会有一种特殊的默契，所要表达的情感也是一致的。因此，即使有即兴的成分在里面，不但不会影响作品和朗诵者的朗诵，反而因为这一点点即兴的空间会使伴奏者和朗诵者拥有更多可以发挥的余地，在舞台上碰撞出新的火花。

6.3.5 歌曲中的岁月痕迹

《华商报》上转载《武汉晨报》的一篇报道记载：贵昆铁路线沾益至昆明铁路面店三号隧道塌方，郭勇等十二名农民被困五天多了，在漆黑一片的平台上，他们竟想通过水管听听流行歌曲，还特别点名要听庞龙的《两只蝴蝶》。当"亲爱的你慢慢飞，小心前面带刺的玫瑰……"的歌声在工地上响起时，工地上悲伤压抑的气氛一下子被扫去很多。记者和被困的郭勇对话时，他费了好大的力气告诉记者："《两只蝴蝶》，好过瘾！"当人的生命遭遇意外并与死神艰难斗争时，一首歌曲竟能产生如此大的魅力，并且歌曲的魅力不仅仅是动人心弦，很多歌曲本身就刻着深深的岁月痕迹。而那些经典歌曲，如老少皆宜的《同一首歌》《外婆的澎湖湾》《故乡的云》《篱笆墙的影子》《渴望》《烛光里的妈妈》等老歌，虽然已经很有年头，但每次都会在不同的年龄层中引起共鸣。

很多歌曲会让我们想起一个年代、一些故事、一些人。

在《让历史告诉未来》晚会中,《在希望的田野上》《幸福在哪里》《我的太阳》《快给盲人让路》等经典歌曲一次次唱响舞台,李怀秀、李怀福的《海菜腔》,也给人一种清新之感。云南艺术学院教师林童演唱的《绿叶对根的情意》,声情并茂,引发了很多人的沉思与回忆。这首歌曲是词作家王健为钢琴家殷承宗写的。殷承宗出国的时候,王健去机场送行,她被朋友临走前的那份无奈及对祖国的深深依恋打动了,一口气写下了这首歌词,然后马上找老朋友、老搭档谷建芬谱了曲。后来经过毛阿敏在1987年第四届南斯拉夫国际音乐节上首唱,并获得表演三等奖,是迄今为止中国通俗歌曲获得的国际声誉最高的一次奖项。从1978年党的十一届三中全会做出了实行改革开放的重大决策到2008年,中国发生了翻天覆地的变化。这首歌曲由《一窝雀》组合的声乐指导老师林童演绎,着实有很多感慨。一首在20世纪后期在全世界广为流行的民歌《我的太阳》,由云南艺术学院王晓康教授演唱,演唱后掌声长久不息。他的演唱不仅让人感到歌声旋律的优美,还表现出很多艺术家将一生的爱献给祖国,经过一代又一代人的共同努力,才有了今天中国、云南的成绩。第十二届青歌赛原生态组金奖获得者李怀秀、李怀福倾情演唱《海菜腔》,清新、质朴,再次演绎了云南民族歌曲的魅力。欣赏之余不禁感叹原生态的美丽与改革开放30周年带给我们的巨变。诗的立柱作用,合唱的魅力,歌曲的演绎,一个个精彩的瞬间,都在诉说着、演绎着改革开放30周年带给中国、带给云南的变化。

6.3.6 创新与创意

创意一词的解释为"创意是传统的叛逆;是打破常规的哲学;是大智大勇的同义;是导引递进升华的圣圈;是一种智能拓展;是一种文化底蕴;是一种闪光的震撼;是破旧立新的创造与毁灭的循环;是宏观微照的定势,是点题造势的把握;是跳出庐山之外的思路,超越自我、超越常规的导引;是智能产业

神奇组合的经济魔方；是思想库、智囊团的能量释放；是深度情感与理性的思考与实践；是思维碰撞、智慧对接；是创造性的系统工程；是投资未来、创造未来的过程。简而言之，创意就是具有新颖性和创造性的想法。""在美国许多领域，有一句话叫作'人们像躲避瘟疫一样躲避雷同'。也就是说，在各行各业，尤其是需要创新的领域，如果你做出来的项目，被发现与同行或外界有雷同之处，那是一件非常耻辱的事情。"[①]"强悍、羸弱、聪明、愚笨，这都没关系，都有各自的原因。但是每个人鲜明的个性却是不可替代的，这是社会的普遍共识。"[②]《让历史告诉未来》纪念改革开放30周年专题文艺晚会中体现的创意令人耳目一新。三首诗在中间的大胆启用、无主持人的大胆尝试、节目之间的巧妙编排等方面，都体现了云南省民盟的特色与个性，并与改革开放30周年的主题相融合。创意不是标新立异，是要在一个宏观的、扎实的基础之上，把握事物的精髓，对事物进行具体分析，找出其一般规律与特殊规律，还需要有一大批人坚持不懈地为之做出努力，才有可能体现出真正的创意。

① 金光.艺术与社会：艺术文化研究的探讨与思索［M］.北京：中国戏剧出版社，2008.
② 同上。

第 7 章　云南少数民族原生态音乐的哲学思考

近年来，原生态音乐已经成为一个热门的、被大家看重的文化热点。而云南少数民族原生态音乐舞台精品的不断涌现，更是在原生态音乐中占有重要的一席之地。

原生态音乐具有自发性、民间性、口传心授性的特点，是一种纯民间的艺术形式。它产生于人民群众的劳动、生活、斗争、娱乐之中，真实反映人民群众的思想感情，所以历来受到人民群众的喜爱，是他们不可缺少的精神食粮之一。《乐记》说："乐者，音之所由生也，其本在人心之感于物也。"这指出

"情"乃是音乐艺术的本质特征，是人们客观世界反映的产物。因此，在一个特定的社会结构中，人们在生产生活中的所感、所思，通过民间音乐的方式体现出来，从中再现了人们与自然和谐一致的关系，这也是原生态音乐的内涵。

7.1　内容与形式

原生态音乐能否搬上舞台？原生态音乐离开生存的社会，通过舞台的方式得以再现，从其实质而言，舞台是形式，原生态音乐是内容，阐述的是内容与形式的问题。

关于内容与形式的辩证关系，在春秋早期就有了"文益其质"的见解，已经初步认识到文是质的表现，文对质起到辅助的作用。孔子对文与质的关系做了全面的论述："质胜文则野，文胜质则史，文质彬彬，然后君子。"这段话本来是对人格修养而言的，后来演变成为文艺创作和审美教育的一条重要原则。在文与质的关系上，还有其他观点。道家主张"非文反璞"，庄子认为"文灭质，博溺心"，韩非子则持尚质轻文的态度，如讽刺"买椟还珠"者"人怀其文而忘其用"。

黑格尔认为，从理论上可以把事物的构成分成两个方面：一是它的内在方面，即内容；二是它的外在方面，即形式。形式是外表，是"容器"，内容是材料，是装在"容器"里的东西。没有无外表的材料，也没有无材料的外表。但是材料决定外表，内容决定形式，当内容发生变化，形式也必然随之改变。19世纪的浪漫主义作曲家大多受黑格尔哲学思想的影响，对其内容与形式的关系有着深刻的见解。李斯特在为柏辽兹辩护的文章中一再引用黑格尔的话来支持自己的观点。他说："我们确信，艺术家比爱好者更加要求'容器'，换而言之，即形式具有丰富的感情内容。只有在这个'容器'充满了感情内容时，它对于艺术家来说才是有意义的。"

那么，音乐的内容是什么？是情感。无论那些音乐以外的因素是什么，他

们都体现为情感。情感在音乐中体现为动机、主题和音型，他们或者是单一的，或者是联合的、混合的。云南少数民族原生态音乐正是以情感取胜，在绚丽的舞台背景下，展现各族人民的真实生活情感，谈情说爱、婚丧嫁娶、节庆祭祀、劝事的歌，都是在共同生活中演绎而出的、符合人民审美要求的集中体现，因而极具生命力和感染力。著名音乐理论家杨琦先生指出："音乐艺术是人民创造的，它伴随着人民创造历史的全过程。一个国家、一个民族的音乐艺术集中再现了人民的思想情感、意志和民族的精神面貌，同时也凝聚着人民的审美观点和审美理想。"如《高原女人歌》在《云南映象》和《云岭天籁》中都作为重要的部分出现，虽然在表现形式上各不相同，但带给观众的情感是相同的。而在中央电视台"青歌赛"中，云南省选手演唱的《哭嫁调》，母女二人在女儿出嫁前夜对歌，歌声悲喜交集，既有不舍，又有感恩；既有追忆，又有憧憬；既有叮咛，又有呵护。多种情感交织在一起，充分体现了母亲对女儿依依不舍的强烈感情。

《丽水金沙》在形式上做足了文章，邀请国内一流的编导人员进行创作编排，并对演出场所进行改造，大大提升了晚会的硬件水平和科技含量。因此，把原生态音乐介绍给大众，形式发挥着不可或缺的作用，而没有情感内涵的音乐，不论其包装如何精美，也是没有生命力的。内容和形式相辅相成，缺一不可。

7.2 纯粹性与变异性

有一种观点认为，民间音乐越纯粹便越有价值，因此，艺术音乐对民间音乐的吸收，其价值标准仅在于对民间音乐的"忠实"程度。一些学者认为，原生态音乐一旦离开了自己的原生土壤，被人为地搬上舞台，就意味着不仅演员离开了自己的家乡和原生环境，而且在服饰装扮、道具上也发生了很大改变，舞台所展现的场景也绝非原生场景。其本质已经发生了变异，因此，已经不能

称之为原生态音乐了。

"纯粹性"这个概念在美学中属于一个可疑的范畴。因为一种音乐的民族风格——作为"手法"或"音响效果",就算是"外在地"贴上去的,审美上的成功也并非是不可能的。这就等于提出了两种价值:人类学的价值和美学的价值。

在音乐中,存在着不可翻译的东西吗?或者说,在民族与民族之间存在着不可逾越的障碍吗?难道说,民族性的独特价值的输出,从某种程度上说不仅是禁止与否的问题,而且是根本就不可能的吗?

只有属于人类学范畴的民族习惯是不同的、差异的、不可翻译的。人们关心的主要不是是否真实地再现了原件,而是探究一件艺术作品是怎样接受其他民族的审美遗产,用来丰富和壮大自己,从而创作出一件成功的艺术品的。重点是在接受,接受他们的条件,接受他们的方式,接受他们的过程,以及接受他们的结果。按照达尔豪斯的看法,音乐史学研究的一个主要目的是作品的再创造方面和接受方面。

在原生态音乐的保护及发展过程中,究竟要持什么样的态度呢?是蜡模学还是接受美学?所谓"蜡模学",即取其供瞻仰祭祀的祖先蜡像之意。很明显,我们应当在接受美学的意义上来理解现在的原生态音乐,因为我们的目标不是复制原件,制造"蜡像",不是人类学意义上的某个忠实的实体,而是通过接受方面的功能关系,去到异己的美学范畴中吸取养分,获得审美再生产的审美材料,以便创造新的艺术作品。这样,原生态的音乐作品也就不可能是"纯粹的",而只会是"差异的"和"变异的"了。至于要求这个作品在变异中仍要展示"民族精神",已不属于严格意义上的美学问题了,而是借助人们渴望遥远的心态去争取市场的问题。

以《云岭天籁》为例,它是通过运用民族音乐素材进行创作的原创歌曲荟萃,通过创造和提炼的典型音调凸显了丰富多彩、多民族、多视点的云南音乐文化魅力。其原创性特征是其音乐艺术的精髓,是变异了的原生态音乐。

7.3 民族的与世界的

人们常说，越是民族的，越是世界的。民族性与世界性是可以相互转化的对立统一体。"民族性"和"世界性"，只能作为一种功能的概念来把握。"民族的"，在于它意味着一种人无而我独有的功能价值，即不是作为一个完成了的实体，而是作为将要完成的一个实体的前提而存在。一个实体被完成后就不可能再发展了，而它拥有的那种独特的功能却可以超越那个实体，或与别的功能融合，或与别的功能撞击，从而发展成新的功能，生产出新的实体。民族性总是在发展，而"世界性"则意味着一个民族的独特个性在与别的民族性融合或撞击后，已被别的民族所接受。音乐乃至整个艺术的发展方向，是逐渐摆脱封闭性，向着各民族相互结合的"世界性"发展。在这里，"世界性"只能是一个功能的概念，而绝对不可能有一个"世界性"的固定实体存在。"民族性"绝对没有被削弱和取消，而是被发展和丰富了。"民族的"变成了"世界的"，"世界的"同时也是"民族的"。

巴托克从一种生物学的物种繁殖理论出发，说明音乐的发展必须通过某种"杂交关系"，而"近亲繁殖"是有害的。巴托克在大量搜集东欧各民族音乐的过程中发现："对这些单独民族的民间音乐进行比较，就可以清楚地看到，各种旋律曾经有过不断相互取予的过程，并且数百年来，始终在进行着不断的杂交与再杂交。"但是巴托克的发现也因此提出了一个问题：跟人们对世界音乐的询问一样，是否存在着一种单数的、作为实体概念的"民族（民间）音乐"呢？这同样是不存在的。不存在那种仅靠"单性繁殖"仍然能够发展的民族（民间）音乐。所以，从实体概念去理解"民族的"是没有意义的。一个民族的作为实体的音乐要想获得发展，它必然始终处于一个与外界"不断予取""不断杂交与再杂交"的变动不羁的过程之中。音乐的发展方向将遵循这样一个规律："以前各地域、各民族的自给自足与自我封闭的状况被各民族之间全面的交流和普遍的相互依赖所取代。不仅物质生产是这样，精神生产也是如此。各单独民族的精神产品变成全体民族的共同财富。民族的

片面性与狭隘性将日益消除，各民族文学和各地方文学将集合起来构成一个世界文学。"

7.4 异国主义、民族主义及文化中心论

少数民族原生态音乐的兴起是本民族的专家学者推动的吗？显然这不是主要因素。当今世界是处于一个文化传播飞速发展的时代，电视、网络等大众媒体对少数民族原生态音乐的广泛传播起到了不可忽视的作用，使一些流传并不广泛的原生态音乐通过歌唱比赛、选秀等活动，在短时间内得到了全国观众的喜爱。为什么观众会热捧一个并不熟悉甚至可以说是根本听不懂歌词的原生态民歌呢？究其原因，可以说是一种浪漫的、对遥远的、我们不能得到、不能享有的生存方式的向往。在西方音乐中，这种向往被称为"异国主义"。

异国主义立足于现代人的立场、眼光和技术去发现过去的、遥远的、不可企及的民族，同时将"艺术的"（现代文明的）与"非艺术的"（自然民族的）两种不同的审美价值相混合，实际上却是将后者拢入前者。因此，异国主义的美学又是一种"现代中心论"的美学。

在少数民族原生态音乐的发展过程中，同样也遇到了诸如异国主义和民族主义所面临的难题，究竟由谁来发展原生态音乐？以什么标准来发展？以什么文化为中心？怎么来赢得市场？

这些问题，现在还不能给出较好的答案，先不定论。在此，且看一看商业演出大获成功的《丽水金沙》，其成功之处就是找准了文化中心和市场定位，吸引从各地来丽江旅游的游客，做成长期面向市场的旅游项目，重视寻找和制造"亮点""卖点"。《丽水金沙》中的摩梭人家、纳西风情及绚丽的民族服饰展演，加上现代化的灯光、声响，打造出极具冲击力的视觉效果，找到了与市场、与游客心理的最佳结合点，获得了观众的认可。

7.5 改造与继承

我国目前原生态音乐的现状是，每分钟都可能有一首民歌在消失。面对如此危险的处境，不少专家呼吁：采取一切可行的措施，提供必要条件把濒临消亡的，特别是处于生存困境的非物质文化遗产采集下来、收集起来，延续我们民族文化的血脉。在文化遗产保护中，一方面需要通过政府的投入和强力推动来实现；另一方面，作为民族文化的实现自我保护和发展，还应当着眼于通过市场的功能来实现。

少数民族原生态音乐进入市场，从市场中谋求自我价值的实现和发展，应当基于经济效益和社会效益的双重标准来定位。经济效益是原生态音乐在市场上成活的基础，社会效益是原生态音乐通过市场对民众，尤其是对少数民族民众的社会影响力，以促进少数民族自己对本民族丰富原生态音乐艺术资源的重新认识、自我保护和传承。

对原生态音乐的商业化改造是一种追逐商业利益的过程。原生态音乐如果仅仅只是简单的商业化，往往会形成一种没见识的、短视的反市场、反文化行为。如何处理丰富而多元的原生态音乐与大众审美口味之间的差异？笔者认为，少数民族原生态音乐市场化的原则应该是立足于大众文化视野，不放弃原生态文化本位。原生态音乐要在市场中获得自己的地位，绝不能以牺牲自身原生态的鲜活民族特色为代价。既然把商业目标对准原生态音乐或原生态歌手，就应该在产品中充分反映它们的本位特色，不应该仅仅只是按照市场追逐的目标而对原生态音乐进行媚俗化、世俗化、西方化、功利化的包装和改造。

在继承和发展传统音乐中，不要一味地把原生态作为衡量和评价现存民间音乐的唯一标准。"原生态民间音乐"的保护，离不开相应的文化生态圈的保护和建立。一般而言，文化生态圈可分为原生态圈与再生态圈，前者是传承和保护层面的，后者是创新与发展层面的。在传承和发展中，我们应清醒地认识到，当前"原生态民间音乐"正在发生变异，一些原生态音乐离开了其生存的原生态圈以后，逐步地媚俗化、世俗化、功利化了，其改造是失败的，已远离

了我们所追求的在传承基础上的进步和发展。

尽管随着社会的进步和发展，原生态音乐产生、发展和传承的生态圈也会发生变化，由此而来的"原生态民间音乐"的变异也是必然的结果，追求一种亘古不变的"原生态民间音乐"，不是用科学发展的眼光来看待事物发展的思维方式。正是因为"原生态民间音乐"源自于民、流行于民、服务于民的本质，才使其在社会不断发展过程中求得了自身的生存与发展，那种一味强调民间音乐的原生态，将传统音乐、民间音乐的研究局限于"原生态民间音乐"范畴，拒绝用发展的思维来思考和看待问题的做法，其实是在违背事物发展的客观规律，值得我们进一步深思。

原生态是珍贵的，是祖先留给我们的宝贵遗产，是每个民族独立存在的标志，是我们生存的这片土地的生命轨迹，是人类文明演进的历史见证，是全人类不可代替的精神财富。

冯骥才说："我们无法阻止一个时代的变化，但是，文化，我们必须挽留。"尽管历史匆匆的脚步会带走很多东西，尽管我们并不能期待千万年之后，我们今天的原生态依然原样存在。但至少在今天，在我们有能力为这种宝贵的文化形式做一些事情的时候，我们应当尽力而为，去挽留、去记录、去保护、去传承。如果原生态的具体内容在人类社会发展的历史长河中没办法一直保留，我们至少要记录下来，让我们的子孙后代知道祖先曾经创造过什么，如果我们可以对原生态有更高的期许，就让原生态变成一种生活的理念，长存于每个人的心中。

参考文献

[1] 陈劲松. 现代人文理念与艺术创造精神 [M]. 昆明：云南美术出版社，2009.

[2] 陈曼倚. 高师视唱练耳与合唱教学互助式训练的探索 [D]. 长沙：湖南师范大学，2011.

[3] 谷涛. 高等师范院校音乐教育专业合唱与视唱练耳课程整合的设想 [J]. 科技资讯，2006（17）：189-190.

[4] 黄济. 教育哲学通论 [M]. 太原：山西教育出版社，2008.

[5] 蒋一民. 音乐美学 [M]. 北京：人民出版社，1991.

[6] 李晓红，陈劲松. 云南少数民族原生态音乐研究 [M]. 昆明：云南大学出版社，2008.

[7] 马克思，恩格斯. 共产党宣言 [M]. 北京：人民出版社，1958.

[8] 马革顺.合唱学新编[M].上海：上海音乐出版社，2008.

[9] 钱大维.合唱训练学[M].上海：上海音乐学院出版社，2009.

[10] 夏波.合唱作品排练的步骤与方法探析[D].大连：辽宁师范大学，2014.

[11] 杨琦.音乐美的哲学思考[M].成都：四川民族出版社，1995.

[12] 杨鸿年.合唱训练学[M].北京：中央音乐学院出版社，2008.

[13] 张邺侯，陈劲松.新编聂耳歌曲合唱十四首[M].昆明：云南大学出版社，2013.

[14] 郑雪.上海音乐学院女声合唱团案例研究：兼论音乐教育专业中合唱的意义[D].上海：上海音乐学院，2014.

后　记

　　云南艺术学院文华学院天籁合唱团是由音乐系青年教师与学生共同组建的一支专业合唱团。这支合唱团筹建于 2009 年，合唱作为一种由团体完成的较为高级的声乐艺术形式，让参与其中的人获益匪浅。学生既能进一步巩固课堂所学的乐理、视唱、练耳及发声技巧，又能通过集体合作的方式排练一些具有较高艺术形式的合唱作品，拓宽了艺术眼界，同时也能对学生进行爱国主义、集体主义等方面的教育。

　　天籁合唱团由编者担任艺术总监与指挥，侯静宜副教授担任团长，青年教师黄海航负责执排。合唱团主要由大学一年级、二年级和三年级这三个年级的学生组成，共有 60~80 人（这是因为每年挑选进入合唱团的学生人数不固定），再根据每次排练任务的要求，决定是否安排青年教师参与排练。

　　天籁合唱团从建团伊始，就明确了建设一支有特色、高水准的专业合唱团

的目标。因此，在建设过程中，我们始终注重以下几个方面的要素。

首先是队员的素质。毋庸置疑，单个队员的音乐综合素质越高，那么这支合唱团的综合素质也就越高，因此我们每学年都要从新入学的学生中挑选一批新队员加入其中，挑选队员时采取了排练教师挑选和声乐主课教师推荐相结合的方式。所谓排练教师挑选是指由合唱执排教师对新生进行一定的测试，然后来确定能进入合唱团的学生。测试主要包括以下四个方面。

（1）音准：重要的测试内容，对挑选的学生在音准方面应有较高的要求。

（2）声音：应挑选那些声音具有共性、融合度好的学生。

（3）音域：先根据队员音域的高低来进行声部的分配，如果遇到排练有特殊要求的作品，就临时从合唱团、合唱作品的需要出发，做出合理、有效的调整与安排。

（4）节奏：主要考查学生对节奏的反应能力和感悟能力。

执排教师首先依据以上四个方面来挑选新队员；同时声乐主课教师也可根据学生在声乐学习中的情况，进行相应的推荐。通过以上方式，确保了合唱团队员的素质。

其次是管理的规范性。合唱团是一个集体，有许多学生与教师参与其中，因此合唱团必须制定相应的管理条例、科学的排练时间、排练内容和排练计划。为此，天籁合唱团制定了《云南艺术学院文华学院天籁合唱团管理规定》，凡是合唱团的队员，必须严格执行管理规定中的要求，如病事假的管理、退团申请与手续等。在排练时间上，通常为每周两次，一般为周三的下午4点至6点，周日的下午1点至6点。其中周日下午的排练时间较长，包括分声部排练和整体排练两个部分。如果有演出任务，则临时进行加排，原则是尽量在课余时段进行排练，不耽误学生的课程学习，要处理好排练与教学的关系，如果排练或演出必须占用教学时段，则由团长提前向教务处报备，并及时安排好后面的补课或补考工作。天籁合唱团还设有声部长，由执排教师确定声部长人选。声部长必须由音乐综合素质较好、能够热心帮助辅导本声部同学唱好旋律、有能力组织本声部进行分声部练习的学生担任，他应具备辨别本声部的哪些同学在

音准、节奏、声音等方面存在问题，课后及时帮助纠正。实际上，声部长是执排教师的得力助手。

再次是执排教师的日常排练。负责执排的教师与合唱团朝夕相处，因此执排教师在日常训练时，一定要认真负责，并且对于声音的训练、作品的排练要有很好的把控，并且需要不断与艺术总监进行沟通，在艺术总监的指导下进行排练，从而确保在艺术处理上的一致性，避免排练中走弯路，否则后面再调整就会增加排练的负担，降低排练效率。

最后是艺术总监和指挥，他决定了这支合唱团的风格、定位和艺术水准。换句话说，每一支合唱团在排练作品的选择上、作品风格的把握上和作品的艺术处理上都应当按照艺术总监的要求来做，这样才能最大限度地保障合唱团的专业水准。

天籁合唱团是一支立足于云南丰富的少数民族文化，积极传播云南风格合唱作品的合唱团，我们曾参加过的活动有：2010年10月，参加云南省首届目瑙纵歌盛会，演唱景颇族的民歌；2012年5月，参加排演大型原生态歌舞集《云岭天籁》，在全国第四届少数民族文艺汇演中荣获金奖；2012年9月，排练合唱《水母鸡》，在参加昆明市合唱协会组织的"'爱我昆明、美在春城'主题实践活动暨第二届聂耳音乐节"合唱比赛中荣获一等奖；2012年11月，在第十三届亚洲艺术节开幕式上出演了无伴奏合唱《月夜》（与香格里拉组合合作）；2014年6月，参加了文华学院自主编创的民族歌剧《佤寨魂》；2015年12月，排练合唱《赶摆路上》（刘晓耕先生创作的傣族合唱作品）参加云南艺术学院文华学院新年音乐会。

天籁合唱团也是一支向社会传递正能量、弘扬时代主题的合唱团。2010年11月，参加了东盟10+3人力资源合作研讨班的演出；2011年5月，在云南省教育厅主办的"五月的鲜花 永远跟党走"大学生红歌合唱比赛中荣获一等奖；2011年，参加云南省教育厅体卫艺处主办的"党在我心中"——云南省高校师生歌咏活动合唱比赛荣获银奖；2011年6月，参加了云南省文化厅庆祝建党90周年演出，参加了中央电视台庆祝建党90周年《永恒的歌》

MTV录制；2011年6月，参加"旗帜颂"云南省直机关庆祝建党90周年歌咏比赛颁奖晚会；2011年12月，参加了云南省第四届青歌赛的开幕式；2011年2月，由著名指挥家李心草执棒与昆明聂耳交响乐团合作出演了"人民音乐家——纪念聂耳诞辰100周年"音乐会，分别在北京音乐厅、上海音乐厅、聂耳大剧院演出；2012年5月，参加了由共青团云南省委举办的庆祝共青团成立90周年文艺演出；2012年12月，参加了昆明市政府主办的"春城欢歌献给党"大型文艺演出；2014年11月，参加了由云南省民政厅举办的"我和我的爷爷奶奶"大型公益演出；2016年6月，在云南省教育厅组织的高校庆祝建党95周年合唱比赛中荣获一等奖，代表省教育厅参加云南省庆祝建党95周年合唱比赛荣获一等奖，并在海埂会堂举行的云南省庆祝建党95周年大型文艺演出中演唱合唱组曲《怒吼吧，黄河》；2016年9月，参加了文华学院在胜利堂举行的教师技能展演，在这场演出中，也向社会展示了合唱团的风采。

 天籁合唱团更是一支在艺术道路上砥砺前行，追求更高艺术造诣的合唱团。2012年6月，经过近1年的排练，合唱团与音乐系全体声乐教师在云南艺术学院实验剧场成功演出了威尔第整幕歌剧《茶花女》，这是迄今为止全国唯一一台由独立学院自主打造完整演出的歌剧，演出受到了业内人士和领导的高度赞誉；2014年下半年，合唱团又一次投入到紧张的排练中，积极备战云南省第十二届新剧目展演，抓紧排练由文华学院自主编创、导演和设计的合唱专场音乐会"人生舞台·青春梦想——献给我们这一代"，在这台剧目中，演出形式丰富，唱法多样，舞蹈与表演穿插于合唱演唱中，突破了传统合唱演出的形式，富有创新性，这台音乐会最终荣获优秀表演奖；2015年，合唱专场音乐会——"放飞梦想"荣获国家艺术基金立项，并于3月和5月，分别到云南经济管理学院、云南工商学院、玉溪师范学院、红河学院、保山学院和云南艺术学院等高校进行巡回演出，受到了兄弟院校的热烈欢迎和一致好评。

 合唱团还积极举办学术交流活动，曾分别与美国三一大学、昆明聂耳合唱团、美国佐治亚男童合唱团、天津音乐学院合唱团等兄弟院校合唱团进行演出交流。

2009年至今，天籁合唱团逐渐打造成为一支特色鲜明、高水准的专业合唱团，不仅为学生提供了良好的艺术实践机会，更为学院争得了荣誉。从合唱团走出去的一批批合唱表演人才，现在依然活跃在各个地方的工会、团委及社区，为群众合唱事业的蓬勃发展贡献着自己的力量。

编　者

2018年1月